그 마음을
　　그대는―
　　　　가
　　　　졌
　　　　는
　　　　가

그 마음을
그대는 —
가
졌
는
가

김정숙 지음

옛 그림이
오늘의
당신에게

아트북스

일러두기

• 책·화첩은 『 』, 영화·노래·작품 제목은 「 」로 묶어 표기했습니다.

물에 비친 달

'물에 비친 달은 물일까? 달일까?' 집 근처 호숫가를 걷다가 언젠가 책에서 읽은 이 말이 생각났다. 불교에서는 거울 속의 꽃과 물에 비친 달은 모두 환영에 불과하다고 한다. 물 위에 뜬 달은 허구의 세계, 한마디로 헛것이라는 뜻이다.

　내 생각은 다르다. 하늘에 있는 달도 좋지만 물에 비친 달은 차원이 다른 아름다움을 지닌다. 본질이 중요하다면 현상도 의미가 있다는 이유에서다. 이는 예술의 영역에도 그대로 적용된다. 화가의 사유에 의해 탄생된 그림은 감상자가 지나온 삶의 경험과 만나면서 한번 더 깊은 차원으로 전개된다. 그림이 밤하늘에 뜬 달이라면, 감상자의 가슴속에서 일어난 감동은 물에 비친 달과 같다. 어쩌면 그림의 진정한 가치는 감상자의 마음에 달려 있는 게 아닐까.

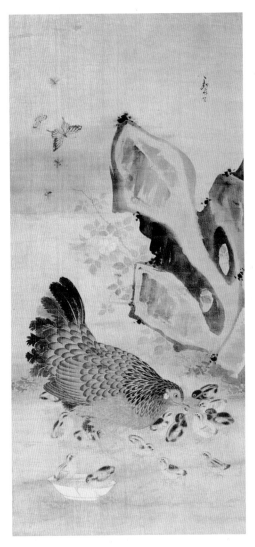

변상벽, 「어미닭과 병아리」, 비단에 담채, 94.4×44.3cm, 18세기, 국립중앙박물관

몇 년 전 수업 시간에 학생 발표를 듣다가 이와 관련된 특별한 경험을 한 적이 있다. 한 학생이 조선 후기 화원화가 변상벽의 「어미닭과 병아리」라는 작품을 발표하면서, 그림을 선택한 이유를 설명했다. 그 내용이 무척 인상적이었다. 그 학생은 그림을 보는 순간, 자신의 어머니가 떠올랐다고 한다.

그는 중학교 시절 문제를 많이 일으켰고, 마침내 담임선생님께서 어머니를 불러 '이 학생을 포기하고 싶다'는 극단적인 말씀까지 할 정도였다. 그날은 날씨마저 몹시 추웠다. 집으로 돌아오는 길에 어머니는 코트를 벗어 아들의 어깨에 덮어주며 이렇게 말씀하셨다.

"너 자신 외에 이 세상 어느 누구도 네 삶을 좌우할 수는 없어. 네가 네 삶의 주인이야. 그러니 이젠 너의 앞날에 대해 깊이 생각하길 바란다. 그런데 이것만은 잊지 마라. 어떤 순간에도 엄마가 네 뒤에 있다는 것을."

그 학생은 어머니의 진심 어린 충고를 듣고, 자신의 어리석음을 뉘우치며 뜨거운 눈물을 흘렸다고 한다. 이후 마음을 다잡고 공부에 매진한 결과, 자신이 원하는 대학에 진학할 수 있었다는 내용이었다. 학생의 발표를 듣고 나서 변상벽의 「어미닭과 병아리」가 다시 보였다. 전부터 알고 있던 그림이지만, 그다지 큰 관심이 없었는데 그날 이후 그 그림이 특별하게 느껴졌다. 이 경험 덕분에 때로는 밤하늘에 떠 있는 달보다 물에 비친 달이 더 아름다울 수 있음을 알게 되었다.

이 일은 내게 일종의 사건이었다. 이후 나는 역사적 사실이나 미

술기법 같은 정보 위주의 글이 아니라, 옛 그림의 의미를 소개하는 책을 써야겠다고 다짐했다. 그렇게 시작된 글쓰기가 결실을 맺어 2012년에 『옛 그림 속 여백을 걷다』라는 책으로 출간되었다. 책을 읽은 분들에게 과분한 격려를 받았다. 이에 힘을 얻어 계속 책을 쓰리라 결심했다. 하지만 강의하랴 가족들 건사하랴 동분서주하는 동안 속절없이 세월만 흘렀다. 또다시 책을 쓴다는 것이 쉽지 않았다.

꿈을 접을까 하던 무렵에 우연히 들른 서점에서 책 한 권을 만났다. 전직 신문기자가 쉰여섯 살에 화가가 된 사연을 그림과 함께 실은 『서촌 오후 4시』였다. 표지에는 이런 짤막한 글이 있었다.

"끝까지, 좀 쉬다 또 끝까지 그리다보면 어설퍼도 또하나의 그림이 된다. 정말 세상에 망친 그림은 없다." 이 문장을 읽는 순간, 어떤 기운이 내 안으로 훅 들어오는 것 같았다.

선 자리에서 책 한 권을 모두 읽고 다시 글을 쓸 용기를 얻었다. 화가가 벽돌 한 장, 기왓장 한 장까지 세밀하게 그리며 차곡차곡 그림을 완성해가듯, 나도 그런 마음으로 작업하기로 했다. 옥상 위 땡볕에 앉아 몇 시간씩 그림 그리는 화가의 자세가 내 삶의 태도를 바꾼 것이다.

인생에서 중요하지 않는 시기는 없지만 어느 때보다 마지막이 더 중요하다고 생각한다. 죽음의 문턱에 선 강도가 마지막 순간, 예수를 인정함으로써 구원받았던 것처럼, 삶의 모든 경험은 마지막이 중요하다. 인생 후반기를 맞는 지금이야말로 삶의 의미를 생각해야 할 시

점이다. 다행히 내가 공부해온 옛 그림이 훌륭한 길잡이 역할을 해주었다.

이 책에 실린 글 하나하나는 살면서 맞닥뜨리는 문제를 그림을 통해 들여다본 것이다. 즐거우면 즐거운 대로 힘들면 힘든 대로, 그림을 거울삼아 나를 돌아보았다. 앞으로도 옛 그림 공부의 즐거움을 글로 풀어내는 작업을 계속하고 싶다. 한 가지 바람이 있다면, 이 책에서 소개한 우리 그림에서 많은 사람들이 위안과 기쁨을 느꼈으면 한다. 헨리 데이비드 소로가 쓴 『월든』에 이런 문장이 나온다.

"숲을 산책하고 왔더니, 내 키가 나무보다 커졌다."

이 책을 읽는 분들도 옛 그림의 숲을 산책하고 나서, 더 큰 나무가 되었으면 좋겠다.

2018년 가을
김정숙

三. 어지러운 세상에도 새 바람은 불어와

홍시여, 잊지 말게나. 그대도 젊었을 때는 무척 떫었다는 걸.

일본 하이쿠 모음집인 『한 줄도 너무 길다』라는 책에서 발견한 촌철살인의 명문장이
다. 책을 읽다가 이 문장을 접하고 무릎을 쳤다. 사는 일에 서툴렀던 내가 옛 그림과
함께 문제를 극복하는 과정이 마치 떫은 감이 홍시가 되어 가는 것과 비슷하다고 느
꼈기 때문이다. 앞으로 삶이 홍시처럼 달콤해진다면, 모든 것이 옛 그림 덕분이리라.

一. 아침 새소리는
　　　나를
　　　깨우고

기쁨의 발견

'인생에서 가장 기뻤던 순간은 언제일까?' 일본 영화 「원더풀 라이프」(1998)를 보다가 이런 의문이 들었다. 이 영화는 사람이 삶을 마감하면 이승과 저승의 중간에 위치한 '림보'에 도착한다는 설정으로 시작된다. 림보에 도착한 사람들은 일주일 동안 그곳에 머물면서 사는 동안 가장 기뻤던 순간이 언제였느냐는 질문을 받는다. 가장 기쁘고 행복했던 순간을 찾아내면 그 장면이 동영상으로 제작되고, 영원히 그 순간에 머물게 된다. 가장 행복했던 순간이 곧 자신의 천국이 되는 것이다.

영화 속 인물들이 각자 행복했던 순간을 찾아 떠나는 가운데, 평범한 삶을 살았던 와타나베는 마지막 날까지 그 순간을 찾지 못한다. 보다 못한 면접관은 와타나베에게 그의 일생이 담긴 비디오테이프를

건넨다. 결국 어느 평범한 날 아내와 영화를 보고 공원 벤치에 앉아 이야기하던 장면을 보며 그 순간이 가장 행복했음을 상기한다. 사는 동안 행복했던 순간이 없었던 게 아니라 일상에서 행복을 발견하려는 노력이 없었던 것이다. 영화를 보고 나니 '삶의 기쁨을 발견하지 못하면, 사후에 갈 곳이 없다'는 메시지가 마음속에 묵직하게 자리잡았다.

우연의 일치인지 「원더풀 라이프」에 이어서 본 영화 「버킷리스트」(2007) 역시 인생의 기쁨에 관해 큰 인상을 남겼다. 시한부 삶을 사는 두 주인공은 이집트 피라미드 앞에서 이런 대화를 나눈다. "고대 이집트인들은 영혼이 천국의 입구에 도착하면 두 가지 질문을 받는다고 믿었다네. 첫째, 인생의 기쁨을 찾았는가. 둘째, 다른 이들에게 기쁨을 주었는가."

두 영화는 놀랍게도 천국으로 가는 기준이 봉사나 기부 같은 선행이 아니라 '삶에서 기쁨을 발견하는 것'이라는 메시지를 전한다. 평소 작은 일도 심각하게 여기며 기쁨보다 걱정이 앞섰던 내게 두 영화는 인생에서 기쁨을 발견하는 것이 얼마나 중요한지 깨닫게 했다.

거나하게 취한 선비의 웃음

기쁨에 대해 생각하다가, 술을 마시고 행복에 겨워하는 선비를 그린 풍속화 한 점이 떠올랐다. 김후신金厚臣, 1735~81 이후의 「통음대쾌도痛飮大快圖」(술을 많이 마시고 크게 즐거워하다)가 그것이다.

김후신, 「통음대쾌도」, 종이에 엷은 채색, 33.7×28.2cm, 18세기, 간송미술관

갓을 내팽긴 채 상툿바람의 양반이 내달리고 있다. 선비는 크게 기쁜 일이 있었는지 갓도 잃어버릴 정도로 엉망으로 취했다. 기분이 좋아 노래를 부르고 있는 듯한 선비와 달리, 친구들은 뒤에서 밀고 옆에서 부축하느라 곤욕을 치르는 중이다.

단풍이 물들기 시작한 초가을, 술 취한 사내와 그를 부축한 친구들이 한데 엉겨 숲속을 달리고 있다. 소란의 주인공은 상툿바람의 젊은 양반이다. 갓은 어딘가에 버려두고 몸을 가누지 못할 만큼 취해버렸다. 반쯤 풀린 눈과 웃음기 가득한 표정을 보니, 뭔가 크게 기쁜 일이 있었던 모양이다. 기분이 좋아 노래를 부르는 선비와 달리, 친구들은 뒤에서 밀고 옆에서 부축하느라 곤욕을 치르고 있다. 이 소동에 나무도 놀란 듯 동그랗게 입을 벌린 채 바라보는 중이다. 그림 전체에서 어찌나 생동감이 넘치는지 보는 사람도 덩달아 신바람이 난다.

이 그림을 그린 김후신은 김홍도와 함께 활약했던 정조대의 화원화가로 산수화에 능했다는 기록만 전한다. 휘날리는 옷자락의 사실적 묘사와 양반을 풍자한 수준 높은 해학성으로 볼 때, 인물화에도 뛰어난 듯하다.

말에서 떨어지면서도 웃음이 나

조선시대 회화 가운데 기쁨에 취한 인물을 묘사한 그림은 이뿐 아니다. 성리학적 관념이 지배하던 사회에서 기쁨을 적극적으로 표현하기가 쉽지 않았을 텐데, 너무나 기쁜 나머지 나귀에서 고꾸라지는 선비를 그린 그림이 있다. 윤두서尹斗緖, 1668~1715가 그린 「진단타려도陣搏墮驢圖」(진단 선생이 나귀에서 떨어지다)가 그것이다. 수묵화로 대표되는 조선시대 그림답지 않게 풍부한 색채 감각이 드러나며, 예리하고 섬세한 필선으로 정성스레 그려졌다. 아닌 게 아니라 실제로 이

윤두서,「진단타려도」, 비단에 채색, 110.9×69.1cm, 1715년, 국립중앙박물관
길을 가던 선비가 나귀에서 떨어지기 직전이다. 나귀에서 미끄러지는 아찔한 순간에
도 선비는 웃고 있다. 도대체 무슨 일이기에 이 같은 소동이 일어났을까?

그림은 숙종께 진상한 귀한 그림이다. 화면 왼쪽 위에는 숙종이 그림을 감상하고 난 후 직접 쓴 시가 적혀 있다. 국왕을 위해 그린 어람용 그림이니 화가가 기울인 정성이 얼마나 지극했을지 짐작되고도 남는다.

그림을 보면, 선비는 나귀에서 떨어지는 순간에도 웃고 있다. 그런 선비를 보고 기겁을 한 동자는 책 보따리를 집어던지고 주인에게 달려간다. 당황한 동자와 달리, 길 가던 행인은 흐뭇한 얼굴로 이들을 바라보고 있다. 무슨 일이기에 이 같은 소란이 일어났을까?

이 그림에는 재미있는 이야기가 숨어 있다. 그림 속 선비는 중국 오대십국 혼란기에 살았던 진단陳摶이라는 인물이다. 어느 날 길을 가던 중, 행인에게 조광윤趙匡胤이 송나라를 세웠다는 소식을 듣는다. 조광윤이야말로 천하를 다스릴 인물임을 알고 있던 진단은 너무 기뻐 크게 웃다가 그만 나귀 등에서 미끄러져버렸다. 얼마나 기뻤는지 나귀에서 떨어지는 순간에도 "천하는 이제 안정될 것이야!"라고 소리쳤다고 한다. 이 그림을 보면서 기쁨에도 차원이 있음을 알았다. 우리를 기쁘게 하는 것은 개인적인 일 외에도 국가나 사회처럼 공동체적 기쁨도 있다. 진단의 기쁨은 나라를 생각하는 군자의 큰 기쁨이었다.

이 그림을 그린 윤두서는 18세기 초의 대표적인 선비화가로, 우리 미술사에서 최초로 자화상을 그린 것으로 유명하다. 가만 보니 진단의 얼굴이 윤두서의 「자화상」과 닮았다. 어쩌면 훌륭한 군주를 맞게 된 진단의 기쁨을 윤두서 자신도 누리고 싶었던 것은 아닐까.

까치가 두 마리면 기쁨도 두 배

옛 그림 가운데는 기뻐하는 사람의 모습을 직접 묘사한 그림도 있지만, 기쁨을 상징적으로 표현한 것도 있다. 까치 그림이 그렇다. 예로부터 까치는 기쁜 소식을 상징하는 새로, '기쁠 희喜'자와 통한다. 그래서 까치를 다른 말로 '희작喜鵲'이라고 한다. 이처럼 까치가 기쁜 소식을 뜻하다보니 까치 그림이 다양한 유형으로 전해진다.

그중에서도 조영석趙榮祏, 1686~1761이 그린 「쌍작雙鵲」은 까치 두 마리가 생동감 있게 표현된 수작이다. 대각선으로 자리잡은 늙은 소나무 등걸과 화면 상단에 나타난 소나무 가지가 만든 공간 사이에 까치가 있다. 이처럼 나뭇가지의 일부분이 배경이 되고 거기에 새가 그려지는 것은 화조화 특유의 구도법이다. 이런 구도는 작지만 시원한 느낌을 주며 주인공을 강조하는 효과가 있다.

이 그림에서 특히 눈에 띄는 것은 진한 채색과 흰색 안료인 호분胡粉을 사용하여 까치를 치밀하게 묘사한 표현법이다. 얼마나 사실적인지 입속의 혀까지 그려넣어 흡사 까치 울음소리가 들리는 듯하다. 생동감 있는 표현과 침착하고 섬세한 분위기에서 문인화의 기품이 느껴진다. 앞에서도 말했듯이, 옛 그림에 까치가 한 마리면 '기쁜 소식' 혹은 '기쁨'으로 읽힌다. 이처럼 까치가 두 마리 그려진 경우는 기쁨이 배가되어 '기쁨 넘칠 희囍'로 해석된다. 그러니 두 마리 까치가 그려진 조영석의 「쌍작」은 넘치는 기쁨을 표현한 것임을 알 수 있다.

이 그림을 그린 조영석은 진경산수화로 유명한 겸재 정선과 동문

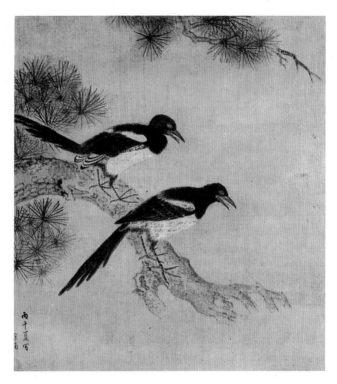

조영석, 「쌍작」, 비단에 엷은 채색, 25×21cm, 18세기, 서울 개인 소장
예로부터 까치는 '기쁜 소식' 혹은 '기쁨'을 의미한다. 까치가 두 마리 그려진 경우, 기쁨
이 배가되는 것을 의미한다. 이 그림에는 기쁨이 넘치기를 소망하는 뜻이 담겨 있다.

수학한 사이다. 사대부이면서도 서민의 일상을 그린 풍속화를 창안하여 정선과 함께 조선 후기 회화를 이끌어 간 주역이다. 이 그림을 통해 그가 화조화에도 조예가 깊었음을 알 수 있다.

근심에서 벗어나기 위한 처방전

문득 궁금해진다. 어떻게 하면 삶에 기쁨이 넘치게 할 수 있을까? 끊임없이 우리를 괴롭혀온 해묵은 근심에서 벗어나 기쁨 가득한 삶을 살 수 있는 방법은 없을까? 오래전에 읽었던 엘리너 H. 포터의 소설 『폴리애나』가 생각난다. 이 책에는 평범한 일상에서 기쁨을 찾아가는 '기쁨의 게임'에 관한 이야기가 언급된다.

주인공 폴리애나는 어릴 적에 인형이 너무 갖고 싶었다. 하지만 가난한 목사였던 그녀의 아버지에게는 작은 인형 하나도 큰 부담이었다. 마침 교회로 오는 구호물품이 있어 아버지는 인형이 있으면 보내달라고 부탁했다. 그런데 기대에 가득 차 상자를 열어본 폴리애나는 실망하고 말았다. 인형은 없고 지팡이가 들어 있었기 때문이다. 편지에는 "인형이 없어 대신 지팡이를 보냅니다. 혹시 필요할지 몰라서요"라고 적혀 있었다.

실망하는 폴리애나에게 아버지는 이렇게 말한다. "폴리애나야! 우리 이 지팡이를 기뻐하자꾸나." 도대체 지팡이를 보고 무엇을 기뻐하라는 걸까? "지팡이가 필요 없으니까 기쁜 거야." 지팡이를 짚고 다니지 않아도 되는 건강한 몸인 것을 기뻐하자는 아버지 말씀에 '기쁨

의 게임'은 시작되었다. 그때부터 폴리애나는 어려운 환경에서도 무슨 일이든지 기쁨을 찾아내며 행복한 삶을 살았다.

　우리도 지금부터 기쁨의 게임을 해보면 어떨까? 일상에서 기쁨을 발견할 수 있다면, 영화 속 와타나베처럼 당황하지 않고 곧바로 자신의 천국으로 갈 수 있으리라. 결국 중요한 것은 삶 이후가 아니라, '지금 이곳'에서 소소한 기쁨을 발견하는 태도가 아닐까.

'결정장애' 극복을 위한
뜻밖의 제안

어느 날 허기진 당나귀가 길을 가다가 먹음직한 건초 두 더미를 발견했다. 이쪽 건초를 먹자니 저쪽 것이 더 크게 보이고, 저쪽 건초를 먹자니 이쪽 것이 더 커보였다. 결정을 내리지 못하고 왔다갔다 망설이기를 거듭하던 당나귀는 다음날 아침 두 건초더미 사이에서 굶어죽은 채 발견되었다.

「부리단의 당나귀」라는 제목의 이 독일 우화는 우유부단이 빚은 어리석음을 이야기한다. 이야기 속 당나귀처럼 우리도 살아가면서 매 순간 수많은 선택의 기로에 서게 된다. 직업이나 결혼 같은 중대사는 물론, 아이스크림이나 치킨을 주문할 때도 선택의 과정을 결코 피할 수 없다. 얼마나 많은 사람들이 '양념'이냐 '프라이드'냐를 놓고 고민했으면, '반반'이라는 위대한 해결책까지 나오게 되었을까.

특히나 요즘에는 20~30대 젊은이들 중에서 선택과 결정에 어려움을 겪는 '결정장애족族'이 많다고 한다. 무슨 옷을 살지, 무엇을 먹을지와 같은 사소한 신변잡기를 넘어 인생의 대소사까지 스스로 결정하지 못하고 타인에게 의존한다는 것이다. 단적인 예로 최신 음식배달 애플리케이션 중에 '아무거나' 서비스가 인기일 정도. 왜 이런 현상이 생겼을까? 어릴 때부터 부모가 모든 것을 결정해주고 그 결정대로 사는 데 익숙한 나머지 어떤 결정에도 주체적으로 관여해본 경험이 없어서 그럴 것이다.

이 같은 결정장애를 극복할 수 있는 방법으로 나는 다소 엉뚱하지만 바둑이나 장기 같은 전통놀이에서 그 대안을 찾아보고 싶다. 이런 게임을 할 때는 되도록 짧은 시간에 어떤 패를 낼지, 어디에 돌을 둘지 결정해야 한다. 어쩌면 선택과 결정을 반복하는 동안 결정장애를 극복할 수 있는 능력이 생기지 않을까?

화투판 같은 인생의 불문율, 낙장불입

조선시대에는 바둑이나 장기와 더불어 '투전鬪牋'이 유행했다. 투전은 길고 두꺼운 종이에 인물, 새, 짐승, 곤충, 물고기 등의 그림이나 글씨를 적어 끗수를 겨루는 놀이다. 고스톱의 원조격이라 할 수 있다. 숙종 때 장희빈의 당숙인 역관 장현張炫이 중국에서 들여온 뒤 정조 때 크게 유행했다. 어느 정도였나 하면 투전을 하다가 돈이 떨어지자 '아내의 치마를 벗겨가고 솥까지 팔아먹는' 사람도 있었다고 한다.

이처럼 투전이 조선 사람들의 일상사가 될 만큼 빈번했기에 투전판을 그린 풍속화도 여러 점 남아 있다. 대표적인 그림으로는 정조 때 화원화가 김득신金得臣, 1754~1822이 그린 「밀희투전密戱鬪牋」(몰래 투전을 즐기다)이 있다. 그림 속으로 들어가보자.

망건을 쓴 양반 네 명이 남몰래 투전을 즐기고 있다. 모두 투전 쪽을 부챗살처럼 펼쳐들고 족보를 맞추는 중이다. 밤을 새울 요량인 듯, 요강과 가래를 뱉는 타구唾具까지 방 안에 두었다. 앞쪽에 앉은 사내의 파란 주머니가 두둑한 걸 보니 투전판의 돈을 모두 딴 모양이다.

사실 이 그림의 실질적인 주인공은 뒤쪽의 인물들이다. 이들은 체격도 크고 묘사도 사실적이다. 술상 가까이 있는 인물의 얼굴이 발그레한 것으로 보아 취기가 오른 것 같다. 뜻대로 판이 진행되지 않아 언짢은 기색이 역력하다. 이번에도 패가 좋지 않았는지 두 손으로 투전 쪽을 뭉쳐쥐고 돌아가는 정황을 주시하고 있다. 이 그림의 또다른 주인공은 안경 쓴 사내다. 안경은 당시 부유층이나 착용하는 사치품이었기에 그의 경제력을 암시한다. 자신감 잃은 표정에서 이 사내 역시 그간의 성적이 좋지 않았음을 알 수 있다.

흔히 인생을 화투판 같다고들 한다. 앞으로 패가 어떻게 나올지 감을 잡을 수 없기 때문이다. 복불복 게임 같은 화투판이나 인생에서 운도 중요하고 경력도 중요하지만, 지켜야 할 불문율이 하나 있다. 그것은 '낙장불입落張不入!' 한 번 내어놓은 패는 돌이킬 수 없다는 뜻이다. 그러니 신중히 선택하고 난 뒤에 자신의 선택에 믿음을 가지고

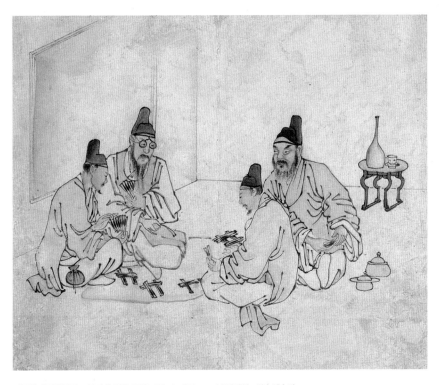

김득신, 「밀희투전」, 종이에 엷은 채색, 22.4×27cm, 18세기경, 간송미술관
망건을 쓴 네 명의 양반들이 투전을 하고 있다. 밤새 투전을 즐길 요량으로 술상은 물론 요강과 침 뱉는 타구까지 옆
에 가져다두었다. 조선 후기로 접어들면서 투전이 지나치게 성행하여 군졸을 비롯한 관리들이 공금을 횡령하는가 하
면 노름판의 뒷돈을 꿔주는 분전노가 생겨나는 등 여러 사회적 문제를 초래했다.

확실하게 밀고 나가야 한다. 모든 일에는 선택과 집중이 중요한 법이다. 당부하고 싶은 것은 혹여 잘못된 선택으로 일을 그르치더라도 너무 오래 후회하지 말아야 한다는 점이다. 인생의 게임은 한 판으로 끝나지 않으니까.

「밀희투전」에서 김득신은 투전판의 은밀한 분위기를 감각적으로 묘사했다. 몇 개의 선으로 공간을 설정하고 간단한 소품으로 투전판의 긴장감을 생동감 있게 그려냈다. 4대에 걸쳐 스무 명이 넘는 화원을 배출한 '개성김씨 화원 집안' 출신답게 뛰어난 기량을 보여준다. 그는 이 그림 한 점으로도 조선 후기 풍속화를 풍요롭게 했다. 여기에 더하여 장기놀이에 몰입한 승려를 그린 그의 작품 「송하기승松下棋僧」 (소나무 아래에서 장기 두는 승려)도 함께 감상할 만하다.

너무 오래 생각하지 않기

무더운 여름날, 승려들이 옷을 풀어헤친 채 소나무 그늘 아래에서 장기를 두고 있다. 대범하고 시원스럽게 처리된 소나무 붓질이 청량감을 준다. 반면 인물의 표정은 마음을 읽을 수 있을 정도로 세밀하다. 가슴을 드러낸 오른쪽 인물이 지금 막 한 수를 두는 중이다. 입가에 미소를 머금고 있는 것으로 보아 승리를 확신하고 있는 듯하다. 하지만 이 스님, 너무 성급하게 판단한 건 아닐까? 다른 사람이 보면 쉽게 보이는 것도 성급하게 덤비면 보지 못하는 수가 있다. 옆에 있는 고깔 쓴 승려의 표정이 어두운 것으로 보아 그가 잘못된 선택을 했다

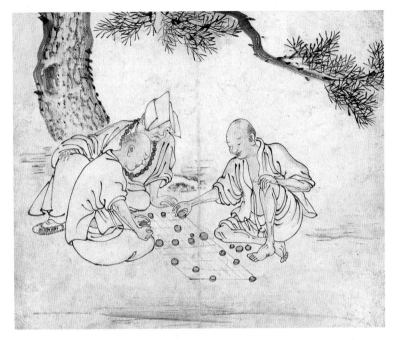

김득신, 「송하기승」, 종이에 엷은 채색, 22.4×27cm, 18세기, 간송미술관
무더운 여름날, 소나무 그늘에서 승려들이 장기에 몰입해 있다. 옆에서 지켜보는 고깔 쓴 승려의 표정이
어두운 걸 보니 가슴을 드러낸 인물이 둔 수가 잘못된 모양이다.

는 예감을 지울 수 없다.

　장기판이든 인생살이든, 지나치게 빨리 판단하는 것은 위험하다.
서두르다보면 전체 맥락을 놓치기 쉽다. 하지만 필요 이상으로 오래
생각하는 것도 곤란하다. '장고長考 끝에 악수惡手 둔다'는 말도 있지
않는가. 그렇다면 어떻게 하는 것이 좋을까?

　공자의 가르침에서 힌트를 찾아보자. 『논어』 「공야장公冶長」에 의하

면, 노나라의 대부 계문자李文子라는 이는 생각이 많아 세 번을 곱씹은 뒤에야 실행에 옮겼다고 한다. 이 이야기를 들은 공자는 "두 번이면 좋지"라고 말했다. 여기서 두 번이란 긍정적인 면에서 한 번, 부정적인 면에서 또 한 번 생각하라는 의미일 것이다. 혹은 내 입장에서 한 번, 상대 입장에서 한 번 생각해보라는 뜻일 수도 있다. 생각이 많다고 해서 반드시 좋은 결론에 도달하는 것은 아님을 새기게 하는 구절이다.

승리를 탐하지 말라

선택과 결정에 앞서 이 같은 태도를 갖추어야 하는 것은 장기뿐 아니다. 바둑에서도 마찬가지다. 조선시대 그림 가운데는 바둑을 두는 그림이 여러 점 전해진다. 그중에서도 조선 중기 문인화가 이경윤李慶胤, 1545~1611의 「송하대기도松下對碁圖」(소나무 아래에서 마주앉아 바둑을 두다)가 대표적이다. 옛 그림에서 바둑 두는 장면은 주로 세속을 잊은 은자의 지혜로운 시간이나 신선의 세계를 상징한다. 이 그림에서도 절제된 필선이 자아내는 고요한 분위기로 인해 화면에서 신비감이 느껴진다.

그림 속 인물들은 바둑을 두기는 하지만 반드시 이기겠다는 마음은 없어 보인다. 사실 옛사람들은 승부를 가르기 위해서 바둑을 둔 것이 아니었다. 그래서 바둑을 상대의 감정과 인격이 만나는 손으로 나누는 대화라 해서 바둑을 '수담手談'이라고도 불렀다.

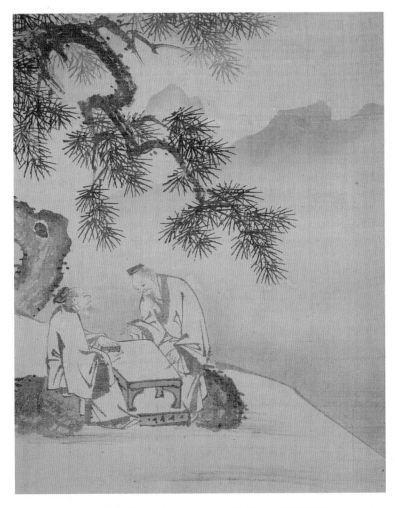

이경윤, 「송하대기도」, 비단에 수묵, 31.1×24.8cm, 16세기 후반, 고려대학교박물관
자연을 벗 삼아 두 선비가 바둑을 두고 있다. 초연한 분위기로 미루어 승부를 위한 게임은 아닌 듯하다.
이들은 바둑알을 나누며 손으로 대화하는 중이다.

바둑과 관련하여 초연한 의지를 암시하는 일화가 많이 전해지는 것도 흥미롭다. 동진東晉의 사안謝安이란 재상은 전쟁의 계략을 세워 놓고 바둑을 두기 시작해, 승전보를 듣고도 바둑을 멈추지 않았다고 한다. 또한 『삼국지』에는 어깨에 화살을 맞은 관우가 바둑을 두면서 화타華陀의 수술을 견뎠다는 이야기도 전해진다. 정신적, 육체적 소용 돌이를 바둑으로 이겨낸 놀라운 의지다. 4천년의 긴 세월을 이어온 바둑에서 마음을 닦고 삶의 지혜를 배운 덕분일 것이다.

바둑에서 배운 교훈을 정리한 글 가운데 당나라 때 왕적신王積薪이 쓴 「위기십결圍棋十訣」이 유명하다. 바둑으로 배우는 10가지 교훈 중 첫째가 '부득탐승不得貪勝'이다. 승부의 세계에서 '승리를 탐하지 말라' 니, 역설적이다. 이기고 싶은 마음이 강하다고 이길 수 있으면 좋으 련만 그렇게 간단하지 않은 것이 바둑이고 인생이다. 오히려 이기려 는 욕심이 지나치면, 욕심이 시야를 가려 상황을 잘 볼 수 없게 된다. 선택과 결정에 앞서 욕심을 내려놓는 것이 중요함을 바둑의 고수들 은 알고 있었으리라.

선택을 두려워하지 말 것

"인생은 B birth 와 D death 사이의 C choice"라는 말이 있다. 그렇다. 삶은 선택의 연속이다. 도전과 실패야말로 청춘의 특권인데, 사회안전망 이 부족한 우리 사회는 실패에 관대하지 않다. 게다가 '결정장애'로 인해 결단력과 추진력까지 부족하기에 청년들의 삶은 더욱 고달프

다. 선택이 인생을 좌우하지만 잘못된 선택을 바로잡을 기회 또한 있음을 잊어서는 안 될 것이다. 잘못된 선택보다 더 불행한 것은 실패에 대한 두려움 때문에 아무것도 선택하지 않는 것이다. 부리단의 당나귀처럼 말이다.

익숙하면서도
낯선 이름, 아버지

"아버지, 신발에 구멍이 생겨서 물이 샙니더. 새 운동화 한 켤레만 사 주시지예."

"신발에 구멍이 나서 물이 새거든, 물이 나가도록 구멍을 하나 더 뚫어라."

어릴 적 나와 아버지가 주고받은 대화다. 낡은 신이 불편해 새신을 사달라고 어렵사리 말씀드렸더니, 운동화를 사주시기는커녕 독특한 처방만 내려주셨다. 당시 기계 부품을 만들어 납품했던 우리 집은 살림집과 공장이 함께 있었다. 단순한 작업은 가족이 도맡아했기에 우리 형제들은 어려서부터 공장에 나가 일해야 했다. 부모가 얼마나 힘들게 벌어서 살아가는지 자식들도 알아야 한다며 '일하기 싫으면 밥

먹지 말라'고 하셨다. 옳은 말씀이지만, 그런 이야기를 늘 하게 된 배경을 몰랐던 우리는 성장기 내내 벽을 마주한 듯한 답답함을 느꼈다.

윤제균 감독의 영화 「국제시장」(2014)을 보다가 주인공 덕수와 자녀들의 모습에서 문득 우리 가족의 지난날이 겹쳐보였다. 덕수의 자녀들은 고집스럽고 퉁명스러워 소통이 되지 않는 아버지에 대해 '대화가 안 된다'며 회피하기만 한다. 세상의 변화를 거부하는 아버지의 태도를 이해하려들기는커녕 그저 비아냥거릴 뿐이다. 피난길에 헤어진 부친을 기다리느라 끝내 '꽃분이네'라는 촌스러운 상호를 바꾸지 못하는 이유를 덕수의 자녀들은 몰랐던 것이다.

나도 그랬다. 아버지의 삶에 대해 자세히 몰랐기에 아버지와의 대화가 어색하고 불편하기만 했다. 하지만 「국제시장」을 보다가 노인 덕수가 봉변 당하는 외국인 노동자를 구해주는 장면에서, 50년 전 자신도 독일에서 이주노동자 신분이었던 그의 입장이 오롯이 이해가 되었다. 이 대목에서 깨달았다. 전체 맥락을 보는 관객의 관점에서는 덕수의 특별한 행동도 쉽게 이해된다는 것을……

덕수의 자녀들과 마찬가지로 나 역시 아버지의 단편적인 모습만 보았지 생애 전체를 톺아보지 못했던 것이다. 가벼운 마음으로 영화를 보러갔다가 예상치 못한 심경의 변화에 적잖이 놀랐다. 이런 기분에 젖어 우리 옛 그림을 보노라니, 흡사 격동의 세월을 겪어온 이 시대 아버지의 초상을 보는 듯한 그림들이 눈에 밟혔다.

젊음의 고난은 희망을 안겨주리니

국립중앙박물관에 소장된 「부옹負甕」(독 나르기)은 새우젓을 담은 독을 지게에 지고 팔러다니는 등짐장수를 그린 그림이다. 누군가 쓰다 버린 갓을 주워 쓴 듯한 잠방이 차림의 젊은이에게서, 짊어지고 있는 독만큼이나 무거운 삶의 무게가 느껴진다. 등에 진 짐을 두 손으로 받치느라 머리카락이 흐트러져 내려와도 쓸어올릴 수 없다. 여기저기 떠돌며 장사를 해야 하는 고단한 삶을 살고 있는 게 분명하다.

그럼에도 그는 희망을 잃지 않은 듯, 입가에 미소를 머금고 있다. 고된 노동 가운데서도 때 묻지 않은 청년의 순수한 미소가 이 그림의 감상 포인트다. 긍정적인 미소와 함께 유난히 또렷한 눈빛으로 미루어 강인한 정신력의 소유자임에 틀림없다. 오랜 시간 단련된 듯, 다리 근육은 옹골차고 발걸음은 경쾌하다.

그런데 왠지 이 젊은이의 모습이 낯설지 않다. 무거운 등짐을 지고서도 힘든 내색 없이 씩씩하게 앞을 향해 나아가는 그림 속 젊은이는 흡사 「국제시장」의 청년 덕수를 연상시킨다. 덕수는 흥남부두에서 아버지가 헤어질 때 남긴 '장남은 가장이다'라는 말씀에 따라, 혹독한 빈곤 속에서도 가족을 챙긴다. 하루하루 입에 풀칠하기도 힘든 시절, 서울대에 덜컥 합격한 남동생을 위해 지옥 같은 서독 탄광으로 향한다. 그렇게 가게 된 서독에서 광부와 간호사로 만난 아내 영자에게 덕수는 말한다. "참 다행이다. 힘든 세상, 힘든 풍파, 우리 자식이 아니라 우리가 겪은 게 다행이다"라고. 이런 덕수의 긍정적인 마음은

오명현, 「부옹」, 비단에 엷은 채색, 18.5×20.6cm, 18세기경, 국립중앙박물관
한 청년이 지게에 무거운 짐을 지고 가는 중이다. 고된 노동에도 입가에 미소를 띠고 있는 청년의 모습이
아름답다. 가슴속에 원대한 꿈과 희망이 있음이 분명하다.

비록 떠돌이 등짐장수일지언정 입가에 미소를 머금고 살아가는 그림 속 젊은이와 닮았다.

　이 그림을 그린 화가 오명현吳命顯, 17세기 말~18세기 중반은 평양 출신으로, 자가 도숙道叔이고 호가 기곡箕谷이라는 것 외에는 알려진 사실이 없다. 하지만 인물의 묘사가 자연스럽고 필치가 능숙한 점으로 미

루어 기량 있는 화가임에 분명하다. 특히 배경 속 암벽의 표면을 먹의 번짐으로 대범하게 처리한 솜씨를 보면, 그의 회화적 감각이 예사롭지 않음을 짐작할 수 있다.

등짐보다 무거운 중년의 무게

흥미롭게도 조선시대 풍속화 가운데는 흡사 「부옹」의 젊은이가 수십 년의 세월이 지난 후의 모습을 포착한 듯한 그림이 있다. 조선 후기의 문인화가 권용정權用正, 1801~?이 그린 「보부상褓負商」이 그것이다. 「보부상」은 중년의 등짐장수가 다리쉼을 하고 있는 장면을 그린 그림이다. 옹기를 지게에 지고 휴식을 취하고 있는 등짐장수의 모습에서, 쉬면서도 지게를 벗지 못하는 책임 있는 가장의 모습을 엿볼 수 있다.

가장의 무거운 의무도 부담스럽지만, 어쩌면 그를 더 힘들게 하는 것은 외로움일지도 모르겠다. 오늘날에도 가족을 위해 고생한 가장들이 정작 가족에게 외면 당하는 삶의 아이러니가 있지 않은가. 비스듬한 사선 구도에 아무런 배경 없이 등짐장수의 옆모습만 포착한 까닭은 작가가 중년 가장들의 심리를 표현하고자 했던 것으로 짐작된다. 이 그림을 그린 권용정은 지방관아의 부사府使를 지냈다는 것과 산수에 능했다는 것 외에는 알려진 바가 별로 없다. 게다가 이 그림이 지금까지 전해지는 유일한 작품이다. 비록 그가 잘 그렸다던 산수화는 아니지만, 작은 화폭에 인물의 심리까지 담아낸 그림에서 그의

권용정, 「보부상」, 비단에 엷은 채색, 16.5×13.3cm, 19세기, 간송미술관
옹기장수가 다리쉼을 하고 있다. 쉬는 동안에도 지게를 풀어놓지 못하는 모습에서 가장의 무거운 책임감이
느껴진다. 문득 그의 옆모습에서 쓸쓸함이 느껴지는 것은 왜일까?

회화적 기량을 엿볼 수 있다. 특히 옹기의 묘사에 있어 황색과 회색을 함께 칠하여 미묘한 색채로 입체감을 나타낸 점은 당시로서 드문 시도다. 또한 지게의 윤곽을 진하게 처리하여, 옹기로 인해 지게에 실린 하중을 강조한 점도 돋보인다. 일그러진 패랭이에 비스듬히 꽂힌 담뱃대는 힘든 가운데서도 그가 무엇으로 위안을 삼는지 암시한다.

마음으로 주고받는 대화

세월이 흘러 등짐을 질 수 없을 정도로 나이든 옹기장수의 말년은 어떤 모습일까? 조선 후기의 풍속화가 김득신이 그린 「성하직구盛夏織屨」(한여름의 짚신삼기)에서는 가장의 의무를 내려놓은 은퇴한 노인의 삶을 볼 수 있다. 김득신은 정조 때 도화서에서 활약했던 화원으로, 서민의 풍속을 잘 그렸다. 정조로부터 "김홍도와 더불어 우열을 가리기 어렵다"라는 칭찬을 들을 정도로 실력 있는 화가였다. 그의 작품 중 「성하직구」는 배경을 적절히 구사하여 화면 구성이 돋보이는 김득신 특유의 화풍을 드러낸다.

무더운 여름날, 무성한 박 넝쿨이 그늘을 드리운 사립문 밖에 아버지와 아들, 손자 삼대가 앉아 있다. 웃통을 벗은 채 짚신을 삼고 있는 인물이 이 집안의 가장이자 노인의 아들이다. 왜소하고 위축된 노인과 달리, 아들은 햇볕에 그을린 피부와 노동으로 단련된 근육질의 건강한 모습이다. 오른쪽 아래에는 더위로 숨을 할딱거리는 강아지가

김득신, 「성하직구」, 종이에 엷은 채색, 22.4×27cm, 18세기, 간송미술관
웃통을 벗고 있어도 땀이 흐르는 삼복더위다. 사립문 울타리 아래에서 짚신 삼는 농부를 중심으로 삼
대가 한자리에 모였다. 함께 있는 시간이 많을수록 가족의 정도 도타워지는 법인데 오늘날에는 이마저
쉽지 않다.

있고, 어린 손자는 강아지가 무서워 할아버지 등 뒤로 몸을 숨기고
있다.

　노인은 아들의 작업을 방해하지 않으려는 듯, 담배를 피우며 아들
의 모습을 바라보기만 할 뿐이다. 기력이 쇠하여 더이상 일을 하기는
어렵지만 손자와 놀아주는 것으로 자신의 역할을 하고 있다. 노인의
소극적인 자세와 노쇠한 모습에서 그가 힘들고 고단한 세월을 살아

왔음이 짐작된다. 그림 속 노인을 보고 있으면 「국제시장」에서 뒷방에 홀로 앉은 늙은 덕수가 아버지의 사진을 보며, "아부지, 내 이만하면 잘 살았지예. 근데 내 진짜 힘들었거든예……" 하고 말하던 장면이 떠오른다.

노인의 뒤를 이어 가장이 된 그림 속 아들 역시 가족을 부양하기에 여념이 없다. 식솔들을 굶기지 않으려면 농사짓는 사이에도 부지런히 짚신을 삼아야 한다. 입을 굳게 다문 채 일에 집중하는 모습에서, 가족을 건사하느라 쉴 틈 없는 가장의 고된 일상이 엿보인다. 어쩌면 그 또한 생업에 지쳐 가족과의 관계를 소홀히 하고 있는지도 모르겠다.

아버지를 떠올리며

시대가 바뀌고 사회는 변했으나 가족 안에서 아버지와의 관계는 좀처럼 변하지 않은 채 그대로인 모양이다. 아버지를 가정에 참여하게 해 새로운 관계를 모색하는 '부성애 코드'가 TV 예능프로그램에서 인기를 모으고 있는 걸 보면 아버지와 자녀 간의 일상성을 회복하는 일 자체가 우리 세대에서 풀어야 할 과제인 듯하다.

아버지와의 관계 회복을 위해서는 여러 가지 해법이 있겠지만, 내경우는 「국제시장」과 옛 그림들이 중요한 역할을 했다. 「국제시장」의 덕수처럼 1.4후퇴 때 월남하셨던 아버지는 일가친척 하나 없는 남쪽에서 갖은 고생을 하셨다. 그야말로 굴곡진 현대사를 온몸으로 겪어내며 영화보다 더 영화 같은 삶을 사셨다. 사는 게 그 자체로 전쟁이

던 시절을 포기하지 않고 견뎌내신 아버지를 이해하고 나니 그간의 답답하고 불편했던 감정들이 눈 녹듯 사라졌다.

『삶의 의미를 찾아서』라는 책을 쓴 오스트리아의 정신의학자 빅터 프랭클은 눈앞에 존재하는데도 마음이 없어서 보지 못하는 상태를 '존재론적 시각장애'라고 정의했다. 아버지의 삶을 그린 옛 그림들을 보면서, 비로소 나는 아버지의 존재에 대한 시각장애에서 벗어날 수 있었다.

우리가 책 읽기를
멈출 수 없는 이유

문맹이라는 사실을 감추기 위해 기나긴 감옥살이를 선택한 여인이
있다. 독일 작가, 베른하르트 슐링크의 소설 「더 리더—책 읽어주는
남자」의 주인공 한나 이야기다. 제2차세계대전이 한창이던 독일, 버
스 검표원인 한나는 어느 날 마이클이라는 소년을 만나 짧은 사랑에
빠진다. 특이한 것은 만날 때마다 마이클에게 책을 읽어달라고 한 것
이다. 학교를 다니지 못한 한나는 글을 읽지 못했다. 그녀에게 그것
은 뼛속 깊이 사무친 열등감으로 작용했다.

세월이 흘러 법대생이 된 마이클은 전범 재판을 참관하러 갔다가
우연히 피고석에 앉아 있는 한나를 발견한다. 글을 읽지 못했던 한나
는 그저 돈을 더 주겠다는 곳에서 일했을 뿐인데, 하필 그곳이 유대
인 학살 수용소였다. 한나는 유대인 아이들을 불난 교회에 가두어 타

죽게 한 혐의로 5명의 교도관들과 함께 재판을 받는 중이었다. 다른 간수들은 한나가 사건을 주도했으며, 모든 서류를 작성했다고 몰아갔다. 자신이 문맹임을 밝히기만 하면 가벼운 처벌을 받을 상황에서 그녀는 끝내 입을 다물고 종신형을 선고받는다.

안타까운 마음으로 지켜보던 마이클은 그녀의 긴 수감생활 동안 책을 읽어 녹음한 테이프를 보내준다. 모범수로 20년의 수감생활을 마치고 출소를 앞둔 날, 감옥에서 무엇을 깨우쳤느냐는 마이클의 물음에 한나는 글을 깨우쳤음을 자랑한다. 전쟁 중에 교도관으로서 저지른 죄를 뉘우치기를 기대했던 마이클은 한나의 대답에 실망한다. 마이클의 차가운 반응에 절망한 한나는 자신이 그토록 소중히 여기던 책을 딛고 올라서 목을 매 자살하고 만다.

책과 함께하는 여인의 특별한 일상

「더 리더」는 글을 읽는다는 것이 어떤 사람에게는 목숨과도 같은 소중한 일임을 생각하게 해준 소설이었다. 읽고 쓰는 일이 새로운 의미로 다가올 무렵, 소설 속 한나처럼 책 읽기에 몰입한 여인을 그린 그림 하나가 눈길을 사로잡았다. 바로 조선 후기 문인화가 윤덕희尹德熙, 1685~1776가 그린 「책 읽는 여인」이다.

파초 잎이 시원스레 드리워진 여름날, 새 그림이 그려진 가리개 앞에서 한 여인이 의자에 앉아 책을 읽고 있다. 무릎 위에 펼쳐든 책을 검지로 또박또박 짚어가며 열심히 읽는 중이다. 글자 하나도 놓치지

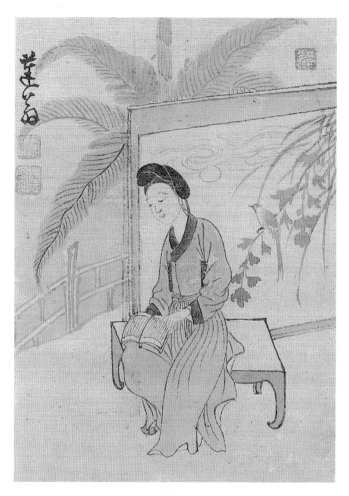

윤덕희,「책 읽는 여인」, 비단에 엷은 채색, 20×14.3cm, 18세기, 서울대학교박물관
한 여인이 책을 읽고 있다. 주변에 있는 소품들로 보아 사대부 집안임에 분명한데 여인의
차림새가 소박하다. 단정하고 검소한 품성으로 책 읽기에 몰입한 여인은 독서 홍보대사
로 위촉해도 손색이 없을 듯하다.

않으려는 듯, 책에 꽂힌 시선이 집요하다. 얼마나 재밌는지 입가에는 미소를 머금었다. 여인이 그림에 등장하는 게 드문 시절인데, 그것도 독서하는 여인이라니! 책과 여인에 대한 화가의 특별한 철학이 엿보인다.

이 그림을 그린 윤덕희는 우리 미술사에서 최초로 자화상을 그린 윤두서의 아들이다. 윤덕희의 아들 윤용 또한 그림을 잘 그려 삼대가 화업을 이룬 문인화가 집안으로 유명하다. 화면 전체에 보이는 필력 있는 선과 그윽한 색채가 그림의 품격을 말해준다. 성리학의 나라 조선에서 책과 붓은 남자들의 벗이었다. 이런 사회 분위기를 감안할 때 '책 읽는 여인'을 그린 그림은 매우 독특한 소재임에 틀림없다. 실제로 조선시대 여인들 가운데는 높은 수준으로 공부한 이들도 있었지만 대개는 한글을 익히는 정도였다. 따라서 책을 읽고 있는 모습을 그린 '독서도'의 주인공은 당연히 선비들 차지였다.

산중 독서의 즐거움

산속 서재에서 책 읽는 선비는 탈속한 은자의 이미지로 조선시대 산수화에 지속적으로 등장한다. 정조 때 화원화가 화산관 이명기李命基, 1756~1813?가 그린 「송하독서도松下讀書圖」(소나무 아래에서 책을 읽다)는 산속 독서의 운치를 실감나게 보여준다. 경치 좋은 산속에서 마음껏 독서하고 싶은 조선시대 선비들의 로망이 잘 표현되었다.

선비의 책 읽기가 오랜 시간 지속된 듯, 차를 끓이던 동자는 쪼그

려 앉아 졸고 있다. 선비에게는 '즐거운 독서'가 동자에게는 지겨운 기다림일 뿐이다. 이 선비는 얼마나 오랫동안 책을 읽고 있었을까? 힌트는 소나무에 있다. 그림 위쪽에 적혀 있는 화제畵題(그림의 제목 및 여백에 적힌 글)를 읽어보면 모든 의문이 풀린다.

독서하기 여러 해,
심어놓은 소나무에 모두 늙은 용의 비늘이 났구나. _화산관
讀書多年 種松皆作老龍鱗 華山館

아하! 그림 속 늙은 소나무는 선비의 오랜 독서 시간을 나타내는 장치였던 것이다. 심어놓은 소나무가 다 늙도록 선비는 독서에만 몰입했던 모양이다. 이제야 동자의 심정이 이해된다. 지루한 동자와 달리, 솔향기 맡으며 시간가는 줄 모르고 책 읽는 선비의 마음은 맑고 여유롭다.

이 그림을 그린 이명기는 정조 때 활약한 화원화가로 초상화를 잘 그린 것으로 유명하다. 정조의 어진御眞(임금의 초상화)을 그리는 데 참여했고, 김홍도와 같이 그린 합작 「서직수 초상」은 조선시대 인물화 중 걸작으로 꼽힌다. 이 「송하독서도」는 초상화 전문화가인 이명기가 그린 몇 안 되는 산수화여서 더욱 소중하다. 초상화에 뛰어난 화가답게 용 비늘 가득한 소나무 묘사가 무척이나 섬세하다.

讀書多年種松
皆作老龍鱗
海二齋

이명기, 「송하독서도」, 종
이에 엷은 채색, 103.8×
49.5cm, 18세기 후반~19
세기 초, 삼성미술관 리움
소나무 아래 초당에서 공
부하는 선비를 그린 그림
이다. 선비의 책 읽기가 오
랫동안 지속되었는지 차를
끓이던 동자는 쪼그려 앉
아 졸고 있다.

걷는 동안에도 오로지 책

「송하독서도」의 선비처럼 공부와 독서가 일상인 사람이 있는가 하면,
여건이 어려운 사람에게 독서는 강렬한 욕망에 가깝기도 하다. 19세
기 화원화가 유운홍劉運弘, 1797~1859이 그린 「부신독서도負薪讀書圖」에
는 지게 가득 나뭇짐을 지고서 책을 읽으며 산길을 내려오는 청년이
등장한다. '부신독서'란 '땔나무를 지고 책을 읽는다'는 뜻이다. 나뭇
짐을 팔아 가족의 생계를 이어가는 가난한 청년은 무거운 지게를 지
고 걸어가는 동안에도 책을 읽고 있다.

유운홍, 「부신독서도」, 비단에 엷은 채색, 16.1×22.1cm, 19세기, 서울대학교박물관
나뭇짐을 팔아 생계를 이어가는 가난한 청년은 지게를 지고 걸어가는 동안에도 책을 읽고 있다. 독서가
청년의 미래를 만들어준다는 믿음을 보여주는 그림이다.

이 청년은 누구일까? 그는 다름 아닌 한나라 때 학자, 주매신朱買臣이다. 중국 전한前漢의 역사서 『한서』 「주매신전」에 의하면, 주매신은 불우한 환경에서도 끊임없이 공부하여 50세의 나이로 마침내 벼슬에 오른 대기만성형 인물이다. 이 그림에서 보듯이 후세 사람들은 주매신이 성공한 뒤의 모습이 아니라, 땔나무 지고 책 읽던 청년의 모습으로 기렸다. 결과보다는 노력의 과정을 높이 산 것이다.

춥고 배고프지만 손에서 책을 놓지 않는 나무꾼의 모습은 젊은이들에게 시사하는 바가 크다. 스마트 시대라 불리는 요즘, 독서율은 사상 최저 수준이라고 한다. 우리의 젊은 세대가 스마트 시대의 축복을 제대로 누리기 위해서라도 책 읽기를 멈추어서는 안 된다. 무거운 나뭇짐을 지고서도 책 읽는 청년을 모델삼아 독서하는 습관을 길렀으면 좋겠다.

제대로 인식할 것

독서를 주제로 한 옛 그림을 감상하다보니, 「더 리더」라는 소설도 읽는 것 자체만 강조된 것이 아니라는 생각이 든다. 표면적으로는 문맹의 열등감이 한 개인에게 얼마나 심각한 결과를 초래하는지에 대한 스토리로 읽힌다. 하지만 재판 과정에서 한나가 자신이 저지른 사건의 심각성을 이해하지 못하고, 자신은 오직 성실하게 살았노라 항변하는 대목에서 이 소설의 주제를 다시 생각하게 되었다.

어쩌면 소설을 통해 베른하르트 슐링크가 전하고자 했던 것은, 성

실하게 사는 것보다 제대로 인식하며 사는 것이 더 중요하다는 메시지가 아니었을까. 글을 깨우치고 책을 읽는 일보다 책을 통해 올바로 인식하는 것이 중요하다는 뜻이리라. 무언가를 읽는 행위를 거쳐 깨달음에 이르는 과정은 인생에서 무엇과도 견줄 수 없는 소중한 경험이다. 깨달음을 동반한 독서는 존재의 성장을 가져다준다. 이것이 바로 우리가 책을 읽어야 하는 이유다.

난이 군자가 된
사연

미켈란젤로가 시스티나 성당에 「천지창조」를 그릴 때의 일이다. 무려 4년 동안이나 고개를 뒤로 젖힌 채, 거의 누운 자세로 천장 구석구석까지 심혈을 기울여 그림을 그리고 있는 미켈란젤로에게 한 친구가 물었다. "여보게, 잘 보이지도 않는 구석까지 뭘 그렇게 정성들여 그리나? 누가 그걸 알아준다고!" 그 말에 미켈란젤로는 이렇게 대답했다. "그거야 내가 알지!"

사람은 누구나 자신이 노력한 결과에 대해 다른 사람에게 인정받고 싶어 한다. 인정받지 못했을 때는 서운함을 느끼게 마련이다. 하지만 미켈란젤로는 타인의 인정에 연연하지 않고 자신의 신념에 따라 행동했다. 그로 인해 '미켈란젤로 동기Michelangelo Motive'라는 심리학 용어까지 생기게 되었다.

미켈란젤로처럼 타인의 인정에 관계없이 자신의 내적 동기에 따라 행동하는 숭고한 인품을 지닌 사람을 동양에서는 '군자君子'라 한다. 미켈란젤로보다 무려 2000년 전에 살았던 공자는 군자의 삶에 대한 태도를 견지했던 인물이다. 춘추전국시대를 대표하는 사상가였던 그는 자신의 이상과 학문을 바탕으로 정치적 경륜을 펼치고자 여러 나라를 찾아다녔다. 그런데 이게 웬일인가? 55세라는 적지 않은 나이에 출발하여 14년 동안 수많은 나라를 방문했지만, 단 한 군데서도 부름을 받지 못했다. 아무리 훌륭한 성인이라도 오랜 시간 천하를 주유하며 겪은 거절의 경험들이 마음의 상처로 남았던 듯하다.

공자의 가르침을 적어놓은 『논어』에서 그가 군자에 대해 처음으로 언급한 문장이 "남이 나를 알아주지 않아도 성내지 않으면, 또한 군자가 아닌가人不知而不慍 不亦君子乎"라는 것으로 미루어 그렇게 짐작된다. '타인의 인정에 연연하지 말라'는 취지의 이 말은 두말할 필요 없이 공자의 아픈 체험에서 비롯되었다. 이 구절을 읽을 때마다 공자에 대해 인간적인 연민마저 느껴진다.

결국 공자는 정치에 대한 꿈을 접고 고국인 노나라로 돌아가야 했다. 시름에 젖어 고향을 향하던 공자는, 인적 없는 산속을 지나다 어디선가 풍겨오는 향긋한 꽃향기를 맡게 된다. 뜻밖에 맞닥뜨린 향기에 정신을 가다듬고 수레에서 내려 향기가 나는 곳으로 가보았다. 그랬더니 잡초 덤불 사이에서 아름다운 난蘭이 향기를 머금고 있는 것이 아닌가! 공자는 지켜보는 사람이 없어도 묵묵히 향기를 발산하는

난이, 남이 알아주지 않아도 고결한 태도를 잃지 않는 군자의 모습과 같다는 것을 깨닫고 탄복한다.

이후 난은 알아주는 이 없어도 지조를 굽히지 않는 군자의 상징으로 이해되었고, 난향蘭香은 군자의 인품에 비유되었다. 이것이 난이라는 식물에 최고의 인격적 존재인 '군자'라는 호칭이 붙게 된 사연이다. 훗날 난은 대나무, 매화, 국화와 함께 사군자四君子라 불리게 된다.

난 그림 속에 스민 군자의 인품

"난은 그윽한 골짜기에서 뿌리를 내려, 찾는 이가 없다 하여 그 향기를 멎지 않는다. 군자는 의로움을 행함에 있어 알아주는 이가 없다 하여 그만두지 않는다."

『회남자淮南子』에 나오는 말이다. 난을 군자라 부르는 이유를 구체적으로 알려준다. 군자의 삶을 지향했던 옛 선비들은 인품을 가꾸는 방편으로 난을 키우고 감상하며 그림으로 남겼다. 김홍도의 스승으로 유명한 표암 강세황豹菴 姜世晃, 1713~91은 수준 높은 학문의 세계와 예술적 안목을 갖춘 인물답게 간결하고 담백한 필치의 「묵란도墨蘭圖」를 그렸다.

그가 그린 난은 기본에 충실한 정갈한 구도에 지나치게 빠르지도 않고 기교를 부리지도 않은 선의 잎들이 조화롭게 어울려 있다. 그러한 잎 사이로 몇 개의 꽃들이 담담하고 소박하게 피어 있다. 한 자

강세황, 「묵란도」, 종이에 수묵, 68.9×48.3cm, 18세기, 부산 개인 소장
바람이 지나간 것일까? 바람결에 난 잎이 살랑 흔들린 탓에 아름다운 난 향기가 화면
밖까지 전해지는 것 같다.

락 부드러운 바람이 살며시 지나간 듯 단아하면서도 격조를 살린 그의 묵란화를 보노라면 그윽한 난향이 풍기는 것 같다. 어려운 생활 속에서도 난과 같은 고결한 인품을 유지했던 강세황의 삶을 염두에 둔다면, 이 그림은 그의 자화상이라 해도 지나치지 않을 것이다.

글씨 쓰는 법으로 그린 난 그림

강세황이 사군자나 인물화를 망라하여 여러 분야의 그림에 뛰어났다면, 추사 김정희秋史 金正喜, 1786~1856는 우리 역사에서 난 그림으로 가장 유명한 분이다. 추사체와 더불어 묵란이야말로 그의 예술적 성과를 대변하는 영역이라 할 수 있다. 김정희 자신의 회화 이념을 밝힌 글도 반 이상이 묵란과 관련된 내용이어서 명실 공히 묵란의 대가라 할 만하다.

김정희는 제주도 유배 시절 아들 상우에게 보낸 편지에서, "난을 치는 법은 예서隷書 쓰는 법과 가까우니 반드시 문자향文字香과 서권기書卷氣가 있은 연후에야 얻을 수 있다. 또 난을 치는 법은 그림 그리는 법식을 가장 꺼리니 만약 한 붓이라도 화법畵法이 있다면 그리지 않는 것이 좋다"라고 했다.

난을 잘 치기 위해서는 풍부한 학식과 높은 정신성을 지니고 있어야 하며, 절대 그림 그리는 법으로는 그리지 말란다. 그렇다면 어떻게 해야 난을 잘 그릴 수 있단 말인가? 다름 아닌 '예서' 쓰는 법으로 묵란을 그리라고 했다. 이것이 다른 사람과 차별되는 김정희만의 독

김정희, 「국향군자」(『난맹첩』에서), 종이에 수묵, 22.9×27cm, 1836년 추정, 간송미술관
"이것이 국향이고 군자다(此國香也君子也)"라고 쓴 화제의 글씨와 서투른 듯한 묵란의 표현이 묘한 조화를 이룬다. 노자가 말한 '빼어난 기교는 오히려 서툰 듯하다'는 대교약졸(大巧若拙)의 경지가 이런 것이 아닐까?

특한 묵란화론이다. 그는 묵란을 그림이라기보다 글씨의 연장이라고 생각했던 것이다. 이처럼 서법에 가치를 둔 김정희의 묵란화는 그림으로서의 조화를 중시했던 강세황의 난 그림과 비교하면 그 차이가 더욱 분명해진다.

예서체로 쓴 화제가 졸박한 멋을 보여주는 김정희의 「국향군자 國香君子」는, 난 그림 또한 글씨처럼 그려져 서투른 듯 파격적이다. 두

줄기 난 잎이 서로 교차하며 시원스레 뻗어나가 화면을 가르는 구성
이 무척 특이하다. 게다가 그 아래에 핀 꽃들은 말로 표현하기 어려
운 독특한 매력을 발산한다. 마치 제목처럼 '나라에서 제일가는 향기
國香이고 군자'라는 듯 당당한 모습이다.

이런 개성 넘치는 묵란화의 멋은 아무나 다다를 수 있는 경지가 아
니다. 불교와 경학에 정통하고 추사체를 창안할 정도로 뛰어난 예술
성을 지닌 김정희였기에 가능했다. 「국향군자」는 간송미술관에 소장
되어 있는 『난맹첩』에 수록된 작품으로, 1836년 무렵 김정희가 쉰한
살에 제주도로 유배가기 전 그린 것으로 추정된다.

우연히 그린 난의 본성

그로부터 20년이 지난 후, 우리 미술사에서 묵란화의 최고봉이라 일
컬어지는 「불이선란도不二禪蘭圖」가 탄생한다. 「불이선란도」는 김정
희가 제주도 유배에서 돌아온 후 말년에 그린 것인데, 강세황의 「묵
란도」에서 볼 수 있는 묵란의 기본 구성을 완전히 벗어났다. 그래도
「국향군자」에서는 난의 기본 필획이나 형상이 어느 정도 살아 있었
는데 말이다. 난이라고 하니 그런가 보다 하지 엄밀하게 따지면 이것
은 난이라 하기 어렵다. 그러면 무엇이란 말인가?

「불이선란도」는 난이라는 식물의 '외향'을 재현한 것이 아니라, 난
의 '본성'을 그린 것이다. 그것도 우연히. 말하자면 이 그림은 구상이
아니라 추상이다. 게다가 독특한 추사체로 여백을 가득 메운 화제는

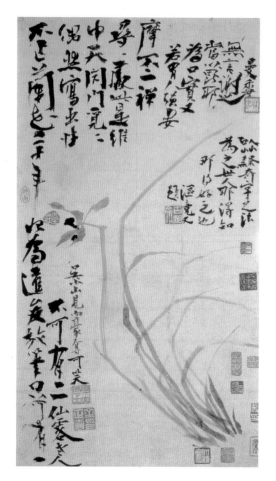

김정희, 「불이선란도」, 종이에 수묵, 55×31.1cm, 1855년 추정, 서울 개인 쇼장

난의 표현도 독특하지만, 여백에 추사체로 적은 화제가 더 눈길을 끈다. 왼편 아래쪽에는 "이런 그림은 한 번 그릴 일이지, 두 번 그릴 수는 없다(只可有一 不可有二)"라고 적혀 있는데, 다시는 이 같은 경지의 그림을 그리기 어렵다는 의미로 이해된다. 김정희의 자부심과 희열이 어느 정도였는지 짐작케 한다.

그림보다 더 큰 비중을 차지하여 그림이 중심인지 글씨가 중심인지 모호할 정도다. 하지만 다소 긴 화제 덕분에 그림이 탄생하게 된 연유를 알 수 있어 흥미롭다. 왼쪽에서 시작되는 화제를 보면 "부작난화이십년不作蘭花二十年 우연사출성중천偶然寫出性中天"이라고 적혀 있다. 20여 년간이나 난을 그리지 않다가 붓 가는 대로 그렸더니, 우연히 난의 본성을 그려냈다는 말이다. 흡사 선불교 수행 중 깨달음에 이르렀을 때 나오는 오도송悟道頌 같다.

너무나 주관적이어서 이런 그림을 다른 사람이 어떻게 감상하라고 그렸나 하는 생각이 들 정도다. 아니나 다를까 오른쪽에 있는 화제에는 이렇게 적혀 있다. "초서와 예서 쓰는 법으로 그렸으니, 사람들이 어찌 알며 어찌 좋아할 수 있겠는가以草隸奇字之法爲之 世人那得知 那得好之也" 이 말 속에는 다른 사람의 동의나 인정을 받고자 하는 마음이 없다. 자부심에 충만한 말투다. 나는 이런 그의 태도가 좋다. 부럽기까지 하다. 스스로에 대한 믿음이 있는 사람은 다른 이의 동의나 인정이 없어도 자신의 길을 갈 수 있는 힘이 있기 때문이다.

「불이선란도」가 제작된 시기는 그가 70세를 맞이한 1855년 무렵으로 추정된다. 제주도와 북청 유배에서 돌아온 후, 과천에서 은거하던 말년에 제작된 것이다. 남이 알아주지 않던 시기를 난 그림과 함께하며, 군자의 덕목을 지키려 했다는 점이 무척이나 인상적이다. 그림과 삶이 이토록 밀접할 수 있다는 사실에 새삼 탄복하게 된다.

인정받고 싶으면, 인정하는 법을 배워라

주변을 돌아보면 미켈란젤로나 김정희와 달리, 남의 인정에 집착하는 사람이 많다. 칭찬 한마디에 바람 잔뜩 들어간 풍선처럼 우쭐대다가 인정받지 못하면 곧바로 실망하는 이가 허다하다. 남이 나를 알아주고 말고는 내가 어쩔 수 없는 일이다. 다만 내가 할 수 있는 것은, 나를 알아주기를 바라는 만큼 내가 남을 제대로 알아보고 있는지 돌아보는 것이다. 그래서 공자는 「학이學而」에서 이렇게 말했다.

> 남이 나를 알아주지 않음을 걱정하지 말고,
> 내가 남을 알지 못할까 걱정하라.
> 不患人之不己知 患不知人也

부끄러움을 부끄러워할 줄
아는 용기

딸이 고등학교에 진학할 때의 일이다. 입학설명회를 한다고 해서 학교에 갔더니 온통 입시 얘기였다. 지난해 의대·치대·한의대에 몇 명이 진학했으며, 명문대에는 몇 명이 입학했는지를 도표와 숫자로 보여주었다. 강의하는 선생님이나 경청하는 학부모나 입시라는 공통의 관심사로 인해 설명회장의 열기는 뜨거웠다. 하지만 입학식도 하지 않은 상태에서 마음의 준비도 없이 입시전략에 맞닥뜨리고 보니 무척 당황스러웠다. 열심히 필기하는 엄마들 틈에서 나는 이방인처럼 앉아 있었다.

그러다 학생부종합전형을 대비하려면 고1 때부터 어떻게 준비해야 하는지를 설명하는 지점에 이르러 완전히 탈진하고 말았다. 그리고 생각에 잠겼다. 우리는 지금 무엇을 가르치고 배우고 있는지, 학

교란 무엇인지……. 돌아보니 모든 것이 '스펙' 위주로 돌아가는 지금의 세상이 부끄럽게 느껴졌다. 학교를 탓하기 전에 집에서라도 제대로 가르치고 있는지 회의가 들었다. 변명 같지만, 부족한 잠 때문에 몽롱한 채로 학교와 학원과 독서실을 전전하는 아이를 붙들고, 도덕 강의를 할 엄두가 나지 않았다.

그러면 '배려'나 '부끄러움'과 같은 인간이 지녀야 할 기본적인 가치에 대한 것은 도대체 언제 가르쳐야 할까? 왜 국어·영어·수학보다 더 중요한 것을 가르치는 학원은 없나? 이런 한탄과 의문을 가지던 차에 박완서의 소설 「부끄러움을 가르칩니다」를 읽게 되었다. 특히나 소설 마지막에 주인공이 가래침을 뱉으려고 하지만 나오지 않아 답답해 하는 구절은, 이 소설을 읽기 시작할 때의 내 심정을 그대로 보여주는 듯했다.

줄거리는 이렇다. 학창시절 유난히 부끄러움을 타던 주인공은 전쟁과 피난을 겪으면서 부끄러움을 잃어간다. 세번째 결혼을 한 후, 고향인 서울로 다시 올라오고, 분주한 서울 생활에서 마음의 피로를 느낀다. 동창회에 참석했다가 동창생들과 함께 경희의 집을 찾은 주인공은 화려한 세간과 세련된 그녀의 모습에서 가식과 속물적 태도를 발견한다. 그러던 어느 날 복잡한 도심에서 일본인 관광객들에게 한국인 안내원이 소매치기를 조심하라고 속삭이는 말을 우연히 듣고는 부끄러움을 느낀다. 한국 땅에서 한국인이 한 때 우리를 유린했던 일본인에게 소매치기를 조심하라고 한 말은 그동안 잊고 살았던 우

리 사회의 윤리적, 정신적 가치를 일깨웠던 것이다. 주인공은 모처럼 돌아온 부끄러움이라는 감정의 소중함을 느끼고, 그 감정이 자신만의 것이어서는 안 될 것 같다고 생각한다.

이 소설은 중년 여성을 화자로 내세워 '부끄러움'에 대한 문제의식을 우회적으로 보여준다. 근대화 과정에서 삶의 진정성을 상실한 우리의 모습을 빗대어 표현한 방식에 경이로움마저 느껴졌다.

천 마디 말보다 큰 울림

대체로 기쁨이나 슬픔 같은 감정은 대상에 대한 느낌인데 비해, 부끄러움은 전적으로 자기 자신에 대한 느낌이다. 이는 기독교적 관점에서 볼 때 태초의 죄와 연관이 있다. 에덴동산에서 아담과 이브가 금단의 열매를 따 먹고 무화과 잎으로 알몸을 가린 바로 그것이다. 성인군자가 아닌 이상 죄는 늘 가까이 있다. 중요한 것은 부끄러움을 회피하지 않고 직면하는 태도다. 부끄러움은 스스로 깨닫는 질적 전환을 통해서만 없어질 수 있기 때문이다.

소설 「부끄러움을 가르칩니다」의 주인공처럼, 자신을 포함한 시대의 부끄러움에 직면하여 처절한 결기로 '부끄러울 치恥'자를 쓴 분이 있다. 조선 후기 학자이자 정치가인 우암 송시열尤庵 宋時烈, 1607~89 선생의 이야기다.

우암은 인조가 남한산성 성문을 열고 청태종에게 항복한 삼전도의 굴욕을 포함하여, 두 번이나 청나라에 패한 조선에 대해 고통스러울

송시열, 「지」, 송이에 먹, 약 110×90cm, 17세기, 대전 우암사적공원
병자호란 직후에 해서체로 쓴 우암의 글씨다. 힘을 주어 꾹 눌러쓴 글자의 굵은 획에서 부끄
러움과 분노의 감정이 느껴진다.

정도로 강한 치욕을 느꼈다. 중국을 이끄는 힘의 중심이 청나라로 기울었음에도 나라의 지도자들이 세상의 변화를 알아채지 못했다. 그 결과 조정과 백성은 도탄에 빠지고 말았다. 우암은 이 돌이킬 수 없는 잘못에 대해 철저하게 아파한 나머지 그 부끄러움을 오롯이 '치'라는 한 글자에 담았다. 속도감 있는 굵고 거친 필획에서 당시의 분노와 참담함이 그대로 전해지는 듯하다. 붓을 빠르게 움직일 때 나타나는 희끗희끗한 비백飛白의 흔적으로 인해 글씨가 더욱 힘 있고 비장하게 느껴진다.

사방 1미터 가까운 큰 종이에 오직 '치'라는 한 글자만을 쓴 이 작품은 흡사 우리 역사의 '주홍글씨' 같다. 이는 부끄러운 일이 끊이지 않는 지금의 우리 사회에도 필요한 가르침이다. 경제 발전에만 매달리느라 부끄러움조차 잊고 살아서인지 곳곳에서 몰염치가 속출한다. 몰염치와 후안무치厚顏無恥가 한국적 현상으로 굳어지기 전에 정신의 공백을 점검했으면 한다.

글자와 그림의 탁월한 조합, 문자도

공자보다 100년 전에 살았던 관중管仲은 부끄러움에 한층 특별한 주의를 기울였다. 그의 책 『관자管子』에는 곳곳에 부끄러움에 대한 철학이 담겨 있다. 그는 이 책에서 '사람에게 있어 부끄러움을 아는 마음이 차지하는 의미는 참으로 크다'고 했다. 또한 백성을 보살피며 다스리고자 하는 자는 무엇보다 먼저 백성이 '염치廉恥'를 알도록 힘써

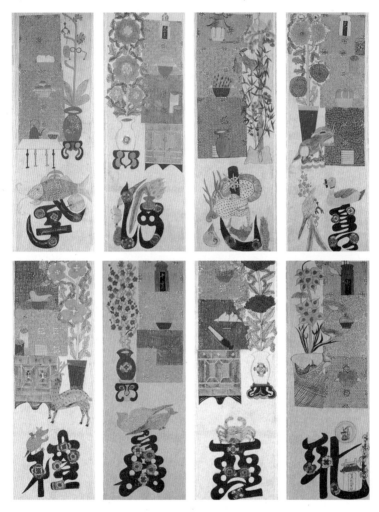

작자 미상, 「문자도」, 장지에 먹과 채색, 각 폭 129.8×40.2cm, 8폭 병풍, 19세기 후반, 개인 소장
유교사상을 대표하는 '효제충신예의염치' 여덟 글자를 그린 문자도는 그림과 글씨가 융합된 일종의
그래픽디자인이다.

야 한다고 했다. 나아가 나라를 다스리는 데 꼭 필요한 네 가지 덕목으로 '예의염치禮義廉恥'를 꼽았는데 이 가운데 하나가 없으면 나라가 기울게 되고 둘이 없으면 위태롭게 되며, 셋이 없으면 뒤집어지고, 모두 없으면 그 나라는 파멸을 면치 못하게 된다고 했다. 결국 예의염치, 이 네 가지 가치는 나라를 받치는 기둥인 셈이다. 시간이 흐르면서 『관자』의 '예의염치'에 『논어』의 '효제충신孝悌忠信'이 더해져 '효제충신예의염치孝悌忠信禮義廉恥'라는 여덟 글자가 '팔덕八德'으로 자리잡는다. 이후 유교사회에서 팔덕은 인간관계의 가장 기본이 되는 중요한 덕목으로 인식되었다.

조선시대 민화 가운데는 특이하게 '효제충신예의염치' 여덟 글자를 그림으로 표현한 작품이 있다. 「문자도文字圖」 8폭 병풍이 그것이다. 문자도는 각 글자의 의미와 관련된 상징물을 글자 속에 그려넣은 그림이다. 예를 들면, '효'자에는 주로 잉어나 죽순이 그려진다. 잉어는 옛날 왕상이라는 사람이 한겨울에 얼음을 깨고 잉어를 잡아 어머니께 드렸다는 고사에서 효의 상징으로 자리잡았다. 죽순은 맹종이라는 사람이 노모를 위해 눈 속에서 죽순을 따낸 이야기에서 비롯된 소재다. 나머지 일곱 글자 역시 같은 방식으로 다양한 이야기를 품고 있다.

문자도는 '효제도孝悌圖' 혹은 '팔자도八字圖'라고 하며, 18세기 후반부터 시작하여 19세기에 이르러 널리 유행했다. 대부분의 민화가 그렇듯이 그린 이가 누구였는지 정확히 전해지지 않는다. 이렇듯 글자

와 그림을 조합시킨 문자도는 우리 민화에서만 볼 수 있는 독특한 조형 예술로 오늘날의 그래픽디자인과 같다고 할 수 있다. 제작하고 감상하는 주된 계층이 일반 백성이다보니 차츰 유교적 교훈을 털어버리고 서민을 위한 화려하고 밝은 장식 미술로 변해갔다. 색채 감각과 조형미가 뛰어나 현대 작품과 겨루어도 손색이 없을 정도다. 보고 있으면 즐겁고 행복하다.

백이숙제의 부끄러움

유교의 여덟 가지 덕목을 그린 문자도 중에서도 부끄러움의 도리를 가르치는 '치'자에 대해 살펴보자. 한자 치恥는 글자의 부속 요소를 합친 형태로 귓불耳이 붉어지는 마음心, 즉 부끄럽다는 뜻이다. 무릇 사람이라면 자신의 행동을 돌이켜보며 부끄러워할 줄 알아야 한다는 의미다.

치의 주요 상징물은 매화와 달이다. 이는 백이숙제의 이야기와 관련이 있다. 백이와 숙제는 은나라의 제후 고죽군의 큰아들과 셋째 아들이다. 두 사람은 아버지의 뜻을 받들어 둘째에게 왕위를 물려주고 주周나라로 갔다. 그런데 주의 무왕이 고국 은나라를 치려하자 그 정벌이 옳지 않음을 말했으나 무왕이 듣지 않았다. 이에 두 사람은 주나라의 녹을 받는 것을 부끄럽게 여겨 수양산에 들어가 달과 매화를 가까이하며 고사리로 연명하다 죽었다고 한다. 이로 인해 민화 '치'자에는 대개 백이숙제와 함께 달과 매화가 그려진다.

작자 미상, 「치」, 문자도, 재료 및 크기 미상
문자도는 민화에서만 볼 수 있는 독특한 글씨 그림이다. '치'자에는 주
나라 무왕의 통치를 부끄러워하여 수양산에 들어간 백이숙제가 표현되
어 있다.

민화 「치」는 우암의 글씨처럼 해서체를 기본으로 하여 각 획에 이야기의 내용을 삽입하는 방식으로 구성되었다. 획 속에는 수양산에 은거하는 백이숙제의 모습과 매화가 표현되어 있다. 기본 윤곽은 '치'자를 위주로 하되 그림으로 변화를 준 글씨체의 변형이 독특한 재미를 준다. 여기에 이야기의 내용과 상관없는 원색의 화사한 꽃과 용의 표현을 넣어 장식적 아름다움을 더했다. 이런 장식적 묘사는 유교적 교훈보다는 자유와 행복을 추구하는 민중의 마음이 작용한 결과로 볼 수 있다.

우암 송시열 선생의 글씨와 민화 문자도를 바라보며 부끄러움의 의미를 생각해본다. 우암과 백이숙제는 자신들 개인의 잘못이 아니었음에도 큰 부끄러움을 느꼈다는 점에서 사회적 책임감을 가진 사람들이었다. 이들 덕분에 개인적 부끄러움을 넘어 사회적 책임에 대해 생각할 수 있는 기회를 얻었다. 소설가 박완서는 '부끄러움은 마취가 깰 때 찾아오는 고통 같은 것'이라고 했다. 그렇다. 부끄러움도 고통이다. 하지만 그것을 인정하고 넘어섰을 때 힘이 된다. 부끄러움을 아는 것, 그것이야말로 사람으로서 가져야 할 중요한 본분이다.

기다림의 미학

'기다림'이란 이제 추억 속의 단어가 되어가는 듯하다. 모든 사람들의 손에 휴대전화가 들려 있는 오늘날, 막연하게 혹은 절실하게 누군가를 기다리는 일은 찾아보기 어렵다.

세상 일이 그렇듯이 쉽게 얻은 것은 쉽게 없어지기 마련이다. 하지만 특정한 시간이나 노력을 거쳐 이루어낸 것들은 쉽게 사라지지 않는다. 가령 '사진'이 그렇다. 필름으로 사진을 찍던 시절, 사진을 인화하기까지의 과정은 설레고 결과를 기다리는 묘미가 있었다. 그러나 요즘은 휴대전화로 사진을 찍고 바로 확인해 마음에 들지 않으면 곧장 지워버린다. 이처럼 모든 것이 빠르게 변하다보니 누군가를 만나기 위해 기다리는 것은 이제 먼 이야기일 뿐이다. 때로 기다림은 효율적이지 못한 것으로 평가되기도 한다. 이제 기다리는 일은 그 자

체로 추억할 만한 대상이 되었다.

엉뚱하고 기발하고 안타까운

우리 옛 그림 가운데 기다리는 마음을 표현한 그림을 하나 꼽는다면 단연코 혜원 신윤복蕙園 申潤福, 1758~?의 「기다림」이 아닐까. 신윤복은 부녀자의 풍속과 양반의 놀이 장면은 물론, 남녀 사이의 정을 감각적으로 묘사한 것으로 유명하다. 그의 작품에 주로 등장하는 여인은 자유연애를 추구하는 주체적인 여성상으로 그려졌다. 이는 신윤복이 활약하던 조선시대 사회 분위기에서 받아들여지기 힘든 표현이었다. 그런 이유로 그는 도화서에서 쫓겨나고 말았다. 「기다림」 역시 당대 정서상 금기시되는 내용을 품고 있다.

한 여인이 담장 끝에서 누군가를 기다리고 있다. 앞치마를 두른 소박한 옷차림으로 미루어 여염집 아낙으로 보인다. 그녀는 지금 잎을 늘어뜨린 버드나무 쪽으로 목을 빼고 누군가를 기다리는 중이다. 버드나무는 오랜 세월 지금의 자리를 지켜오느라 고목이 되었다. 여인 또한 버드나무가 지나온 세월처럼 긴 기다림으로 서 있다. 얼굴은 보이지 않지만 고개를 숙이고 담장 끝에 기대 있는 모습에서 초조함이 묻어난다.

그림 속 여인은 누구를 기다리고 있을까? 여인이 허리 뒤로 감추듯 쥐고 있는 물건에서 단서를 찾을 수 있다. 그것은 다름 아닌 스님이 외출할 때 쓰던 '송낙'이라는 모자다. 송낙은 송라립松蘿笠이라고도

신윤복, 「기다림」, 종이에 수묵담채, 19세기
버드나무가 드리워진 담장 끝에서 한 여인이 누군가를 기다리고 있다. 여인은 과연 누구를 기다리고 있을까? 혹시 허리 뒤에 감추고 있는 모자의 주인이 아닐까?

하는데, 소나무에 기생하는 겨우살이로 엮은 것이다. 이 모자를 근거로 할 때, 이 그림은 여염집 여인이 스님을 기다리는 상황을 그린 것임을 알 수 있다. 그런데 이 여인이 스님을 기다리는 것이 사실이라면 이것은 큰 문제가 아닐 수 없다. 당시 사회에서는 미혼이든 기혼이든 남녀가 자유롭게 만날 수도 없었거니와 설령 이 여인이 남편을 잃은 과부라 해도, 스님과는 더더욱 만날 수 없는 일이었다. 이 여인은 말 그대로 이루어질 수 없는 사랑을 하는 게 틀림없다.

그림을 보고 있으면 해서는 안 되는 줄 알면서도 헤어나지 못하는 사랑의 안타까움이 물씬 느껴진다. 당시는 물론 현재의 시점으로 봐도 파격적인 주제가 아닐 수 없다. 하지만 기다림의 낭만이 사라져가는 요즘 시대에 그리운 사람을 기다리는 애절한 장면만 놓고 보면, 그리운 정경이기도 하다.

기다림의 고전, 삼고초려

사랑하는 사람뿐 아니라 필요한 인재를 얻기 위해서도 절실한 기다림이 요구된다. 나이든 유비가 젊은 제갈량을 세 번이나 찾아가서 천하통일을 위해 자신을 도와달라고 부탁했다는 '삼고초려三顧草廬'의 이야기는 기다림의 노고를 대표하는 고사다. 민화「삼고초려도」는 '인재를 얻기 위해 참을성 있게 기다린다'는 삼고초려의 이야기가 재미있게 반영되었다. 이 그림에서 보듯이, 민화에는 정통 회화에서는 찾아볼 수 없는 풍부한 볼거리가 있다. 민간설화나 고사를 소재로 한

작자 미상, 「삼고초려도」, 종이에 채색, 54×38cm, 19세기 말, 개인 소장
유비는 천하통일의 대업을 위해 제갈량을 찾아왔다. 나이든 유비가 두 손을 모으고 공
손히 기다리는 것과 달리, 젊은 제갈량은 부채를 부치며 방 안에 누워 있다. 담장 밖에
서는 이런 상황에 화가 난 장비를 관우가 말리고 있다.

민화는 대담하고도 파격적인 구성과 강렬한 색채, 자유롭고 소박한 형태 묘사로 이루어져 있기 때문이다.

「삼고초려도」에는 민화의 특성인 자유로운 표현과 해학성이 잘 드러나 있다. 우선 작품의 구성이 독특하다. 주인공 유비를 가장 크게 그렸고 나머지 인물은 작게 그렸다. 이는 어린아이의 그림에서 볼 수 있는 특징으로, 중요한 인물을 크게 그리는 지극히 주관적이고 심리적인 묘사법이다. 이런 표현은 그림을 보는 재미를 더해준다.

젊은 제갈량은 멀리서 찾아온 유비를 나와서 맞이하기는커녕 부채를 부치며 방 안에 드러누워 있다. 자신이 직접 만나는 대신 동자를 통해 거절의 뜻을 전하는 중이다. 잎을 길게 늘어뜨린 버드나무를 사이에 두고 긴장한 표정의 유비는 두 손을 모은 채 공손한 자세로 기다린다. 나이와 지위의 차이에 따른 위계가 무너졌다. 목마른 사람이 '을'이 되는 원리다. 그림을 보고 있으면 유비의 절실한 마음이 그림 밖으로 전해지는 듯하다. 제갈량의 대답을 기다리는 동안 유비는 천하통일의 각오를 더욱 굳게 다지고 있을 터.

담장 밖에서는 제갈량의 건방진 태도에 화를 참지 못하고 흥분한 장비를 관우가 말리고 있다. 제갈량의 손에 들린 백우선白羽扇이라든지 관우의 얼굴을 붉게 표현한 점이나 장비의 불같은 성격을 유쾌하고 역동적으로 묘사하는 등의 표현은 보는 이로 하여금 웃음을 자아낸다. 등장인물 간의 긴장감과 달리 배경의 두 마리 새가 우짖는 버드나무 표현은 매우 낭만적이다.

세 번이나 찾아와 간곡히 요청하는 유비의 마음을 받아들인 제갈량은 과연 유비의 기대를 저버리지 않았다. 그는 공평하고 공정한 일 처리와 유비의 아들에게까지 이어진 충직함으로 유비의 사후에도 2인자 역할을 철저히 해냈다. 청렴결백한 자세로 마지막까지 의리를 지켜 시공을 초월한 진정한 영웅이 되었다. 우리가 눈여겨봐야 할 것은 유비가 인재를 얻기 위해 보여준 인내의 과정이지, 천하통일의 대업을 이룬 결과만은 아닐 것이다.

차가우면서 따뜻한 설경

「삼고초려도」를 보면서 기다림의 의미를 생각하다보니, 어느 겨울날 국립중앙박물관에서 본 「정문입설程門立雪」이 떠오른다. 조선 후기에 진경산수화라는 새로운 전통을 세운 겸재 정선謙齋 鄭敾, 1676~1759의 그림이다. 정선은 숙종 때부터 영조 때까지 살았던 화가로, 우리 문화사의 전성기를 이끌었다. 그가 그린 「정문입설」은 중국 송대의 유학자 정이程頤 선생의 고사를 담은 것이다. 스승에 대한 존경심과 가르침을 구하는 자의 숭고한 마음이 잘 표현되었다.

그림은 어느 눈 내리는 날로 우리를 데려간다. 집 앞에 서 있는 두 선비는 모시던 스승이 돌아가시자 정이 선생을 스승으로 섬기려 찾아왔다. 이들이 도착했을 때 선생은 마침 눈을 감고 사색에 잠겨 있었다. 제자들은 스승을 방해하지 않으려고 눈이 한 자가 쌓일 때까지 밖에 서서 기다렸다. 이런 사연을 함축적으로 표현한 사자성어가 '정

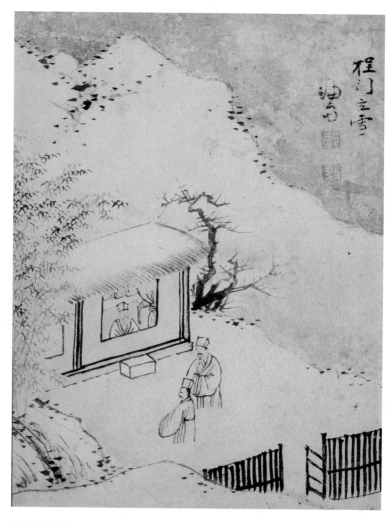

정선, 「정문입설」, 종이에 엷은 채색, 30.4×23.4cm, 조선 후기, 국립중앙박물관
제자들이 정이 선생을 찾아왔더니, 마침 스승이 눈을 감은 채 사색에 잠겨 있다. 제자들은 스승을 방해하지 않으려고 눈이 무릎까지 쌓일 동안 기다리는 중이다. 설경이지만 그림에서 훈훈한 온기가 느껴진다.

문입설'이다. 풀이하면 '정이 선생의 집 앞에 서서 눈을 맞다'라는 뜻인데, 스승을 지극한 정성으로 모신다는 의미로 전해진다. 엄청난 크기와 위엄을 자랑하는 산수화도 아니고 화려한 색채로 이목을 집중시키는 그림도 아니지만, 그림의 분위기와 이야기가 보는 이의 마음을 사로잡는다.

설경에 어울리게 집과 배경 등은 수묵으로 처리했지만, 정이 선생의 방은 밝은 노란색을 칠한 것이 특이하다. 차가운 바깥의 풍경과 대조적으로 방 안의 따뜻함이 전해지는 듯하다. 이 그림의 주인공은 정이 선생이 아니라 제자들이다. 눈이 쌓였다는 것을 표현하기 위해 두 제자의 모습은 무릎쯤에서 끊겨 있다. 이 재치 있는 표현 덕분에 정이 선생뿐 아니라, 제자들도 존재감이 드러난다.

구도도 참 좋다. 설산의 배경을 엷은 먹으로 칠해 이야기에 집중하도록 시선의 방향을 잡아주고, 아랫부분에 있는 대문이 시선이 흘러내리지 않게 도와준다. 오랜 시간 사색에 잠겨 있는 늙은 유학자의 모습과 그런 스승을 고요히 바라보는 제자들의 마음이 효과적으로 표현되었다. 두고두고 생각나는 그림이다.

긍정적 변화는 기다림을 전제로 한다

아무리 시대가 변해도 존재가 성장하거나 변화하기 위해서는 여전히 기다림이 필요하다. '숙성'이라든가 '발효'와 같은 긍정적인 변화는 기다림을 전제로 한다. 포도주든 된장이든 눈에 보이지 않는 어떤 성

분이 충분히 활동할 수 있도록 시간을 갖고 기다려줘야 진정 새롭게 거듭날 수 있는 것이다.

유비가 제갈량을 기다리고 제자가 스승을 기다리는 옛 그림을 보면서, 나는 누구를 위해 오랜 시간 기다리며 배려했던가를 생각해본다. 나 자신에게조차 인색하여 밥마저 서둘러 먹던 조급한 모습을 되돌아본다.

사람도 사회도 마찬가지가 아닐까? 무슨 일이든 '빨리빨리' 해결하고 서두르는 성향 덕분에 우리나라가 디지털강국이 될 수 있었다고 한다. 한국의 인터넷 속도는 빠르기로 전 세계에서 유명하다. 하지만 부작용도 많았다. 이제는 조급함을 내려놓고, 잘 발효된 사회에서 풍기는 품격의 향기를 느끼고 싶다.

◆

그 사람을 그대는 가졌는가?

옛날 중국 진晉나라에 거문고의 달인 유백아愈伯牙라는 사람이 있었다. 그에게는 종자기鍾子期라는 친구가 있었는데, 서로가 무슨 생각을 하는지 눈빛 한 번, 가벼운 손짓 한 번으로도 알 수 있었다. 백아가 높은 산을 생각하고 거문고를 타면 종자기는 태산의 모습을 떠올리며 이렇게 말했다. "좋구나! 높고 험한 것이 태산과 같네!" 또 백아가 흐르는 물을 생각하고 연주하면, 종자기 역시 큰물을 연상하며 즐거워했다. 이처럼 곡조를 연주할 때마다 백아는 종자기에게 "훌륭해! 훌륭해! 자네가 소리를 들을 줄 아는 것이. 내 음악 소리가 그대로부터 도망칠 곳이 없구먼" 하고 기뻐했다. 둘은 서로의 마음을 다 알았다. 그런 종자기를 앞에 두고 거문고를 연주할 때면 백아는 너무나 신이 났다.

『열자』「탕문」편에 나오는 이야기다. 속마음까지 알아주는 친구를 의미하는 '지음知音'이라는 말이 여기서 유래한다. 눈빛만 보아도 마음을 읽어내고 거문고 소리만 듣고도 영혼을 함께하는 친구! 세상에 이보다 지고한 만남이 또 있을까? 이 이야기를 읽었을 때, 나는 흥분을 감출 수 없었다. 우리 미술사에도 바로 백아와 종자기 같은 우정

이 존재하기 때문이다.

시와 그림을 바꿔보기로 한 약속

한국미술사에서 가장 큰 사건을 꼽는다면, 겸재 정선에 의한 진경산수화의 탄생일 것이다. 그런데 진경산수화가 탄생하게 된 배경에는 정선의 친구인 사천 이병연槎川 李秉淵, 1671~1751의 역할이 컸다. 정선에게 이병연은 실로 종자기와 같은 존재였다. 두 사람은 한 동네에서 이웃으로 살면서 같은 스승 밑에서 공부했다. 서로의 시와 그림에 화답하며, 일생 동안 창작의 기쁨을 함께 나누었다.

이병연은 평생 1만 3천수의 진경시眞景詩를 지은 당대 최고의 시인이었다. 그는 시를 쓸 때면 수염을 쥐어뜯는 독특한 버릇이 있었다. 여러 날 동안 문을 닫고 끙끙거리던 이병연의 얼굴에는 수염이 남아나지 않을 정도였다고 한다. 그래서 '이병연의 머리털 한 가닥, 수염 한 올도 모두 시'라는 말이 생겼다.

진경시인으로서 이병연의 위상은 실로 대단했다. 당대 최고 시인이라 일컬어지던 이병연의 시는 정선의 그림을 완성시키고 대외적으로 알리는 중요한 역할을 했다. 무엇보다 정선이 진경산수화를 창안하는 데 결정적 역할을 했다는 점에 방점을 찍고 싶다. 두 사람 사이의 일화 중 가장 눈에 띄는 것은 이병연 덕분에 정선이 처음으로 금강산을 여행했던 일이다. 1710년, 이병연은 금강산 길목에 있는 금화의 현감으로 부임하면서 정선을 금강산으로 초대했다.

이병연의 초대를 받은 정선은 1711년에 첫 금강산 여행을 하게 된다. 이 여행에서 그는 난생처음으로 우리 산천의 아름다운 모습을 화폭에 담는다. 그때 그린 작품이 『신묘년풍악도첩辛卯年楓嶽圖帖』이다. 바로 이 화첩에서부터 우리 미술사에 빛나는 진경산수화가 시작되었던 셈이다. 정선의 나이 36세 때의 일이다. 이후 정선은 우리 강산의 참 모습을 화폭에 담으며, 진경산수화의 세계를 펼쳐나갔다. 그러다 정선이 65세가 되던 1740년에 양천(지금의 서울 강서구 가양동)의 현령으로 부임하게 되었다. 이 소식을 들은 이병연은 정선에게 다음과 같은 시를 보냈다.

> 내 시와 자네 그림을 서로 바꿔봄에, 그 사이 경중을 어이 값으로 논하여 따지겠는가. 시는 간장에서 나오고 그림은 손으로 휘두르니 누가 쉽고 누가 어려운지 모르겠구나.
> 신유 중춘에 사제
> 我詩君畵換相看 輕重何言論價間 詩出肝腸畵揮手 不知誰易更誰難
> 辛酉 仲春 槎弟

양천이 그리 먼 곳이 아님에도 70세에 가까운 나이 탓인지 이병연은 그 어느 때보다 안타까운 마음이 컸던 듯하다. 해서 자신은 시를 쓸 테니, 정선은 그림을 그려 시화첩을 만들자고 제안한 것이다. 얼마 후 두 사람은 함께 만나 앞으로의 일을 구체적으로 의논했던 모

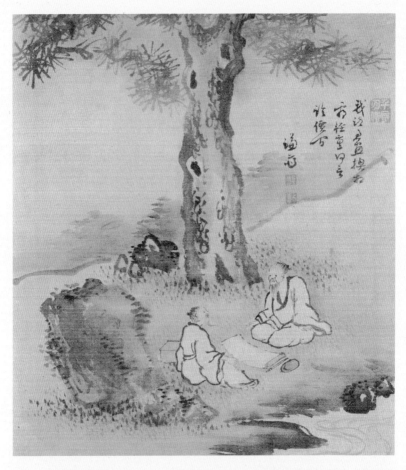

정선, 「시화환상간」(「신묘년풍악도첩」에서), 비단에 엷은 채색, 29.5×26.4cm, 1740~41년, 간송미술관
정선이 양천으로 부임하게 되자, 이병연은 자신이 시를 쓰고 정선은 그림을 그려 시화첩을 만들자고 제안한
다. 일생을 시와 그림으로 사귄 친구의 대화가 정겹다.

양이다. 그 장면을 그림으로 그린 것이 「시화환상간詩畵換相看」(시와 그림을 서로 바꾸어보다)이다.

어느 개울가 소나무 아래에서 종이를 펼쳐놓고 정담을 나누고 있는 두 사람이 바로 이병연과 정선이다. 정면으로 얼굴이 보이는 노인이 이병연이고, 마주 앉아 등을 보이는 노인이 정선인 듯하다. 두 사람 모두 갓을 벗은 상투 차림이어서 격의 없는 사이임을 보여준다. 그림을 보고 있으면, 작품으로 함께하자고 약속하는 두 사람의 정감 어린 대화가 들리는 것 같다. 정선은 이 그림에 '내 시와 자네 그림을 서로 바꿔봄에 그 사이 경중을 어이 값으로 따져 논하겠는가'라는 이병연의 시 구절을 그대로 옮겨적었다. 이처럼 이병연의 시를 제화시題畵詩로 사용할 정도로 두 사람의 사귐은 깊었다.

「시화환상간」은 선과 먹의 표현도 훌륭하고 보관 상태도 좋아서, 원숙한 경지에 이른 정선 화풍의 특징을 감상하기에 좋은 그림이다. 부드러우면서도 카리스마 넘치는 소나무나 먹의 번짐으로 처리한 흙의 표현 등에서 정선이 일생 동안 이룩한 회화적 기량이 드러난다.

이병연과 정선의 환상적 컬래버레이션

두 사람의 약속은 이듬해인 1741년에 『경교명승첩京郊名勝帖』으로 결실을 맺는다. 아름다운 한강의 모습을 담은 이 화첩은, 이병연의 시에 정선이 그림을 그려 완성한 환상적인 협업 작품이다. 정선의 경우, 60대 중반에 이르러 그림의 품격이 절정에 도달한다. 『경교명승

정선, 「목멱조돈」(『경교명승첩』에서), 비단에 먹과 채색, 23×29.2cm, 1740~41년, 간송미술관
예쁜 시전지에 쓴 이병연의 시와 아침 해가 걸린 남산을 그린 정선의 그림이, 두 사람의 우정처럼 아름다운 조화를 이루고 있다.

첩』은 바로 그 시기에 제작된 그의 대표작이다.

『경교명승첩』은 한강변의 풍경을 담은 33폭의 그림으로 이루어져 있다. 한강이 시작되는 두물머리 쪽에서 시작하여 광진, 송파진을 지나 압구정에 이르렀고, 이어 양천팔경을 그렸다. 각 폭은 이병연의 시와 정선의 그림이 함께 표구된 시화합벽첩詩畵合璧帖으로 꾸며졌다.

해가 반쯤 걸린 남산을 그린 「목멱조돈木覓朝暾」(목멱산에 아침 해가 뜨다, 목멱산은 남산의 다른 이름)은 예쁜 시전지에 쓴 이병연의 시와 아름다운 채색과 먹이 어우러진 정선의 그림이 함께 표구되어 있다. 그렇게 서로의 작품을 격려하며 두 친구는 조선 최고의 시화를 남겼

다. 당대의 평가로는 '시는 이사천, 그림은 정겸재'라 일컬어질 정도로 두 사람의 사귐은 아름다웠다.

『경교명승첩』에 실린 그림을 보면, 부감법으로 잡아낸 한강변의 풍광이 너무나 아름답다. 푸른빛으로 표현된 강 풍경이 특히 가슴에 와닿는다. 진한 채색을 사용했는데도 시원하고 담백하여 시적 정취가 느껴진다. 한강의 물길은 지금도 변함없지만, 세상의 변화와 함께 강 주변의 모습도 크게 변했다. 그래도 『경교명승첩』을 통해 아름다운 한강의 옛 모습을 감상할 수 있어 다행이다.

화폭이 남긴 발자취를 따라서

2016년 여름, 나는 한강을 따라 『경교명승첩』의 실제 장소를 답사한 적이 있다. 이 여행에서 남편이 좋은 친구가 되어주었다. 내비게이션이 없던 시절에도 전국의 낚시터를 찾아다녔던 실력을 발휘하여, 그림과 흡사한 지점으로 나를 안내해준 것이다.

그림이 그려진 장소를 찾아가는 여행은 기대 이상으로 감동적이었다. 내친 김에 옛 화가들이 그렸던 한강의 명소를 모두 찾아가보기로 했다. 그러다보니 원래 계획보다 일이 커져버렸다. 단양팔경부터 시작하여 남한강을 거슬러올라, 두물머리 지역을 거쳐 한강 하류까지 이어지는 대장정이었다. 푹푹 찌는 삼복더위에 뜻하지 않게 한강 순례를 했지만, 지금 생각해도 참으로 소중한 추억이다.

『경교명승첩』 가운데 「석실서원石室書院」의 현장을 찾아갔을 때가

생각난다. 석실서원은 정선의 스승인 김창흡金昌翕의 증조부이자 병자호란 때의 충신인 김상헌金尙憲을 모신 곳이다. 원래 남양주시 수석동에 있었는데, 1868년 흥선대원군의 서원철폐령으로 지금은 사라지고 없다. 하지만 부근의 지형마저 변한 것은 아니기 때문에 대략적인 위치를 추정하고 강 건너편에서 사진을 찍기로 했다. 무더운 여름날 그림과 유사한 위치를 찾아 미사리 일대를 걷고 또 걸었다. 강 건너의 모습을 찍어야 하는데, 키 큰 나무들이 시야를 가려서 애를 먹었다. 다행히 나무 사이로 그림과 흡사한 지형이 나타나 아슬아슬하게 사진을 찍을 수 있었다.

또한 「압구정狎鷗亭」을 보면, 한명회 소유의 정자인 압구정과 강 건너 남산이 한눈에 보인다. '남산 위에 저 소나무 철갑을 두른 듯'으로 시작되는 애국가 2절의 가사처럼, 머리에 소나무를 이고 있는 건너편의 산이 남산이다. 그런데 어디쯤에서 촬영해야 그림과 유사할지 가늠이 되지 않았다. 정선은 한강에 배를 띄우고 이동하면서 본 장면을 그림으로 그렸을 것이다. 하지만 지금은 그럴 수 없다. 어떻게 하면 좋을까? 결국 영동대교 위에서 사진을 찍기로 했다. 차량이 많지 않은 일요일 오후에 영동대교를 서행하는 동안, 창문 밖으로 몸을 조금 내밀어 촬영하면 될 것 같았다. 휴가철이라 그런지 다행히 지나는 차량이 많지 않았다. 나는 사진을 찍기 위해 창문을 내리고 고개를 내밀었다. 바로 그때, 갑자기 바람이 강하게 불어 챙 모자가 날아가고 말았다. 모자가 날아가는 순간에도 나는 촬영에 몰두했다. 차가

정선, 「압구정」(『경교명승첩』에서), 비단에 먹과 채색, 20×31.5cm, 1740~41년, 간송미술관
지금은 아파트가 즐비한 압구정동의 옛 모습을 그린 것이다. 조선시대 한강변에는 압구정을 비롯하여 아름다운 정자가 무수히 많아서 볼만한 경관을 자랑했다. 부드러운 선과 아름다운 색으로 표현된 진경산수화의 맛이 화면 가득 흘러넘친다.

계속 이동 중이었기에 그 지점을 지나쳐버리면 되돌리기 곤란했기 때문이다. 덕분에 원하던 사진을 찍기는 했지만, 아끼던 모자를 잃어버린 것이 못내 아쉬웠다.

단양팔경을 시작으로 한강 하류까지 그림의 현장을 찾아다니는 동안 만감이 교차했다. 옛 그림과 지금의 모습을 비교하면서, 그림과 흡사한 곳을 찾으면 반가움에 환호했다. 반면 개발이라는 이름으로 아름다운 유적이 자취도 없이 사라진 곳에서는 아쉬움에 탄식이 절로 나왔다. 우여곡절을 겪으며 그림의 실제 장소를 답사한 사흘간의

여행은, 지금껏 다닌 여행 중에서 가장 행복했다.

비에 젖은 인왕산에 담은 이별의 슬픔

『경교명승첩』에서 보여준 정선과 이병연의 환상적 '브로맨스'는 정선의 「인왕제색도仁王霽色圖」(비 갠 후의 인왕산)에서 대단원의 막을 내린다. 정선은 인왕산에 큰 비가 온 뒤의 모습을 그림으로 그렸는데, 그것이 바로 「인왕제색도」다. 조선 최고의 화가 정선이 76세에 완성한 대작, 「인왕제색도」에는 어떤 사연이 숨어 있을까?

정선은 1751년 여름, 이병연과 팔십 평생을 보냈던 인왕산을 화폭에 옮겼다. 수분을 머금어 짙어진 바위의 질감과 양감을 검은 먹으로 그려냈다. 산 중턱에는 오랜 비로 인해 생긴 폭포가 세 줄기나 흐른다. 물안개가 자욱한 것을 보니 이제 막 비가 그친 모양이다. 정선이 비가 그치고 날이 개자 서둘러 인왕산을 그린 까닭은 무엇일까? 그것은 친구 이병연 때문이다. 이병연이 오랜 병석에서 일어나지 못하고 있었던 것이다.

화면 오른쪽 여백에는 '인왕제색 겸재 신미 윤달 하순仁王霽色 謙齋 辛未 閏月 下浣'이라 적혀 있어, 그림의 제작 시기를 알 수 있다. 신미는 1751년이다. 『승정원일기』에 의하면, 1751년 5월 하순에 일주일 동안 내리던 긴 장맛비가 25일이 되어서야 그쳤다고 한다. 따라서 「인왕제색도」는 비가 완전히 개인 5월 25일경에 그려진 것으로 추정된다. 게다가 『조선왕조실록』에는 이병연이 5월 29일에 타계했다는 기

정선, 「인왕제색도」, 종이에 수묵, 79.2×138.2cm, 1751년, 국보 제216호, 삼성미술관 리움
76세에 이른 정선이 비온 뒤의 인왕산의 모습을 장엄한 필묵법으로 그린 대작이다. 병석에 있는 이병연
으로 인해, 바위산만큼이나 무거웠을 정선의 심정이 전해지는 듯하다.

록이 있다. 결국 그림이 완성되고 불과 며칠 후에 이병연이 세상을 떠났음을 알 수 있다.

오랜 비가 그친 날, 정선은 친구의 쾌유를 기원하며 단숨에 인왕산을 그렸던 듯하다. 붓을 빠르게 움직여 그려낸 흔적이 역력하다. 병석에 있는 친구를 생각하며 비에 젖은 인왕산만큼이나 무거운 마음으로 붓을 들었으리라. 마침내 친구를 향한 절절한 마음이 비에 젖은 인왕산 그림으로 완성되었다.

광화문을 지날 때면, 늘 가슴이 뛴다. 인왕산 때문이다. 마침 비가 그친 후라면, 「인왕제색도」 그 자체를 현장에서 보는 감격에 마음을 주체하지 못한다. 길 가는 사람을 붙들고 '저기 저 산을 좀 보라'고 말하고 싶을 정도다. 그 옛날 정선과 이병연이 보았을 인왕산을 보는 기쁨! 비에 젖은 인왕산이 화면 밖으로 나온 듯한 현장을 보는 즐거움! 내게는 이것이 '작지만 확실한 행복'이다.

도를 향한 동반자

조선회화 사상 가장 이상적인 만남을 보여준 정선과 이병연의 사연을 회고하다보니, 불교에서 친구를 의미하는 '도반道伴'이라는 말이 생각난다. 도반이란 도를 향한 동반자라는 뜻이다. 석가모니 부처님은 일찍부터 친구의 중요성을 강조했던 듯 이런 이야기가 전해진다.

하루는 제자 아난이 부처님께 여쭈었다. "만일 제가 친구와 함께 수행한다면, 그 절반은 친구로 인해 이루어진 것입니까?" 부처님이

대답했다. "아난아! 네 생각이 잘못되었다." 아난이 깜짝 놀라 부처님께 되물었다. "부처님께서는 평소 우정이 좋은 것이라 말씀하시지 않으셨습니까?" 부처님이 대답했다. "좋은 친구와 함께 수행한다면, 수행의 절반을 이룬 것이 아니라 전부를 이룬 것이다."

이렇듯 친구는 우리 삶에서 빼놓을 수 없는 중요한 존재다. 그래서 고대 그리스 철학자 아리스토텔레스는 친구를 '제2의 자신', 혹은 '두 개의 몸에 깃든 하나의 영혼'이라 불렀다. 동서양을 막론하고 '친구를 보면 그 사람을 알 수 있다'는 말이 전해지는 것을 보면, 친구의 영향이 어느 정도인지 짐작할 수 있다. 그렇다면 어떤 사람이 좋은 친구일까? 공자는 『논어』 「계씨季氏」에서 익자삼우益者三友라 하여, "곧고直, 성실하며諒, 아는 것이 많아多聞 배울 게 있는 친구가 유익하다"라고 했다. 백아에게 종자기가 그런 친구였다면, 정선에게는 이병연이 그런 존재였다. 그대에게 묻고 싶다.

그 사람을 그대는 가졌는가?

어떻게 하면 삶이 의미 있으며, 충만하다는 느낌을 가질 수 있을까? 무언가 위대하고 중대한 일만 가치 있는 것은 아닐 것이다. 때로는 자연에서 발견하는 소소한 아름다움이 삶의 동력이 되기도 하니까.

일찍이 공자나 노자와 같은 위대한 사상가들이 주목했던 것은 다름 아닌 '물'이었다. 공자는 흘러가는 강물을 보며 '저 물을 닮고 싶다'고 했고, 노자는 '최상의 선은 물과 같은 것上善若水'이라고 했나. 이처럼 의미를 발견하고자 하는 이의 눈에는 사소한 자연에서도 위대함을 읽을 수 있다. 세상이 발전할수록 나이가 들수록 '인위적인 것을 버리고 자연으로 돌아가라無爲自然'는 장자의 가르침이 마음에 와닿는다. 산속에서 생활하는 '자연인'을 다룬 TV 프로그램이 인기리에 방영되는 것을 보면 나만 그런 건 아닌 것 같다.

二. 곳곳마다 핀
매화는 봄을
부르네

◆
◆

그 여름 냇가에서는
무슨 일이 있었을까?

여름은 시원한 계곡이나 냇가가 떠오르는 낭만의 계절이다. 또한 갇혀 있던 욕망의 고삐가 풀리기 쉬운 위험한 계절이기도 하다. 조선 선조 때의 문신 이덕형李德洞의 『송도기이松都記異』에는 어느 여름날 송도의 냇가에서 있었던 재미있는 이야기가 전해진다. 박연폭포와 서경덕과 함께 스스로 송도삼절松都三絶이라 일컬었던 황진이의 출생에 관한 일화인데, 그 내용을 소개하면 다음과 같다.

진이眞伊는 송도의 이름난 창기였다. 그 어미인 현금玄琴도 황진이 만큼이나 자색이 아름다웠다. 나이 열여덟에 병부교兵部橋 밑에서 빨래를 하는데, 다리 위에서 형용이 단아하고 의관이 화려한 사람 하나가 현금을 눈여겨보고 있었다. 그는 현금을 보며 웃거나 가리키기도 하여 현금도 마음이 움직였다. 그러다 어느 순간 사내의 모습이 보이

지 않았다. 날이 저물 때가 되어 빨래하던 여인들이 모두 흩어지니, 그 사람이 갑자기 다리 위로 와서 기둥을 의지하고 길게 노래하는 것이었다. 노래가 끝나고 그가 물을 요구하자 현금이 표주박에 물을 가득 떠서 주었다. 그 사람은 반쯤 마시고 웃으며 현금에게 표주박을 돌려주면서 말하기를, "너도 한 번 마셔보아라" 했다. 그런데 마시고 보니 물이 아닌 술이었다. 현금은 놀라고 기이하게 여겼다. 이에 현금은 그와 함께 이야기하며 즐거워하다 마침내 진이를 낳았다.

소통과 욕망이 공존하는 공간, 빨래터

용모가 뛰어나고 노래도 절창絶唱이어서 당시 사람들이 선녀라 불렀다는 황진이가 탄생하게 된 사연이 무척 흥미롭다. 무엇보다 이 이야기에서 진이의 부모가 인연을 맺은 장소가 빨래터였다는 사실이 주목된다. 예로부터 빨래는 여자의 일이라 여겨져 빨래터는 전적으로 여성의 공간이었다. 하지만 간혹 호기심 많은 남정네가 빨래하느라 걷어붙인 여인들의 모습을 몰래 훔쳐보기도 했던 모양이다. 빨래터에서 생긴 황진이의 탄생에 관한 이야기는 조선시대 풍속화에서 아낙네들이 빨래를 하고 있을 때 사내들이 몰래 엿보는 모습을 그린 장면과 묘하게 일치한다. 이처럼 개울가 빨래터는 아낙네들이 모여 방망이로 빨래를 두드리며 수다를 떨면서 스트레스를 풀던 공간이자, 남성의 성적 호기심을 자극하는 장소이기도 했다.

하지만 문명이 발달하면서 팔이 아프도록 빨래를 두드릴 필요가

강희언, 「사인사예」,(「사인삼경」에서), 종이에 엷은 채색, 26×21cm, 18세기, 서울 개인 소장
선비들이 소나무 그늘에서 활쏘기를 하며 풍류를 즐기는 중이다. 이와 대조적으로 저 멀리 개울가에서는
아낙네들이 빨래를 하며 고단한 일상을 보내고 있다.

없어졌고 자연히 빨래터는 사라지게 되었다. 버튼만 누르면 세탁이 되고 언제든 따뜻한 물로 샤워를 할 수 있는 시대가 왔지만 우울증에 시달리는 주부들이 많아지는 요즘, 개울가 빨래터의 의미를 다시금 생각하게 된다.

조선 후기의 화가 강희언姜熙彦, 1738~84 이전이 그린 「사인사예士人射藝」는 활쏘기 장면을 그린 것이다. 이 그림에는 소나무 아래에서 선비들이 기량을 겨루기에 여념이 없는 가운데, 개울가에서는 여인들이 빨래를 하고 있다. 마치 남자들이 풍류를 즐기는 동안 여자들은 고통스런 노동에 시달리는 조선시대 남녀의 차별상을 단적으로 보여주는 듯하다. 강희언이 이 그림에서 무엇을 말하고자 했는지 정확한 의도는 알 수 없다. 하지만 이 그림이 모티프가 되어 김홍도金弘道, 1745~1806?의 「빨래터」에 영향을 주었다는 사실이 무척 흥미롭다.

훔쳐보기, 금지된 욕망의 분출

김홍도는 「빨래터」에서 소매를 걷어붙이고 치마도 반쯤 말아올린 아낙네들이 냇가에서 빨래하는 모습을 특유의 굵고 투박한 필선으로 담백하게 묘사했다. 두 아낙은 평평한 돌 위에 빨랫감을 올려놓고 탕탕 방망이질을 하고, 그 옆의 여인은 빨래를 힘껏 짜고 있다. 고된 작업이지만 더불어 이야기를 주고받아서인지 여인들의 얼굴 표정이 밝다. 이처럼 김홍도의 따뜻하고 서글서글한 그림을 보고 있으면 여인들과 함께 개울가 빨래터에 앉아 있는 듯한 기분이 든다.

김홍도, 「빨래터」,(『단원풍속도첩』에서), 종이에 엷은 채색, 28×23.9cm, 18세기, 국립중앙박물관
여인들이 개울가 빨래터에서 탕탕 방망이질을 하며 빨래를 하고 있나. 빨래를 하면서 여인들은 이떤 이야
기를 주고받고 있을까?

신윤복, 「단오풍정」, 종이에 엷은 채색, 28.2×35.2cm, 18세기 후반, 간송미술관
단오를 맞아 개울가에서 몸을 씻고 있는 여인들을 까까머리 동자승들이 바위 뒤에 숨어 호기심 가득한 눈으로 훔쳐
보고 있다.

「빨래터」에서 유난히 시선을 사로잡는 이가 있었으니, 바로 바위 뒤에서 음흉하게 여인들을 훔쳐보고 있는 사내다. 부채로 얼굴을 가렸지만 갓을 쓰고 두루마기를 입은 것으로 보아 양반임에 틀림없다. 여인들만의 공간을 훔쳐본다는 것은 양반으로서 해서는 안 될 일이기에 몸을 잔뜩 웅크린 채 숨어 있다. 해서는 안 되는 일을 할 때 사람은 이처럼 작아지게 마련이다.

훔쳐보는 인물을 다룬 모티프는 신윤복의 「단오풍정端午風情」에도 나온다. 신윤복은 남녀가 정을 나누는 에로틱한 그림을 그린 것으로 유명한데 이 때문에 도화서에서 쫓겨났다고 한다. 단옷날 개울가 풍경을 그린 이 그림에서는 신윤복의 낭창한 화풍이 여실히 드러난다. 그림 속 여인들은 단오를 맞아 개울가에서 몸단장이 한창이다. 오른쪽 위에 있는 여인들은 이미 목욕을 마치고 가체를 틀어올리고 있고, 빨간 치마에 노란 저고리를 입은 여인은 그네 위로 한 발을 올리고 있다. 화려한 색깔의 옷을 입고 그네에 오르는 이 여인이 오늘의 주인공인 듯하다.

그런데 과연 그네 뛰는 여인이 이 그림의 주인공일까? 신윤복의 진짜 의도는 다른 곳에 있다. 이 그림의 실제 주인공은 속살을 드러낸 채 몸을 씻고 있는 여인들과 바위 뒤에서 그 모습을 훔쳐보는 사내들이다. 어려보이는 까까머리 동자승들이 혈기를 주체 못하고 반라의 여인들을 숨어서 보고 있다. 두 동자승의 호기심에 빛나는 눈빛과 살짝 올라간 입꼬리가 에로틱한 분위기를 한껏 고조시킨다. 신윤

복은 여인의 내면에 숨겨진 자유로움과 승복으로 가려진 수도승의 욕망이라는 인간의 이중성을 고발하고 싶었던 것으로 보인다.

김홍도의 「빨래터」와 신윤복의 「단오풍정」에 보이는 '훔쳐보기'는 조선시대라는 엄격한 시대 분위기에서도 억제된 성적 욕망을 그림으로 표현했다는 점에서 의미 있는 시도라 여겨진다. 인간 무의식의 속성을 성적 욕망으로 파악했던 프로이드가 이 그림들을 보았다면, 무릎을 치지 않을까.

'욕망'이라 쓰고 '결핍'이라 읽는다

살아 있는 존재는 모두 기본적인 욕망이 있다. 지나치지만 않으면 괜찮을 텐데, 문제는 도를 넘는 경우가 종종 발생한다는 것이다. 대개 사회적으로 금지된 것일수록 욕망은 커지게 마련이다. 결핍으로 인해 갈증이 심해지는 이치다. '나는 욕망한다, 내게 금지된 것을'이라는 말을 남긴 프랑스의 구조주의 정신분석학자 자크 라캉은 욕망을 존재의 결핍으로 보았다. 이는 욕망의 지배에서 벗어나려면 자신의 존재에 대한 성찰을 통해 삶의 의미를 찾아야 한다는 뜻으로 이해된다.

사방에 유혹거리가 넘쳐나는 요즘, 조선시대 풍속화를 통해 인간의 욕망에 대해 한번쯤 생각해보고 싶다. 그리스 로마신화에는 오디세우스가 세이렌의 목소리에 마음을 뺏기지 않으려고 부하를 시켜 자신을 배의 기둥에 묶게 했다는 이야기가 나온다. 여인을 훔쳐보는

풍속화 속 남자들에게, 밧줄로 몸을 묶어서라도 유혹을 극복하려 했던 오디세우스의 절제를 본받으라고 하고 싶다. 세이렌의 목소리로 가득한 시대를 사는 현대인은 더 말할 것도 없다.

바람이 분다,
바람을 본다

"바람을 보아야 했는데…… 파도만 보았지 바람을 보지 못했소. 파도를 만드는 건 바람인데 말이오."

영화 「관상」(2013)의 마지막 장면에서, 얼굴 생김만으로 사람의 앞날을 내다보는 천재 관상가 김내경이 한 말이다. 외딴 바닷가에서 칩거하던 김내경은 기생 연홍의 제안으로 한양으로 온 후, 얼굴만 보고도 살인범을 잡아내는가 하면 인기 없던 기생의 코에 점 하나 새겨넣어 손님이 들끓게 만들기도 한다. 용한 관상쟁이로 소문이 돌 무렵, 사헌부를 도와 인재를 등용하라는 김종서의 명을 받아 궁으로 들어가게 된 그는 수양대군이 역모를 꾀하고 있음을 알게 된다. 이에 김내경은 위태로워진 조선의 운명을 바꾸려 애써보지만 사태를 되

돌리기에는 역부족이었다. 마침내 모든 것을 잃고 바닷가 외딴집으로 돌아온 그는 일렁이는 파도를 보며 '바람을 보아야 했는데……'라고 탄식한다. 사람의 얼굴만 보았을 뿐, 세상의 변화를 들여다보지 못했음을 후회한 것이다.

사실 바람을 느낄 수는 있어도 눈으로 볼 수는 없다. 그러니 김내경이 파도만 보고 바람을 보지 못한 것은 당연한 일인지도 모른다. 그렇다면 화가들은 보이지 않는 바람을 어떻게 그렸을까? 옛 그림 속 바람은 어떤 의미를 지니고 있을까?

바람에 흔들리며 곧게 서는 법을 배우다

조선 중기의 문인화가 탄은 이정灘隱 李霆, 1554~1626은 바람에 맞선 대나무를 화폭에 담음으로써 바람의 존재를 실감나게 표현했다. 그의 「풍죽도風竹圖」는 큰 바람을 맞아 대나무 줄기가 활처럼 휘어져 있고 무수한 댓잎이 바람에 휘날리는 장면을 그렸다. 힘겨워 보이는 줄기의 모습에서 바람이 얼마나 세게 불고 있는지 충분히 전해진다.

바람은 수평으로 이동하면서 수직으로 서 있는 모든 것을 휘감기 때문에 대나무는 바람의 영향을 직접적으로 받을 수밖에 없다. 하지만 바람이 지나가고 나면 대나무는 다시 곧게 설 것이다. 어쩌면 대나무는 바람에 흔들리면서 곧게 서는 법을 배우는 중인지도 모르겠다. 이 그림에서 화가가 대나무의 주변 환경을 최대한 간결하게 처리한 것도 바람을 견뎌내는 대나무의 꿋꿋한 기상을 강조하려 했기 때

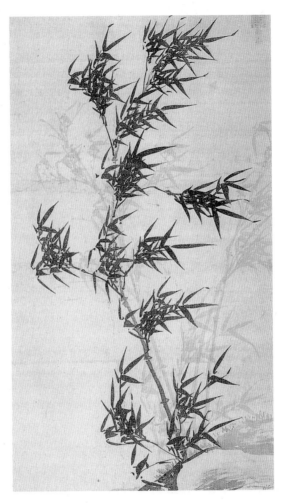

**이정, 「풍죽도」, 비단에 수묵, 127.5×71.5cm, 17세기 초반, 간송미
술관**
바람을 견뎌내는 대나무의 기세가 무척이나 강건하다. 이 그림을 그린 이
정은 임진왜란 때 왜적과 싸우다 팔이 끊어질 뻔한 큰 부상을 당한 후 이
런 걸작을 남겼다. '그림은 바로 그 사람'이라는 말을 실감하게 한다.

문일 것이다.

이 그림을 그린 이정은 세종대왕의 고손자로, 왕실의 후손이라는 탄탄한 배경 덕에 부러울 것 없는 삶을 살았다. 하지만 마흔 살 무렵 발발한 임진왜란 중에 큰 화를 입게 된다. 이정의 절친한 친구 최립崔立은 이정의 화첩인 『삼청첩三靑帖』 서문에서 '난이 일어나자 (이정이) 왜적의 칼에 맞아 오른팔이 거의 끊어질 뻔하다 이어졌다 (……) 난이 평정된 후 그린 그림을 보니 그림의 품격이 더욱 높아졌다'고 적었다. 그렇다면 「풍죽도」에서 대나무를 휘게 할 정도로 세차게 부는 바람은 전 국토와 백성을 유린했던 임진왜란의 광풍임을 알 수 있다. 그림 속 대나무는 나라 전체가 큰 시련을 당했으나 꿋꿋하게 다시 일어서리라는 각오를 보여주는 듯하다.

아, 바람 같은 인생이여

조선은 임진왜란이라는 절체절명의 위기를 맞은 뒤, 후기에 이르러 문화 전반에 걸쳐 성숙한 면모를 보인다. 어쩌면 전쟁이라는 큰 바람이 당시 조선 사회의 내적 모순을 날려버리고 본래 면목을 자각하게 만들었는지도 모르겠다. 조선 후기에 다양한 개성을 지닌 화가들이 활발하게 활동한 것도 그러한 사회 분위기가 반영된 것이리라.

여러 화가 중에서도 바람 같은 삶을 살다간 최북崔北, 1712~86?은 개성이 강하기로 유명했다. 그의 그림들은 드라마틱한 최북의 삶을 그대로 반영한다. 특히 「풍설야귀인風雪夜歸人」(눈보라 치는 밤에 돌아오는

최북, 「풍설야귀인」, 종이에 수묵담채, 66.3×42.9cm, 18세기, 개인 소장
눈보라 치는 겨울밤, 어깨를 웅크리고 집으로 돌아가고 있는 사람이 보인다. 어딘지
모르게 뒷모습이 쓸쓸하다. 굴곡 많은 삶을 살다 외롭게 죽어간 최북의 고독이 눈보
라가 되어 휘날리는 듯하다.

사람)은 대담하고 거친 필치로 그의 호방한 성품을 대변해준다. 최북은 바람 불고 눈 내리는 밤에 집으로 돌아가는 사람의 모습을 어쩌면 이토록 실감나게 표현했을까?

직선적이고 타협을 모르는 최북은 다혈질에 남과 어울리지 못하는 오만한 성격을 지녔다고 전해진다. 다른 사람에게 무시당하면 과격한 행동도 서슴지 않았다. 한번은 어떤 높은 사람이 최북에게 그림을 요구했다가 얻지 못하자 그를 협박하려했다. 이에 최북이 "남이 나를 해치기 전에 내가 스스로 눈을 찔러 멀게 하겠다"고 하며 한쪽 눈을 찌른 일화는 너무나 유명하다. 게다가 금강산 구룡연에서는 술에 취해 울다 웃다 하다가 "천하 명인 최북은 천하 명산 금강산에서 마땅히 죽어야 한다"면서 뛰어내리기까지 했다고 한다.

최북의 기행은 여기서 멈추지 않는다. 소문난 술꾼이었던 그는 술로 가산을 모두 탕진하고 그림을 팔아 겨우 연명하면서 전국을 떠돌아다녔다. 그러던 어느 겨울날, 열흘을 굶다가 그림을 판 돈으로 술을 마시고는 집으로 돌아오다가 길에 쓰러져 얼어 죽었다. 굴곡 많은 삶을 살다간 최북의 최후는 이다지도 쓸쓸했다.

바람 불고 눈 내리는 밤에 집으로 돌아가는 사람을 그린 최북의 「풍설야귀인」을 볼 때마다 추운 겨울날 술에 취해 길에서 쓰러져 죽었다는 그의 마지막이 떠오른다. 이 그림을 보고 있으면 바람소리가 들리는 것 같다. 아마도 옛 그림에 표현된 바람 가운데 가장 춥고 견디기 힘든 바람이 바로 이 그림 속의 눈보라가 아닐런지.

그림 속에서 들리는 바람소리

바람은 눈으로 볼 수는 없지만 때로 소리로 자신의 존재를 알린다. 조선 말기와 근대에 활동했던 안중식安中植, 1861~1919은 「성재수간聲在樹間」(바람소리는 나뭇가지 사이에 있다)에서 바람의 모습뿐 아니라 바람소리까지 표현하고자 했다. 이 그림은 중국의 고사에서 따온 것으로, 송나라 때의 문인 구양수歐陽脩의 「추성부秋聲賦」를 주제로 한다.

구양수가 바람 부는 가을 저녁에 글을 읽다가 밖에서 문득 무슨 소리가 들려 혹 누가 찾아왔는지 동자에게 나가보라고 했다. 그랬더니 동자가 "별과 달은 맑고 깨끗하며 은하수가 하늘에 드리워 있는데 사방 어디에도 사람의 기척은 없고 바람소리만 나뭇가지에 있을 뿐입니다"라고 대답했다고 한다.

안중식의 「성재수간」은 바로 「추성부」 가운데 이 대목을 꼽아 확대시켜놓은 것이다. 이야기에 나오는 정경을 강조하다보니 흡사 삽화같이 표현되었다. 창호지 문에는 선비의 그림자가 보이는데, 그가 바로 구양수다. 선비의 명을 받고 마당에 나와 소리의 정체를 확인하는 동자의 뒷모습이 진지하다. 흔들리는 나뭇잎과 바람을 가득 안고 있는 동자의 옷자락을 통해 스산한 바람이 화면 가득 불어온다. 그림을 보고 있으면 흔들리는 나뭇가지 사이에서 바람소리가 들리는 듯하다. 특히 '성재수간'이라는 그림 제목을 툇마루 벽면에 적어둔 화가의 센스가 돋보인다.

이 그림은 1915년 무렵 제작된 것으로, 이 시기는 대한제국이 일

안중식, 「성재수간」, 종이에 수묵담채, 23.5×36cm, 1915년경, 개인 소장
바람이 몹시 부는 밤, 한 동자가 마당을 서성이고 있다. 그는 무엇을 찾고 있을까?

본으로 넘어간 직후다. 오랫동안 조선의 회화를 지켜온 원로로서 나라를 잃은 뒤에 느낀 주체할 수 없는 황량함은 그의 마음속에서 나뭇잎 부딪치는 소리로 나타났던 모양이다. 성성한 댓잎은 말라 뾰족하고 날카로워 마치 쇳소리라도 내는 듯하다. 이 그림 외에도 여러 점의 「성재수간」을 그린 것으로 보아 안중식은 나라 잃은 슬픔과 안타까움을 이 같은 방식으로 표현한 것 같다.

민족의 수난은 안중식의 생애에도 큰 영향을 미쳤다. 서화미술회 초대회장으로 창작활동과 후진양성에 전념하던 그는, 1919년 3.1운동에 연루되었다는 혐의로 일본 경찰에 잡혀가 문초를 당했다. 이 일

로 인해 쇠약해진 몸을 회복하지 못하고 그해 11월 2일 결국 세상을 떠나고 말았다. 이로써 「성재수간」에 부는 바람의 의미가 더욱 분명해진다.

삶이 있는 곳에 바람은 언제나

세 그림 속에 부는 바람은 민족과 개인의 수난사와 맥락을 같이한다. 이정의 「풍죽도」에서는 임진왜란의 아픈 상처가 묻어났고, 최북의 「풍설야귀인」에서는 삶의 회한이 눈보라로 흩날리고 있었으며, 안중식의 「성재수간」에서는 일제에 의한 민족의 수난이 바람소리로 암시되었다.

바람은 언제나 불게 마련이다. 산뜻한 바람도 있지만, 때로 뿌리가 송두리째 뽑힐 만한 태풍도 불어댄다. 문득 "바람이 일어난다. 살아야겠다"는 폴 발레리의 시구가 생각난다. 그렇다. 어떤 바람이든 바람은 견뎌내야 하고 삶은 살아내야 한다.

달에게 물어보자

한 소년이 공놀이를 하다 공이 옆집으로 넘어가버렸다. 로진스키 씨네 집이었다. 소년이 공을 가지러 가까이 갔을 때 마침 그 집 부부는 뭔가로 다투는 중이었고, 부인의 격앙된 목소리가 창밖까지 들렸다. "뭐라고요? 옆집 애가 달나라에 가게 된다면 모를까. 꿈 깨세요." 그 '옆집 애'는 정말 로진스키 아저씨 때문인지는 알 수 없지만, 훗날 어엿한 우주비행사가 되었다. 그가 바로 닐 암스트롱이다.

케네디가 달 탐사를 선언한 후, 아폴로 11호는 달을 향했다. 1969년 7월 20일, 달 표면에 인류 역사상 최초의 발자국을 새긴 닐 암스트롱은 유명한 말을 남긴다. "이것은 한 인간의 작은 발걸음에 불과하지만, 인류에게는 거대한 도약이다." 하지만 이 말이 그가 달에 착륙하면서 한 최초의 말은 아니다. 그가 처음으로 중얼거린 말은

다름 아닌 "축하합니다! 로진스키 아저씨"였다고 한다.

인간의 달 착륙은 작게는 로진스키 아저씨의 소망이 이루어지는 순간이며, 크게는 인류 역사상 가장 극적인 사건임에 분명하다. 달을 정복의 대상으로 파악한 서양인과 달리, 동양인에게 달은 사색과 낭만의 대상이었다. 달을 노래한 것으로 유명한 시인 이백李白은 장강長江에 비친 달을 건지려고 강물에 뛰어들기까지 하지 않았던가. 생활과 문화 전반에서 옛것의 가치를 잃어가고 있는 요즘, 기어코 달에 가서 실체를 확인해보는 것이 좋은지 아니면 꿈을 위해 간직하는 것이 나은지 한번쯤 생각해보고 싶다.

선비들의 영원한 뮤즈, 달

괴테의 『파우스트』 가운데 "낮에 잃은 것을, 밤이여, 돌려다오"라는 구절이 있다. 괴테의 말은 밤이야말로 낮에 소모되고 발산된 기운을 보충하는 시간이며, 낮 동안 이루어진 외적 활동이 내 안에서 결실을 맺는 시간이라는 의미일 것이다. 그런 밤을 밝혀주는 소중한 존재가 바로 달이다.

조선의 선비들은 홀로 달을 보며 자신을 성찰하고 생각의 깊이와 폭을 넓혀갔다. 고독의 시간이라야 진정으로 자신을 만날 수 있기 때문이다. 또한 낮에 배운 것을 밤에 익히기를 중요하게 여겼다. 성현의 말씀을 천천히 되풀이하며 자신의 육체에 새긴 것이다. 이처럼 배운 것의 의미와 자신의 몸이 하나가 되는 일이 바로 '습習'이다. 습이

전 이경윤, 「관월도」, 종이에 수묵, 44.4×23.8cm, 16세기 말, 서울대학교박물관
물가 바위 위에 자리를 깔고 앉은 선비가 달을 보고 있다. 달과 선비 사이에 조용하
고 평화로운 유대가 느껴진다.

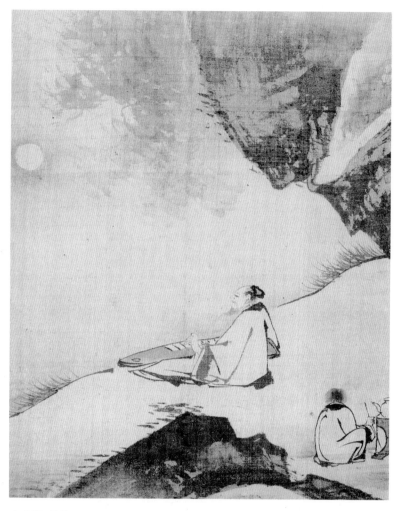

전 이경윤, 「월하탄금도」(「산수인물화첩」에서), 비단에 수묵, 31.1×24.8cm, 16세기 말, 고려대학교박물관
한 선비가 달빛을 받으며 거문고를 연주하고 있다. 고요한 달밤에 실처럼 퍼지는 거문고의 선율은 선비의
정신을 맑고도 고결하게 해주었으리라.

란 외부에서 들어온 정보가 내면에서 발효되고 숙성되는 과정이라
할 수 있다.

우리 옛 그림 가운데는 달을 보며 사색하는 선비의 모습을 그린 것
이 많다. 그런 그림을 완월도玩月圖, 혹은 관월도觀月圖라고 한다. 이백
의 시를 바탕으로 그려지기 시작한 '완월도'는 달과 공감하는 모습을
통해 유유자적한 삶을 살고자 했던 선비들의 꿈을 표현한 것이다.

조선 중기의 선비화가 이경윤이 그린 것으로 전해지는 「관월도」를
보면, 옛 선비들의 삶의 태도를 살필 수 있다. 물가 바위 위에 자리를
깔고 앉은 선비가 달과 마주하고 있다. 달 또한 선비를 내려다보고
있다. 눈여겨볼 것은 달과 선비의 관계다. 그림을 보고 있으면 둘 사
이에 조용하고 평화로운 유대가 느껴진다. 성스러운 밤의 정적 속에
서 달과 선비는 서로를 돌보고 있는 듯하다.

이경윤의 그림들이 그렇듯이, 이 그림 역시 말은 적지만 깊이가 있
다. 여백을 충분히 사용해 잔상을 갖도록 배려했기 때문이다. 그래서
울림이 깊다. 아마도 그는 '마음과 달이 서로 비춘다'는 심월상조心月
相照의 경지를 염두에 두고 그린 것 같다.

이경윤의 그림 중에는 「관월도」와 비슷한 구도로 그려진 「월하탄
금도月下彈琴圖」(달빛 아래에서 거문고를 연주하다)가 있다. 달을 보며
사색하던 선비가 문득 감흥이 일어 즉흥연주를 하고 있는 듯하다. 이
그림을 보고 있자면 달빛을 따라 번져나가는 거문고의 선율이 화면
밖까지 들리는 것 같다.

달과 산책, 그리고 사유

진경산수화의 대가, 정선 역시 여러 점의 완월도를 남겼다. 그중에서도「오류풍월梧柳風月」은 바람결에 춤추는 수양버들과 무성한 오동잎 위로 뜬 달이 묘한 조화를 이루는 수작이다. 이 그림에는 긴 지팡이를 짚고 산책을 나선 선비가 등장한다. 선비는 분위기에 심취한 듯 발걸음을 멈추고 하염없이 달을 바라보고 있다. 달을 마중하는 이의 마음이여! 달에 눈길을 줄 수 있는 사람이라면 탁한 마음일 리 없다. 자연의 시간은 인간의 생각을 맑게 회복시키기 때문이다.

문득 생각이란 무엇인지 생각해본다. 생각은 순우리말이다. 한자로 풀어보면, 생각을 의미하는 '사思'는 '밭 전田'과 '마음 심心'으로 이루어져 있다. 그렇다. 생각을 한다는 것은 마음의 밭을 가는 일이다. 거친 자갈을 골라내고 흙을 부드럽게 갈아주어야 식물의 생장이 순조롭듯이 마음의 밭도 부지런히 돌봐야 한다. 마음의 밭을 가꾸는 데도 여러 가지 방법이 있겠지만, 걸으면서 생각할 때 발상의 전환과 도약의 힘이 커진다고 한다. 스님들이 참선 수행 중에 천천히 거니는 경행經行을 병행하는 것도 같은 이치다.

철학자 아리스토텔레스도 나무가 울창한 가로수길을 제자들과 함께 산책하면서 강의했던 것으로 유명하다. 해서 아리스토텔레스학파를 소요학파逍遙學派라 부른다. 걷다보면 막혔던 생각도 뚫리고 대화도 격의 없이 이루어진다. 걷는 도중에 발생하는 건강한 호르몬으로 인해 자신감마저 생긴다니 일석이조가 아닐 수 없다. 이왕이면 외

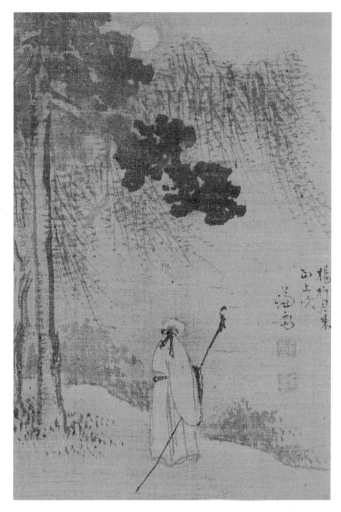

정선, 「오류풍월」, 비단에 엷은 채색, 18.3×12.5cm, 17세기 후반, 간송미술관
바람결에 춤추는 수양버들과 무성한 오동잎 위로 달이 떠 있다. 긴 지팡이를 짚고 산책
나온 선비는 발걸음을 멈추고 달을 보는 중이다. 선비는 달을 보며 무슨 생각을 하고 있
을까?

부 자극에 노출되는 낮 시간보다 고즈넉한 밤에 걷는 것이 자신의 생각에 더 집중할 수 있으리라. 정선의 그림 속 선비처럼 달과 함께 거닐어보자. 거닐면서 달에게 물어보자. 내 삶이 지금 이대로 괜찮은지……

달과 개에 대한 오래된 유머

달에 대해 애정 어린 관심을 가지는 대상은 사람만이 아닌 듯하다. 김홍도, 신윤복과 함께 조선시대 3대 풍속화가로 알려진 김득신의 「출문간월도出門看月圖」(문밖에 나가 달을 보다)를 보면 달은 개의 마음까지 움직이는 모양이다. 화제에는 이렇게 적혀 있다.

> 한 마리 개가 짖고 두 마리 개가 짖고 모든 개가 짖기에
> 아이를 불러 문밖에 나가보라 하니
> 달이 오동나무 제일 높은 가지에 걸렸다고 하더라.
> 一犬吠 二犬吠 萬犬從此一犬吠 呼童出門看 月掛梧桐第一枝

화제를 통해 김득신은 달이 인간의 전유물이 아님을 유머러스하게 보여준다. 이 그림을 보니, 달이 한자로 '월月'인 이유가 개가 달을 보며 "월! 월!" 하고 짖었기 때문이라는 우스개가 생각난다. 그의 풍속화에는 이런 여유 있는 유머감각이 넘친다. 짐작컨대, 그는 생각이 밝고 유연한 사람이었을 것이다. 유머야말로 유연한 사고의 증거이

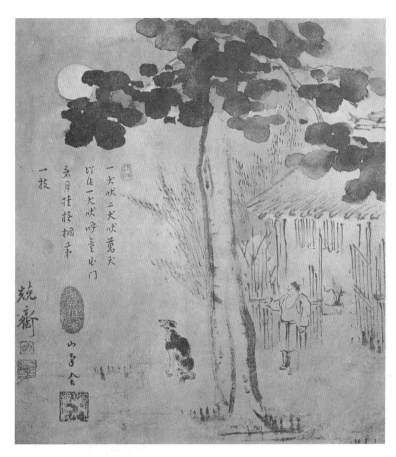

一犬吠三犬吠萬犬
從此一犬吠呼童出门
亥月挂樹相爭
一枝

김득신, 「출문간월도」, 종이에 엷은 채색, 25.3×22.8cm, 18세기, 서울 개인 소장
오동나무 가지 꼭대기에 걸려 있는 달을 보며 개가 짖고 있다. 개 짖는 소리에 무슨 일인지 궁금하여 아이
가 사립문 밖으로 나오는 중이다. 유난히 밝고 둥근 달이 개의 마음까지 움직였던 모양이다

므로.

벤저민 프랭클린은 세상에서 가장 단단한 것으로 세 가지를 꼽았다. 바로 다이아몬드, 강철 그리고 우리의 생각이다. 그만큼 많은 사람들이 다이아몬드같이 단단하고 강철처럼 굳은 고정관념에 사로잡혀 살고 있다는 뜻이다. 결국 문제는 사고의 유연성인데, 유연성은 자신감에서 나온다. 자신감이 있으면 자신의 의견 속에 다른 사람의 의견이 들어올 여유가 생긴다. 서부영화나 중국 무협영화를 보더라도 최고의 고수는 가장 유연한 자가 아니던가. 유연성을 잃으면 사람과의 관계에도 문제가 생긴다. 다른 사람의 의견은 듣지 않고 '내가 옳다'는 주장만 되풀이하기 때문이다.

달과 삶에 대한 새로운 시각

50대에 들어서면서 몸이 여기저기 아프기 시작하더니 마음도 널뛰기를 한다. 때로 내 안의 속물근성으로 인해 한없이 추락하기도 하고, 존재의 의미를 찾을 때는 하늘 가까이 가는 듯하다. 지상으로 추락과 하늘로 상승을 반복하며 산다. 더 늦기 전에 달을 보며 내 안에 무슨 일이 일어나고 있는지 들여다보아야겠다.

닐 암스트롱처럼 달에 가는 것도 큰 성공이겠지만, 달을 보며 사색하는 동안 생각이 커진다면 그 또한 의미 있는 일이다. 옷을 갈아입듯 낡은 생각을 벗어던지고 거듭나고 싶다. 이제는 그럴 때가 되었다.

별에서 온
신선

"자네 딸의 세대가 지구의 마지막 세대가 될 걸세. 가서 지구를 구하게. 하지만 행성에서의 1시간이 지구에서는 7년임을 명심하게."

크리스토퍼 놀런 감독의 「인터스텔라」(2014)에서 NASA의 브랜든 박사가 조종사 쿠퍼에게 한 말이다. 「인터스텔라」는 식량 부족으로 전 세계가 고통받는 상황에서 새 터전을 찾아 우주로 떠난다는 설정으로 시작된다. 쿠퍼를 비롯한 조종사들은 사랑하는 가족을 뒤로한 채 인류라는 더 큰 가족을 위해 우주로 향한다. 그들은 인류가 정착할 행성을 찾아서 우주의 새로운 시공간으로 침투하는데, 다른 차원으로 이동할 때 '웜홀wormhole'이라는 불가사의한 틈을 통과하게 된다.

웜홀이란 직역하면 '벌레 구멍'이라는 뜻으로, 우주의 시공간의 벽에 생긴 구멍을 의미한다. 영화 속 주인공들은 토성 근처의 웜홀을 통해 새로운 우주 공간으로 이동한다. 그런데 웜홀을 지나오니 제2의 지구가 될 후보들이 거대한 블랙홀 주변에 있다. 블랙홀은 중력이 엄청나 빛도 빠져나오지 못하는 존재다. 아인슈타인의 상대성이론에 따르면, 중력이 강한 곳에서는 시간마저 천천히 흐른다. 행성에서 잠시 머물렀는데 지구에서는 수십 년이 지나고 마는 것이다. 브랜든 박사가 '행성에서의 1시간이 지구에서는 7년'이라 했던 것도 이같은 중력에 따른 시간지연 현상을 염려한 때문이었다.

신선도는 오늘날의 SF

웜홀을 통해 다른 차원으로 공간 이동할 경우 시간의 흐름이 달라진다는 설정의 미래지향적 우주영화를 보면서, 흥미롭게도 우리의 옛 신선도 한 점이 떠올랐다. 조선 후기의 문인화가 윤덕희의 「관기망초 觀碁忘樵」(바둑 두는 것을 구경하다 나무하는 것을 잊다)가 그것이다.

그림을 보면, 산속의 신비한 바위 옆 나무 그늘 아래에서 두 노인이 바둑을 두고 있다. 그 옆에는 허리춤에 도끼를 찬 나무꾼이 바둑 두는 것을 구경하고 있다. 「인터스텔라」를 보면서 왜 이 그림이 생각났을까? 그 이유를 설명하기 위해서는 그림의 배경이 되는 옛 설화를 살펴볼 필요가 있다.

옛날 한 나무꾼이 나무를 하러 산속 깊이 들어갔다가 우연히 동굴

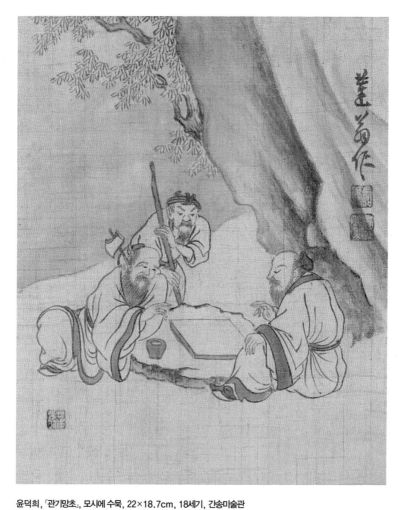

윤덕희, 「관기망초」, 모시에 수묵, 22×18.7cm, 18세기, 간송미술관
산속에서 한 사내가 노인들이 바둑 두는 것을 구경하고 있다. 허리춤에 찬 큼지막한 도끼가 사내의 신분
이 나무꾼임을 말해준다. 그는 과연 이 도끼로 나무를 할 수 있었을까?

을 발견했다. 동굴 안으로 들어가니 차츰 길이 넓어지고 훤해지면서 눈앞에 바둑을 두고 있는 두 백발노인을 보았다. 나무꾼은 무심코 바둑 두는 것을 보고 있다가 문득 돌아갈 시간이 되었다는 생각이 들었다. 그리고는 옆에 세워둔 도끼를 집으려 했다. 그런데 이게 웬일인가? 도끼자루가 바싹 썩어 집을 수가 없었다. 이 일을 이상하게 생각하면서 마을로 내려와보니 마을의 모습은 완전히 바뀌어 있었다. 한 노인을 만나 자기 이름을 말하자, 노인은 "그분은 저의 증조부 어른이십니다"라고 대답하더라는 것이다.

설화의 내용에 의하면, 신선들이 바둑 한판 두는 동안 인간 세상에서는 백 년도 넘는 긴 세월이 흐르고 말았다. 이는 「인터스텔라」에서 조종사 쿠퍼가 지구로 돌아오니 사랑하는 딸이 임종을 앞둔 노인으로 변해버린 장면과 매우 비슷하다. 흥미로운 것은 낯선 세계를 여행하고 현세로 돌아온다는 설화의 구성이 이 영화의 포맷과 일치한다는 사실이다. 특히 신선이 사는 세계로 이동하는 통로인 '동굴'은 영화 속의 '웜홀'을 연상하게 하고, 신선 세계에서의 몇 시간이 현실세계의 수백 년에 해당한다는 설정은 우주와 지구 사이의 시간차와 흡사하다.

더욱 놀라운 것은 바둑을 두고 있는 두 신선의 정체다. 이 신선들은 바로 북두칠성北斗七星과 남극성南極星이라는 별의 화신이다. 결국 나무꾼이 도착한 신선의 세계는 다름 아닌 별들의 공간, 우주인 셈이다. 동굴이라는 웜홀을 통과한 후, 신선들을 만나고 그들과 보낸 몇

시간이 현실에서는 몇 백 년이라니! 어쩌면 이런 우연의 일치가 있을까?

복숭아, 호리병박 그리고 박쥐

옛사람들은 도교의 영향으로 별을 바라보면서 인간사의 길흉화복을 점치며 별을 신앙의 대상으로 섬겼다. 가장 인기 있는 별은 북두칠성과 남극성으로, 인간의 수명을 관장한다고 믿었다. 그중 남극성은 스타 중의 스타였다. 장수를 상징하는 남극성은 수성壽星이라고도 하는데, 그림에서는 수노인壽老人이라는 신선으로 의인화해 등장한다.

조선 중기의 문인화가 탄은 이정이 그린 「수노인도壽老人圖」를 보자. 이 그림에는 오래 살면서 자손만대까지 복을 누리고자 하는 소망이 종합선물세트처럼 묘사되어 있다. 남극성의 화신인 이 신선은 무엇보다 생김새가 재미있어서 보는 이의 웃음을 자아낸다. 작은 키에 이마는 유난히 높아 머리가 신장의 절반을 차지한다. 흡사 그 모습이 영화 「콘헤드」를 연상시킨다.

이 그림에서 특히 주목할 것은 수노인이 두 손으로 소중하게 받쳐 들고 있는 복숭아다. 동양의 전통 신화에 따르면 이 복숭아는 삼천년에 한 번 꽃이 피고, 다시 삼천년 뒤에 열매가 열린다고 한다. 이로 인해 복숭아는 대표적인 장수의 아이콘이자 수성의 상징이 되었다. 또한 수노인의 허리춤에 찬 호리병박은 복숭아보다 더 진한 붉은색을 띠고 있어 유난히 눈길을 끈다. 호리병박은 술이나 물을 담아 휴

이정, 「수노인도」, 종이에 색,
95.4×46cm, 조선 중기, 국립
중앙박물관

작은 키에 머리가 유난히 큰 수
노인은 남극성이라는 '별에서 온
신선'이다. 이 신선은 장수를 담
당하는 별인 남극성을 의인화한
것으로, 한중일 삼국에서 모두
인기를 끈 스타 중의 스타였다.

「수노인도」 부분

대하는 실용적인 목적으로도 쓰였지만, 옛 그림에서는 많은 자손을 상징하는 특별한 의미를 지닌다. 생태적으로 호리병박은 덩굴식물이어서 마디마다 많은 박이 조롱조롱 매달려 자란다. 또한 덩굴을 한자로 하면 '만대蔓帶'인데 이는 발음상 '만대萬代'와 같다. 따라서 많은 수의 박이 열리는 호리병박은 '자손만대子孫萬代'의 번영을 의미한다. 그렇다면 이 그림에는 오래 살면서 자손이 번창하기를 바라는 소망까지 함께 담겨 있다는 것을 알 수 있다.

　그런데 「수노인도」를 보노라면 뭔가 이상한 점이 있다. 바로 신선인 수노인의 머리 주변에 박쥐가 날고 있다는 사실이다. 이솝우화에서 박쥐는 자신의 이익에 따라 정체성을 달리하는 꺼림칙하고 얄미운 존재로 묘사된다. 하지만 한자문화권인 동양에서 박쥐는 복을 상징하는 아주 귀한 존재로 인식된다. 박쥐의 한자어가 '복蝠'인데 이는 '복福'자와 발음이 같다. 이 같은 발음의 유사성으로 인해 박쥐는 복의 화신으로 이해되었다.

「수노인도」에는 박쥐가 다섯 마리나 날고 있다. 다섯 마리의 박쥐는 바로 오복五福을 상징한다. 오복이란 오래 살고壽, 풍족하고富, 건강하며康寧, 덕을 베풀고攸好德, 편안하게 삶을 마치는 것考終命이다. '덕을 베푸는 것'이 복을 짓는 일이 아니라 그 자체로 복된 삶이라는 점이 특이하다. 이는 요즘 말로 하면 남을 위해 봉사하는 것인데, '봉사하는 삶이 곧 복 받은 인생'이라는 뜻으로 해석할 수 있다.

복은 받는 것이 아니라 베푸는 것

장수의 상징으로 인기가 높았던 별인 남극성, 즉 수성은 복을 관장하는 복성福星과 출세를 맡고 있는 녹성祿星과 함께 「삼성도三星圖」로 그려지기도 했다. 조선 후기의 걸출한 화원화가 김홍도는 풍속화뿐 아니라 신선도를 잘 그린 것으로 유명하다. 김홍도는 「수노인도」를 확장하여 당시 사람들이 인생에서 누리고 싶어 하는 소망을 모두 모아 「삼성도」에 담았다. 이 그림에는 복福, 록祿, 수壽를 상징하는 세 신선과 그들을 따르는 동자들이 등장한다. 아래쪽에 복숭아를 들고 있는 노인이 수성이고 가운데가 녹성, 맨 위가 복성이다.

이 그림에서는 모든 인물의 시선이 수노인이 들고 있는 복숭아를 향해 있다는 사실이 눈길을 끈다. 심지어 화면 맨 위쪽의 복성이 안고 있는 동자는 복숭아를 잡으려는 듯 팔을 뻗고 있다. 수성의 핵심 소재인 복숭아가 「삼성도」에서도 중심을 이룬다. 결국 높은 관직에 올라 여러 가지 복을 누리는 것도 중요하지만, 오래 사는 것이 최상

전 김홍도, 「삼성도」, 종이에 채색, 130.3×57.7cm, 18세기, 국립중앙박물관

복, 록, 수를 상징하는 별의 신선과 그를 따르는 동자들을 그린 그림이다. 맨 위가 복성이고, 가운데가 녹성, 아래쪽에 복숭아를 들고 있는 노인이 수성이다. 행복을 바라는 옛사람의 소망이 한 폭의 그림에 오롯이 담겨 있다.

의 행운임을 말해주는 듯하다.

지금 우리에게 필요한 것

옛사람들은 별을 향해 소원을 빌며 행복한 삶을 꿈꾸었다. 이러한 꿈과 희망이 그림으로 표현된 것이 신선도다. 「인터스텔라」를 보면서, 과학과는 거리가 먼 시대에 제작된 신선도가 미래 학자들의 우주에 대한 이론과 비슷하다는 사실에 감탄했다. 또한 별을 의인화한 신선도를 통해, 옛사람들의 우주에 대한 상상의 경지를 엿볼 수 있었던 것은 큰 기쁨이었다.

몇 년 전 드라마 「별에서 온 그대」가 최고의 시청률을 기록하고, 영화 「인터스텔라」가 크게 흥행한 것도 예로부터 이어져온 우주에 대한 동경이 작용한 때문이리라. 때로 현실에서 부딪히는 문제로 주저앉고 싶더라도 옛사람들처럼 우주를 볼 수 있는 넓은 시야를 갖는다면 툴툴 털고 일어날 수 있는 힘도 생길 것이다.

마음을 열면
친구가 되네

어느 날 아침, 호주의 작은 마을에 사는 소녀가 엄마에게 우유를 접시에 달라고 했다. 바쁜 엄마는 아이가 왜 컵이 아니라 접시에 우유를 달라고 하는지 깊이 생각하지 않고 그냥 우유를 주었다. 이튿날 같은 시각에 어린 소녀는 또다시 엄마에게 우유 한 접시를 부탁했다. 엄마는 딸아이가 우유를 마시는 것을 보지 못했기에 몰래 따라가보기로 했다.

그녀가 목격한 것은 밖으로 나간 아이가 무릎을 꿇고 앉아 우유 접시를 바닥에 내려놓는 광경이었다. 소녀는 어두운 공간을 향해 부드럽게 누군가의 이름을 불렀다. 잠시 후 커다란 몸집의 검은색 타이거 뱀이 기어나왔다. 뱀은 접시에 담긴 우유를 마시기 시작했고, 소녀는 미소를 지으며 지켜보았다. 그 모습을 본 엄마는 공포에 질려 꼼짝도

할 수 없었다. 두려움에 떨고 있는 엄마와 달리, 소녀는 뱀과 친구가 되어 다정하게 대화하고 있었다. 엄마는 딸의 안전을 위해 남편과 상의하여 뱀을 처리했다. 부모는 가슴을 쓸어내리며 안도했지만, 친구를 잃은 소녀는 무척 슬퍼했다고 한다.

아잔 브라흐마의 『술 취한 코끼리 길들이기』에 나오는 이야기다. 이 이야기처럼 동물에게 이름을 붙여주고 대화를 나누며 교감하는 것이 어린아이에게는 세상과 소통하는 하나의 방법이다. 순수한 모습으로 세상을 관찰하는 아이의 정신세계는 맑고 깨끗하다. 어린아이의 순수함이 얼마나 많은 사람을 행복하게 하는지는 아이들을 주인공으로 하는 예능프로그램이 인기리에 방영되는 사실에서도 확인할 수 있다.

동물과 대화하는 경지는 어린 시절의 순수함에서 비롯되지만, 인격의 최고 단계인 신선에게서도 찾아볼 수 있다. 옛 그림 속에 보이는 신선은 동물과 친근한 모습으로 나타나는 경우가 많기 때문이다.

동물과 신선이 벗하는 행복한 시간

조선 말기에 드라마틱한 삶을 살았던 장승업張承業, 1843~97은 동물화와 신선도를 많이 그린 것으로 유명하다. 그의 작품 가운데는 동물과 신선을 주인공으로 한 「녹수선경鹿受仙經」(사슴이 신선의 경전을 배우다)이라는 재미있는 그림이 있다.

소나무 그늘 아래에서 신선과 사슴이 책상을 사이에 두고 앉아 있

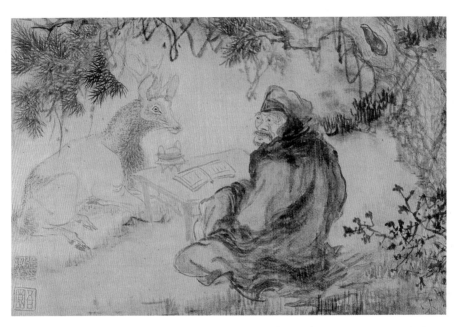

장승업, 「녹수선경」, 종이에 수묵담채, 23.3×35.3cm, 19세기, 간송미술관
숲속에서 신선이 사슴에게 경전을 가르치고 있다. 우스꽝스러운 신선의 표정을 보니 어쩌면 신선이 사슴에게 배우고 있는 중인지도 모르
겠다.

다. 천연덕스럽게 무릎을 꿇고 앉은 저 사슴, 귀엽지 않은가! 마주보고 있는 신선의 얼굴을 보라. 너무나 순진하고 어리숙한 표정에 웃음이 절로 나온다. 이 신선의 얼굴이 장승업의 자화상이라는 해석도 있어 더욱 흥미롭다.

이 그림을 그린 장승업은 안견, 김홍도와 더불어 조선 3대 화가로 꼽힌다. 그는 천재성과 더불어 특이한 언행으로 기인이라 일컬어졌다. 어려서 부모를 잃고 이리저리 떠돌다 20대 때부터 역관 이응헌의 집에서 하인으로 일했다. 그러다 이응헌이 소장한 중국 그림을 어깨 너머로 보며 그림에 눈을 떴다. 이렇게 성장한 그는 타고난 그림 재주 덕에 궁중화원이 되었고 감찰 관직에까지 올랐다. 하지만 장승업은 엄격한 법도를 싫어하여 여러 차례 궁궐을 도망치는 바람에 고종의 노여움을 사기도 했다. 이처럼 분방한 성격의 소유자였기에 사람과 동물이 가르치고 배우는 특이한 그림을 그릴 수 있었는지도 모른다.

숲속에서 책을 펼쳐놓고 동물과 공부하는 신선의 정신세계는 어린아이와 같은 순수한 마음이다. 상식을 넘어선 초월적 존재이기에 동물과 대화할 수 있는 것이다. 사슴과 신선, 둘이 앉은 위치를 보니 신선이 스승이고 사슴이 제자인 듯하다. 하지만 배움에 있어 스승과 제자가 어찌 따로 있으랴. 배우고자 하는 마음만 있다면 누구에게나 배울 게 있기 마련이다. 총명해 보이는 사슴과 달리, 신선의 인상은 우스꽝스럽다 못해 어딘지 부족해 보인다. 표정만 놓고 보면, 사슴이

신선에게 한 수 가르치고 있는 것처럼 느껴진다.

더불어 살아가기

생물학자 최재천 교수는 『최재천의 인간과 동물』에서 '인간은 20여만 년 전에 태어난 막둥이지만 동물은 수천만 년 혹은 수억 년 먼저 태어난 대선배'라고 했다. 인간보다 훨씬 먼저 태어나 많은 일을 해결한 동물에게 '어떻게 살아야 하는가'를 배우라고 했다. 그렇다면 인간은 동물의 어떤 점을 본받아야 할까?

대표적인 예로 동물의 왕국을 호령하는 사자를 보자. 사자는 배가 고플 때만 사냥을 한다. 배부르면 더이상 사냥하지 않고 느긋하게 배부름을 즐긴다. 하지만 인간은 배부르고 행복한 상태를 즐기지 못한다. 가지면 가질수록 더 가지려하기 때문이다. 이 끝없는 탐욕이 동물과 비교되는 인간의 결점이다. 옛 그림에서 신선과 동물이 자주 짝을 이루는 것은 욕심이 없다는 공통점 때문인지도 모르겠다.

동물과 친하게 지내는 것은 신선만이 아니다. 학덕 높은 고승들 가운데는 맹수와도 친한 경우가 있었던 모양이다. 스님이 호랑이의 머리를 쓰다듬고 있는 「송암복호松岩伏虎」(소나무 아래 바위 옆에 엎드린 호랑이)도 그러한 주제의 그림이다.

스님의 높은 정신세계가 호랑이의 사나움을 잠재웠는지 호랑이가 스님 옆에 고양이처럼 얌전히 엎드려 있다. 미소를 머금고 있는 노승과 달리, 스님의 지팡이를 들고 있는 동자승은 호랑이가 무서워 손을

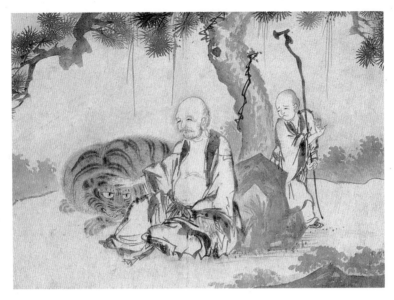

작자 미상, 「송암복호」, 종이에 먹, 28.5×41cm, 개인 소장
소나무 아래 바위에 기대앉은 노승이 호랑이의 머리를 쓰다듬고 있다. 호랑이를 고양이 다루듯 하는 노승과 달리, 동자
승은 두려운 표정이 역력하다.

내젓고 있다. 배경에 있는 소나무는 이 모든 광경을 조용히 내려다본
다. 소나무와 호랑이 그리고 사람의 어우러짐이 돋보인다.

　이 그림은 언제 누가 그린 것인지 알 수 없다. 감정이 살아 있는 인
물 묘사나 시원스런 붓질 등으로 미루어 기량을 갖춘 화가의 작품으
로 추측될 뿐이다.

신선 장과로의 신기한 당나귀

모든 신선이 동물과 함께하는 것은 아니지만 전해지는 신선도를 볼

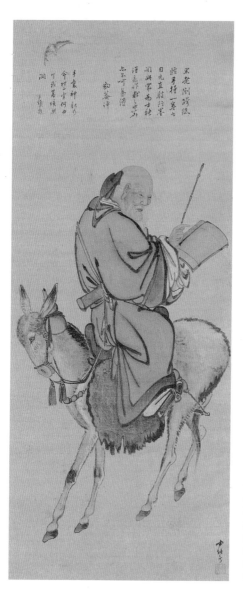

김홍도, 「과로도기」, 비단에 엷은 채색, 134.6×56.6cm, 18세기, 간송미술관

장과로라는 신선은 흰 당나귀를 타고 다니는데 쉴 때는 당나귀를 종이처럼 접어서 상자에 넣어둔다고 한다. 타고 나갈 때는 물을 뿌리면 다시 살아난다고 하니 신기하다. 자동차도 이 당나귀처럼 접을 수 있다면……

때, 동물과 신선의 관계는 무척 돈독해 보인다. 신선도에 보이는 동물 가운데는 신선만큼 독특한 신통력을 지닌 동물이 있다. 김홍도가 그린 「과로도기果老倒騎」(장과로가 당나귀를 거꾸로 타다)에는 신기한 당나귀가 등장한다. 장과로張果老라는 신선이 타고 다녔다는 당나귀가 그 주인공이다.

『속신선전續神仙傳』에 의하면, 장과로는 당나라 때 실존했던 인물이다. 그는 흰 당나귀를 타고 하루에도 수만 리씩 다니곤 했다. 쉴 때면 당나귀를 종이처럼 몇 겹으로 접어서 상자에 넣어 보관했다고 한다. 타고 나갈 때는 물을 뿌리면 다시 살아났다고 하니 상상만 해도 신기하다.

그림 속 당나귀를 보면서 심각한 주차난을 겪고 있는 우리 현실이 떠올랐다. 만약 자동차도 이 당나귀처럼 접을 수 있다면 얼마나 좋을까? 장과로의 당나귀에서 힌트를 얻었는지는 알 수 없지만, 접이식 자전거가 출시되었을 때 무척 반가웠다. 나 역시 차에 싣고 다니기 편리해 구입했는데 자전거를 접었다 펼 때마다 장과로의 신비한 당나귀가 생각났다. 자전거를 탈 때는 신선이 된 것 같아 행복했다. 무엇보다 만족스러운 것은 가볍고 튼튼하다는 점이다.

접을 수 있으면서도 튼튼한 자전거와 달리, 그림 속 당나귀는 사람의 무게를 지탱할 수 없을 듯 약해 빠진 모습이다. 당나귀의 컨디션은 아랑곳하지 않은 채 신선은 당나귀를 거꾸로 타고 가면서 책 읽기에 여념이 없다. 무슨 책이기에 손가락으로 짚어가며 신중하게 읽고

있을까? 그림의 윗부분에 적힌 화제에 의하면, 그 책은 바로 '사람의 운명을 적어놓은 예언서'라고 한다. 모든 사람의 운명이 담겨 있으니 신선이라도 긴장하지 않을 수 없을 것이다.

순수의 회복

신선과 동물을 주제로 한 그림을 보면서, 결국 우리가 중요하게 여기는 '성장'이라는 것도 궁극에 가면, 세속적인 것을 초월한 신선 같은 경지가 아닐까 하는 생각을 했다. 이는 동물과도 친해질 수 있는 어린아이 같은 순수함으로 되돌아가는 것을 뜻한다. 복잡한 세상살이지만 동물과 대화할 수 있고 동물에게서 배울 수 있는 열린 마음이야말로 우리 삶을 보다 여유롭게 하지 않을까.

매화꽃 만발한
서재에서 만난 봄

옛사람들은 '추운 겨울에는 『논어』를 읽고, 더운 여름에는 『맹자』를 읽는다'고 했다. 공자와 제자들의 대화로 이루어진 『논어』는 친근하게 다가오는 이야기 속에서 따뜻함이 느껴진다. 반면 『맹자』를 읽다 보면, 권력자 앞에서도 당당하게 자기주장을 펼치는 맹자의 뛰어난 언변과 높은 기상으로 인해 시원함을 느낄 수 있다. 이처럼 글에는 글쓴이의 개성이 드러나게 마련이다.

그림도 마찬가지다. 그림을 보고 있으면 화가의 정신세계는 물론 성격까지 알 수 있다. 비슷한 소재로 된 그림을 비교해 보면, 각자의 개성이 더욱 분명해진다. 조선 말기에는 매화가 흐드러지게 핀 산속 서재에서 은거하는 선비를 그린 '매화서옥도梅花書屋圖'가 유행했는데, 전기田琦, 1825~54와 조희룡趙熙龍, 1789~1866의 그림이 대표적이다. 두

전기, 「매화초옥도」, 종이에 엷은 채색, 32.4×36.1cm, 19세기 중엽, 국립중앙박물관

배경은 차가운 설경이지만, 그림의 전체 분위기는 차분하고 정겹다. 화사한 매화와 선비의 옷, 지붕에 보이는 따뜻한 색으로 인해
봄이 머지않았음을 알 수 있다.

사람의 작품을 함께 보면, 화가의 기질적 차이가 확연히 드러나 그림을 감상하는 재미가 더 커진다.

부드러운 필치로 그려진 전기의 「매화초옥도梅花草屋圖」는 흡사 『논어』를 읽을 때의 느낌처럼 따뜻하다. 화면 오른쪽 아래에 적힌 '역매인형초옥적중亦梅仁兄草屋笛中'(역매 오경석이 초가 안에서 피리를 불고 있다)이라는 글에서 알 수 있듯이, 전기가 산속에서 은거 중인 친구 오경석을 찾아가는 모습을 그린 것이다.

이 그림의 감상 포인트는 산뜻한 색채에 있다. 여백 없이 하늘까지 먹색으로 칠하여 자칫 무거울 수도 있는 설경에 아름다운 색채를 더해 화면에서 밝은 기운이 느껴진다. 화사한 매화와 집 안에 있는 선비가 입고 있는 녹색의 옷 색감이 그림의 분위기를 참신하게 해준다. 이 그림의 화룡점정은 거문고를 메고 다리를 건너오는 이가 입고 있는 붉은색 옷이다. 이는 다소 어두운 톤의 그림에 생기를 불어넣는 역할을 한다. 이 같이 밝고 온화한 색채의 사용으로 미루어, 전기는 섬세한 사람이었던 듯하다. 차분하고 정겨운 풍경 속에 묘사된 오경석과의 우정 또한 전기의 다감한 성품을 암시한다.

그림이 곧 그 사람

조화로운 색채로 따뜻한 느낌을 주는 전기의 그림과 달리, 거친 붓으로 그려진 조희룡의 「매화서옥도」(매화가 흩날리는 숲속에 있는 서재)는 마치 『맹자』를 읽을 때의 느낌처럼 시원하다. 소재와 화면 구

조희룡, 「매화서옥도」, 종이에 채색, 106.1×45.6cm, 19세기, 간송미술관

조희룡 특유의 활기찬 붓놀림으로 동적인 분위기가 물씬 풍긴다. 분방한 붓 터치로 인해 휘날리는 눈보라의 기운이 선명하게 느껴진다. 화가의 기질적 특성을 그대로 보여주는 그림이다.

성은 전기의 그림과 마찬가지로 매화에 둘러싸인 산속 서재와 그 안의 인물이 중심을 이룬다. 서재 주위는 온통 흰 매화로 가득 차 있어 그야말로 매화축제에 온 것 같다. 서재 안을 자세히 보니 공부하는 선비의 책상 위 화병에도 매화가지가 꽂혀 있다. 서재 자체가 매화에 파묻힌 것도 모자라 책상 위에까지 매화를 갖다둔 그림 속 선비는, 매화 마니아였던 조희룡 자신임에 분명하다.

조희룡의 「매화서옥도」에서는 무엇보다 활달한 필치가 눈길을 끈다. 윤곽선을 무시한 자유로운 붓놀림으로 인해 화면에서 추상적이고 동적인 아름다움이 물씬 풍긴다. 어떤 획은 나는 듯 뛰는 듯하고, 어떤 획은 화난 듯 즐거워하는 듯하다. 한나라 때 채옹蔡邕이라는 서예가는 "오는 필세 막을 수 없고, 가는 필세 잡을 수 없다"고 했다. 이는 자유분방한 붓놀림 속에서 예상치 못한 아름다움이 나온다는 의미다. 자유자재로 붓을 사용하는 도중에 이루어지는 뜻밖의 표현이 바로 예술의 묘미일 것이다. 이런 분방한 붓질 가운데 생기는 독특한 기운이 조희룡의 그림에서 느껴지는 생명력의 원천이다. 조희룡은 글에서나 그림에서나 '자신만의 법'을 강조했다. 남을 추종하기보다 독창적이고자 했던 그의 강한 개성이 붓 터치에 그대로 묻어나는 것 같다.

매화를 사랑하여 '매화서옥도'를 여러 점 남겼던 전기와 조희룡은, 중인 출신의 서화가로 두 사람 모두 추사 김정희의 제자였다. 조희룡이 전기보다 서른여섯 살이나 연상이었지만 "그의 그림 속 인물이 되

고 싶다"고 말할 정도로 전기와 깊은 우정을 나누었다. 이런 정황으로 미루어 전기가 조희룡의 영향을 받아 「매화초옥도」를 그렸을 것으로 짐작된다. 그림을 보고 있으면 그들의 친밀한 관계가 느껴진다. 아울러 화풍에서는 대조적인 성격이 선명하게 드러나 있어 무척 흥미롭다. 전기의 그림이 부드럽고 단아하다면, 조희룡의 그림은 강건하고 분방하다. '그림이 곧 그 사람'이라는 옛 말을 보여준다.

글 맛, 그림 맛

살다보면 누구나 춥고 외로울 때가 있다. 이럴 때는 수필이나 시를 읽으면 시린 가슴을 따뜻하게 하는 데 도움이 된다. 더불어 전기의 그림을 감상해도 좋겠다. 또한 갑갑한 기분이 들거나 자유로움을 느끼고 싶을 땐, 여행기를 읽으면 기분이 한결 좋아진다. 여기에 더하여 조희룡의 그림을 보는 것도 괜찮겠다. 옛사람들이 계절의 특성에 따라 글맛이 다른 책을 골라 읽듯, 자신의 심리 상태에 맞는 그림을 음미한다면, 수고로운 삶에 조금이나마 위안이 되지 않을까.

균형이냐
대립이냐

옛날 중국 변방에 한 노인이 살았다. 어느 날 노인의 말이 국경 너머로 도망치고 말았다. 소식을 들은 마을 사람들이 위로하려하자, 노인은 "이 일이 좋은 일인지 나쁜 일인지 어떻게 알겠소? 두고 봐야지요"라며 낙심하지 않았다. 얼마 후 도망갔던 말이 돌아왔고, 그것도 야생마 한 마리까지 데리고 돌아왔다. 이에 마을 사람들이 축하하려하자, 노인은 "이 일이 좋은 일인지 나쁜 일인지 어떻게 알겠소? 두고 봐야지요" 하며 축하를 거절했다. 아니나 다를까 며칠 후 노인의 아들이 야생마를 타다가 떨어져 다리를 다쳤다. 마을 사람들이 위로하려하자, 노인은 또다시 같은 대답을 했다. 그로부터 얼마 후 변방의 오랑캐가 쳐들어와 마을 청년 모두가 전쟁터에 나가게 되었는데 다리를 다친 노인의 아들만 무사할 수 있었다.

『회남자』에 나오는 '새옹지마塞翁之馬' 이야기다. 흔히 '인생의 길흉화복은 예측하기 어렵다'는 뜻으로 이해된다. 하지만 이 이야기가 품고 있는 의미는 그리 단순하지 않다. 흥미롭게도 여기에는 동양사상을 대표하는 음양陰陽의 원리가 작용한다. 음양의 원리란 만물은 음과 양으로 이루어지며, 끊임없이 변화한다는 믿음이다. 음은 여성적이고 어둡고 수동적이다. 반면에 양은 남성적이고 밝고 적극적이다. 음양은 서로 반대되면서 동시에 서로를 완전하게 하는 힘으로, 세상이 현재 음의 상태에 있으면 곧 양의 상태가 온다고 한다. 음 가운데 양이 있고, 양 가운데 음이 있기 때문이다. '새옹지마' 고사에서 눈에 보이는 불행한 사건 이면에, 눈에 보이지 않는 행운의 싹이 존재하는 것과 같은 이치다. 변방의 노인이 '두고 봐야한다'고 했던 것은, 눈에 보이지 않는 음양의 작용을 알았기 때문인 듯하다.

그런데 음양사상은 언제부터 나타나기 시작했을까? 음양사상은 5600년 전 중국의 복희씨가 용마龍馬의 등에서 계시를 받아 만든 것을 공자가 철학적으로 해석한 것이라 전해진다. 이 음양사상을 체계적으로 정리한 책이 바로 『주역周易』이다. 『주역』에 의하면, 하늘의 중심인 태극太極에서 음양이 생기고, 음양이 상호작용하여 목화토금수木火土金水의 오행五行이 생기며, 오행에서 만물이 생긴다고 한다.

중국과 밀접한 관계에 있던 우리나라는 일찍부터 음양오행설을 받아들였다. 우리 민족에게 음양오행은 학문이라기보다 한의학, 풍수지리, 민간신앙에 이르기까지 전통 문화의 숨은 코드로 작용하고 있다.

해와 달을 동시에 보는 능력

음양오행은 그림으로도 그려졌다. 고구려 고분벽화에서는 음양오행과 관련된 다양한 그림이 확인된다. 조선시대 그림으로는「일월오봉병日月五峯屛」이 대표적이다.「일월오봉병」은 임금이 앉는 자리 뒤에 치는 병풍으로, 조선 국왕의 상징이다. 대궐 안은 물론, 임금이 행차할 때도 조그만 병풍으로 만들어 휴대했다.

「일월오봉병」을 자세히 살펴보면, 화려한 채색으로 정교하게 그려진 다섯 개의 봉우리 위에 해와 달이 떠 있다. 해는 양을, 달은 음을, 다섯 개의 봉우리는 오행을 상징한다. 오행은 산처럼 두텁게 쌓아올

작자 미상,「일월오봉병」, 6폭 병풍, 비단에 채색, 196.5×362.2cm, 국립고궁박물관
조선시대 국왕의 존재를 상징하는 궁중회화다. 다섯 개의 산봉우리 위에 해와 달이 동시에 그려져 있다. 이것은 무엇을 의미할까?

린 다섯 가지 덕德으로, 인의예지신仁義禮智信을 의미한다. 이처럼 「일월오봉병」은 심오한 상징으로 이루어져 있다. 여기에 세상을 이롭게 하려는 듯 두 갈래 폭포가 힘차게 떨어진다. 좌우 바위 언덕에는 네 그루의 상서로운 소나무가 붉은빛으로 찬란히 빛난다.

이 그림의 골자는 '음양의 조화'다. 세상 모든 일에는 음양의 원리가 작용한다는 것과 음과 양이 조화로우면 나라가 평화롭다는 뜻이다. 그림의 구성이 좌우대칭을 이루는 것도 주목할 만하다. 이는 음양의 조화와 더불어 '균형'이 중요함을 암시한다. 나라든 개인이든 균형을 잃고 한 곳으로 치우치면 병이 생기게 마련이다.

이 그림에서 특히 인상적인 것은 푸른 하늘에 해와 달이 동시에 떠 있다는 사실이다. 해와 달은 동시에 있을 수 없다. 그럼에도 함께 그린 것은, 현상이 아니라 원리를 그리고자 했기 때문이다. 해와 달을 동시에 보는 능력을 한자로는 '명明'이라 한다. 그림 속에 해와 달을 함께 그린 이유는 임금이 세상을 '밝게' 보기를 소망했기 때문은 아니었을까.

태극을 품은 금강산

「일월오봉병」은 국가의 통치이념과 국왕의 위상을 상징적으로 표현한 것이기 때문에 엄밀히 말해 감상화는 아니다. 그러면 감상을 위한 그림 가운데 음양이론을 바탕으로 그려진 것으로는 어떤 작품이 있을까? 알려져 있듯이, 겸재 정선의 「금강전도金剛全圖」가 대표적이다. 정선은 조선 후기 우리 산천의 아름다움을 독자적인 방식으로 표현

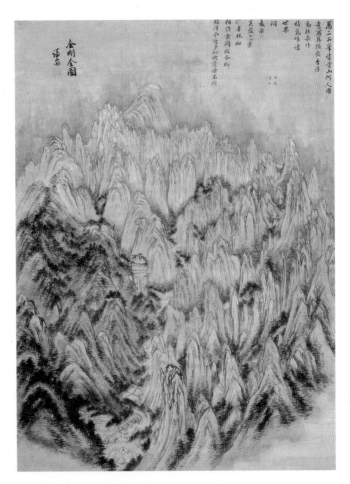

정선, 「금강전도」, 종이에 수묵담채, 130.7×94.1cm, 국보 제217호, 1734년경, 삼성미술관 리움

금강산을 음양으로 구성된 태극의 형상으로 표현했다. 왼쪽의 부드러운 흙산이 음이고, 오른쪽의 뾰족한 바위산이 양이다. 음양이 어우러져 온전한 조화를 이루고 있다.

한 진경산수화의 대가다. 30대 초반 금강산을 여행하면서 진경산수
화를 그리기 시작한 후, 70대에 이르러 금강산의 아름다움을 「금강
전도」로 그려냈다.

정선은 금강산을 음양으로 구성된 태극의 형상으로 표현했다. 왼
쪽 흙산이 음陰이고, 오른쪽 바위산이 양陽이다. 금강산 전체를 위에
서 내려다본 시각으로, 한 송이 꽃처럼 원형으로 그린 점이 특이하
다. 드론 같은 항공촬영 장비는커녕, 하늘을 나는 기구가 없던 시절
에 어떻게 이런 그림이 탄생할 수 있었을까? 더구나 비행기를 타고
상공에서 내려다본다고 해도 금강산이 이 그림처럼 둥근 원형은 아
닐 터.

이런 독특한 그림이 가능했던 것은 『주역』 덕분이다. 『주역』에 조
예가 깊었던 정선이 금강산 봉우리들을 직접 걸어 다니며 사생한 후,
금강산의 이미지를 재구성한 것이다. 왼쪽에는 흙으로 이루어진 부
드러운 토산土山을 그리고, 오른쪽에는 바위로 이루어진 뾰족한 암산
巖山을 배치하여, 금강산 전체를 태극으로 표현했다. 그 결과 토산과
암산의 서로 다른 대립적 요소는 상대를 끌어내리기보다 함께 어우
러져 온전한 조화를 이룬다. 정선은 이 그림에서 금강산의 외형적 아
름다움이 아니라, 금강산을 통해 세상을 움직이는 원리와 참된 이치
를 담고자 했다. 그의 그림을 실경산수實景山水라 하지 않고, 진경산수
眞景山水라 부르는 까닭이 바로 여기에 있다.

괴석으로 음양을 표현하다

우리 미술사에서 음양 사상을 담고 있는 또다른 그림으로는, 정학교 丁學敎, 1832~1914의 「음양괴석도陰陽怪石圖」가 있다. 「음양괴석도」는 폭이 좁은 두 폭의 화면에 음양을 상징하는 괴석을 한 벌로 제작한 그림이다. 한쪽이 나오면 다른 쪽은 들어가거나 한쪽이 각지면 다른 쪽은 둥글게 표현하여 직선과 곡선, 견고함과 부드러움 등의 대조적인 성질을 그렸다. 정학교는 괴석을 묘사하면서 예리한 필치로 바위의 구조적인 견고함을 잘 표현했다. 뿐만 아니라 괴석 주변에 대나무와 같은 식물을 곁들이고, 아름다운 글씨체로 시를 적어 시서화일치詩書畵一致의 품격 있는 문인화를 이루어냈다.

이 그림을 그린 정학교는 이름보다 '정괴석丁怪石'이라는 별명으로 불릴 정도로 독특한 화풍의 괴석도를 그린 것으로 유명하다. 그는 문인화가답게 글씨에도 뛰어나 글을 쓸 줄 몰랐던 장승업을 위해 화제를 대신 써주기도 했다고 한다.

'음양괴석도'는 정학교뿐 아니라 다른 화가들도 그렸다. 조선 말기 정학교와 교분이 있었던 장승업은 물론 이하응, 민영익 같은 화가들의 그림에서도 음양괴석도가 발견된다. 특이한 것은 중국에서도 괴석도가 그려졌지만, 음양괴석도는 드물다. 이로써 음양사상이 중국보다 우리 전통문화에서 더 중요하게 작용했음을 알 수 있다.

정학교, 「음양괴석도」, 대련, 각 141×40cm, 조선 말기, 개인 소장
'정괴석'이라 불릴 정도로 괴석도를 잘 그린 정학교는, 둥근 돌과 각진 돌로 구성된
'음양괴석도'를 창안했다. 한 쌍의 음양괴석에서 서로 반대되면서 동시에 서로를 완전
하게 하는 힘이 느껴진다.

음양은 둘이 아닌 하나

서로 상반된 요소가 조화와 균형을 만들어내는 「음양괴석도」를 감상하면서, 우리 삶을 생각해본다. 서로 다른 괴석처럼, 삶은 무겁기도 하고 또한 가볍기도 하다. 행운이 찾아올 때도 있고, 불행이 찾아올 때도 있다. 어쩌면 음과 양, 둘 다 인생의 필연적인 존재인지도 모른다. 뾰족한 상대방이 둥근 나를 힘들게 하는 존재가 아니라 오히려 나를 온전하게 해주는 고마운 존재라는 것을 깨닫게 된다. 이제야 비로소 음양이 둘이 아니라 하나임을 알겠다. 그러니 삶이 '이게 아닌데……' 싶더라도 낙심하지 말고, 변방의 노인처럼 보이지 않는 음양의 작용을 기다릴 필요가 있지 않을까.

◆

기록의 힘, 역사의 창

'둔필승총鈍筆勝聰'이라는 말이 있다. '무딘 붓으로 기록한 것이 총명한 기억을 이긴다'는 뜻이다. '천재의 기억보다 바보의 기록이 낫다'는 속담과도 통한다. 요컨대 기억에는 한계가 있기 때문에, 자료를 기록하고 보존해야만 뒷날 크게 쓸 수 있다는 의미다.

실제로 나폴레옹, 에디슨, 링컨, 정약용과 같은 역사상 위대한 인물들은 모두 메모와 기록의 달인이었다. 메모와 기록을 열심히 한다고 해서 다 성공하는 것은 아니겠지만, 성공한 사람들 대부분이 메모광이었다는 점은 역사가 남긴 교훈이다. 이처럼 한 개인이 기록한 것만으로도 인류에 미치는 영향이 큰데, 하물며 국가 차원의 기록물이 지니는 가치는 두말할 필요가 없을 것이다.

조선시대에는 의식과 절차가 복잡한 왕실의 주요 행사를 기록으로 남기는 전통이 있었다. 왕의 일생과 관련된 행사는 물론, 궁궐의 건축이나 초상화 제작 같은 행사들을 모두 기록하여 책으로 남긴 것이다. 그것이 바로 '의궤儀軌'다. 의궤는 '모범적인 전례의식'이라는 뜻으로, 행사 과정에 대해 낱낱이 적어놓은 문서와 함께, 인물의 배치

상황을 그린 '반차도班次圖'가 실려 있다. 반차도는 한마디로 오늘날의 동영상과 같은 의미의 그림 기록물이다.

조선왕실의 혼례풍경

왕실 행사 중에서도 가장 규모가 크고 흥겨운 잔치는 다름 아닌 혼례였다. 왕이나 왕세자의 혼례를 '가례嘉禮'라고 하는데, '아름다운 예'라는 뜻이다. 가례를 위해 설치된 임시기구인 '가례도감'에서는 행사가 끝난 후, 관련 자료를 모아 의궤를 만들었다. 의궤 중에서도 1759년 영조가 정순왕후를 맞이한 과정을 기록한 『영조정순후가례도감의궤英祖貞純后嘉禮都監儀軌』는 내용이 체계적이고 그림이 아름다워 조선 왕실 기록 가운데 으뜸으로 꼽힌다.

1757년에 정성왕후를 여읜 영조英祖, 1694~1776는 2년 뒤인 1759년에 정순왕후와 두번째 결혼을 한다. 그런데 두 사람의 나이 차이가 엄청나다. 영조의 나이는 66세인데 반해, 신부인 정순왕후의 나이는 15세에 불과했기 때문이다. 당시에는 임금의 나이에 상관없이, 15~18세의 처녀들 가운데 왕비를 뽑았기 때문에, 영조의 경우 어린 신부를 맞이할 수밖에 없었다.

이 『영조정순후가례도감의궤』를 보면, 정순왕후의 간택揀擇에서부터 왕실혼인의 여섯 가지 절차인 '육례六禮'가 자세히 나와 있다. 육례는 간택된 규수에게 임금의 청혼서를 보내는 납채納采, 혼인의 징표로 예물과 옷을 보내는 납징納徵, 혼인 날짜를 잡는 고기告期, 왕비를

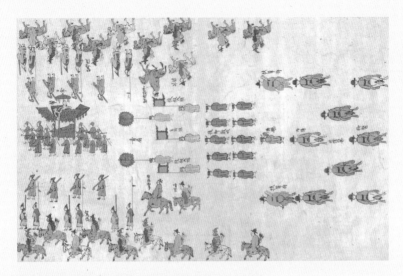

작자 미상, 「왕의 행렬」(『영조정순후가례도감의궤』 중 제21, 22면), 규장각
임금이 친히 별궁에서 왕비를 궁궐로 모셔오는 친영 장면을 기록한 반차도다. 반차도란 궁중행사에서 신분에 따라 인물이 늘어선 배치도를 일컫는다. 이 그림은 영조와 정순왕후의 혼례 장면 중 백미라 할 수 있는 왕의 행렬을 묘사한 것이다.

책봉하는 의식인 책비冊妃, 임금이 친히 별궁에서 왕비를 궁궐로 모셔오는 친영親迎, 그리고 결혼식을 올린 뒤 왕이 왕비와 함께 서로 절하고 술을 주고받는 동뢰同牢로 이루어진다.

그런데 반차도에는 왕이 별궁에 있는 왕비를 맞이하러 가는 친영의 모습만 그려져 있다. 친영이 육례 중에서 가장 중요한 행사였기 때문이다. 우리나라 전통혼례에는 신랑이 신부 집에 가서 신부를 직접 데려오는 풍습이 있었는데, 친영이 바로 그에 해당하는 절차다. 『영조정순후가례도감의궤』의 반차도는 의궤의 마지막 부분에 있으며, 모두 50면으로 되어 있다. 이 행렬에는 무려 1,299명의 인물과

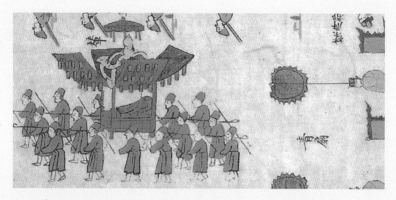

「왕의 행렬」 세부
왕이 타는 가마를 '연'이라 하는데, 이날만큼은 백성들이 왕을 볼 수 있도록 하기 위해 사방으로 열려 있다.

379필의 말이 등장한다. 동원된 인물과 말의 숫자만 봐도 실로 엄청난 규모의 퍼레이드였음을 알 수 있다.

영조와 정순왕후의 친영 의식을 그린 이 반차도는 크게 두 부분으로 이루어지는데, 왕의 행차와 왕비의 행차가 중심이 된다. 그중에서도 왕의 가마를 중심으로 한 어가 행렬이 친영 장면의 하이라이트라 할 수 있다. 왕이 타는 가마인 '연輦'은 사방에서 볼 수 있도록 열어두어 이날만큼은 백성들이 왕의 얼굴을 볼 수 있도록 했다.

어가 행렬 앞에는 왕을 상징하는 깃발인 교룡기交龍旗가 보인다. 이어서 악대와 행사에 쓸 물품을 들고 가는 사람들이 행진하고 있다. 어가에 이은 행렬에는 문무백관들이 수행하는데, 여기에는 반드시 사관史官이 따른다. 사관은 행사의 주요 사항을 기록하는 임무를 맡고 있다.

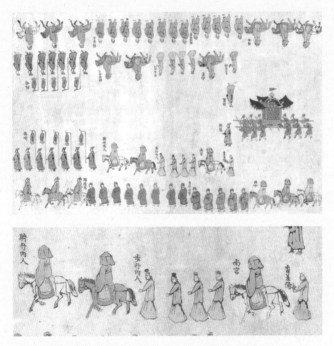

작자 미상, 「왕비의 행렬」(「영조정순후가례도감의궤」 중 제41, 42면), 규장각
왕의 행렬 다음으로 왕비의 행렬이 이어진다. 왕비와 가까운 곳에서는 상궁들이 말을 타고 가고 있다.
50면으로 된 전체화면을 보고 있으면 흡사 동영상을 보는 듯한 착각이 들 정도로 묘사가 사실적이다.

　왕의 행렬 다음으로는 왕비의 행렬이 이어진다. 왕비의 행렬은 왕비의 책봉에 관계된 네 개의 가마와 왕비가 탄 가마인 '연'이 중심을 이룬다. 왕비와 가장 가까운 곳에서는 상궁들이 말을 타고 가고 있다. 왕비의 가마 주변에는 만일을 대비하여 예비 가마꾼과 의관醫官이 따른다.

　자그마치 천 명이 넘는 사람들이 대열을 이루며 가는 이 행렬을 통

해, 영조와 정순왕후의 가례가 당시의 국력과 문화 수준을 보여주는 왕실 최대의 축제였음을 알 수 있다. 이 긴 행렬은 실로 장관이었을 것이다. 서로 연락을 주고받을 통신시설도 없던 시절에 어떻게 이 많은 인물이 대열을 맞추어 행진했는지 신기할 따름이다.

한편, 반차도에 나타난 인물의 모습을 보면 그려진 각도가 다양하여 무척 흥미롭다. 뒷모습을 그린 것, 조감법으로 그린 것, 측면만을 그린 것 등 여러 각도에서 본 모습으로 묘사되었다. 지루할 수도 있는 긴 행렬을 다양한 각도로 묘사함으로써 생동감 있는 모습을 연출한 화원들의 센스가 돋보인다. 이렇듯 250년이 지난 오늘에도 영조와 정순왕후의 결혼 행렬을 당시의 모습 그대로 볼 수 있다는 것은 큰 기쁨이 아닐 수 없다.

정조의 화성행차

조선시대 왕의 행차는 많은 사람들을 거느린 성대한 행렬이었다. 그 가운데 1795년에 정조正祖, 1752~1800가 어머니 혜경궁 홍씨1735~1815를 모시고 사도세자가 묻혀 있는 화성을 다녀온 8일간의 행차는 조선시대를 통틀어 가장 장엄하고 화려한 행사였다.

화성행차의 목적은 어머니 혜경궁 홍씨의 회갑연을 거행하기 위한 것이었다. 정조는 모진 세월을 감내한 어머니에 대한 효심으로 이 행사를 기획했다. 하지만 회갑연이라는 표면적 이유와 함께 그 이면에 담긴 정조의 정치적 의도도 간과할 수 없다.

정조는 자신이 야심차게 건설한 화성을 돌아보고, 그곳에서 대규모 군사 훈련을 실시함으로써 신하들과 백성들에게 강한 왕의 모습을 보여주고 싶었다. 집권 20년을 맞는 시점에서 나라를 개혁하겠다는 정조의 의지가 담긴 행사가 바로 화성행차였던 것이다. 아울러 오가는 길에 백성들의 형편을 직접 살피고 싶었던 정조의 애민 정신이 빛난 행차이기도 했다. 이 같은 정조의 화성행차를 기록한 의궤가 바로 『원행을묘정리의궤園幸乙卯整理儀軌』이다. 『원행을묘정리의궤』는 사도세자의 무덤인 현륭원顯隆園에 행차했다고 해서 '원행園幸', 그 해가 1795년 을묘년이어서 '을묘乙卯', 정리자整理字라는 활자로 인쇄하여 '정리整理'라는 이름이 합쳐져 지어진 것이다.

조선시대 의궤는 사람이 직접 손으로 쓰고 그림을 그린 것이 대부분인데, 『원행을묘정리의궤』는 활자로 인쇄한 최초의 의궤이다. 또한 이 의궤의 반차도는 최초로 목판에 인쇄한 것인데, 김홍도가 참여해 그린 것으로 유명하다. 행사 자체의 규모가 어마어마했기에 의궤 역시 총 10권 8책이라는 엄청난 양으로 이루어져 있다. 실제로 이 반차도 행렬에 묘사된 사람 수만 해도 무려 1,779명이나 된다. 반차도에 나타나 있지는 않지만, 행사가 열리는 곳에 미리 가 있거나 행렬의 정리를 맡은 사람까지 포함하면 참여자가 무려 6,000명에 이르렀다고 한다. 이처럼 대규모 인원이 참가하는 화성행차에서 가장 큰 문제는 한강을 건너는 일이었다. 정조는 안전하면서도 적은 비용으로 한강을 건널 수 있도록 하기 위해 배다리舟橋를 직접 설계했다. 배다리

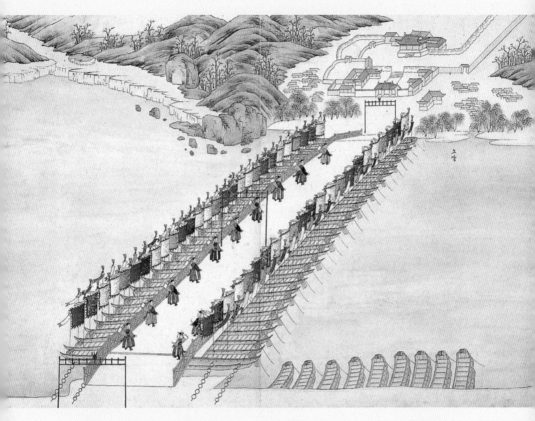

작자 미상, 「한강주교환어」(『원행을묘정리의궤』에서), 종이에 채색, 61.6×47cm, 18세기, 국립중앙박물관
정조의 과학 정신으로 탄생한 배다리는 36척의 배와 240척의 난간선을 잇대어 만든 것으로, 화성행차의 또다른 걸작
으로 평가된다.

란 배를 일정한 간격으로 늘어놓고 그 위에 바닥재를 올려 만든 일종의 부교浮橋다.

정조의 명을 받은 정약용은 마침내 1795년 2월 24일 조선시대 최고의 배다리 건설 프로젝트를 완성했다. 배다리가 건설된 곳은 노량 지역이었다. 노량은 물 흐름이 완만하고 강폭도 좁아서 배다리를 건설하기에 최상의 조건을 갖춘 곳이다.

『원행을묘정리의궤』에는 36척의 배와 240척의 난간선을 이어 만든 배다리 그림이 상세히 그려져 있다. 의궤에 있는 「한강주교환어漢江舟橋還御」에서 보듯이, 정조가 설계한 배다리는 매우 치밀하고 과학적이었으며, 비용을 적게 들이면서도 안정성을 추구한 것이 특징이다. 화성행차에서 크게 주목받은 것이 바로 배다리였기에 의궤에도 상세히 기록되었다. 이처럼『원행을묘정리의궤』는 화성행차 동안 이루어진 궁중잔치와 군사훈련 그리고 배다리 건설과 왕의 행렬 등 다양한 모습이 담겨 있어, 궁중생활사는 물론 당시의 과학과 건설 분야 연구에도 귀중한 가치를 지닌다.

조선 최고의 기록화

정조의 화성행차는『원행을묘정리의궤』에 기록으로 남아 있을 뿐 아니라, 이듬해인 1796년에 김홍도가 주관해 그린 8폭의 「화성능행도 華城陵幸圖」 병풍에 고스란히 담겨 있다. 이 「화성능행도」 병풍은 국립중앙박물관과 삼성미술관 리움 등에 동일한 내용의 8폭 병풍이 소장

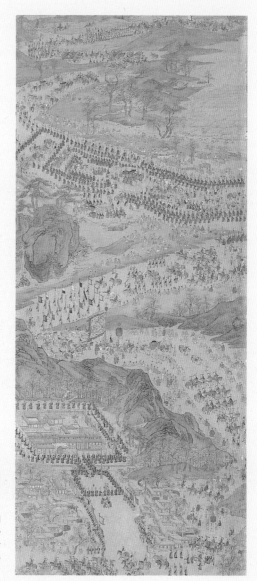

작자 미상, 「시흥환어행렬도」, 비
단에 채색, 163.7×53.2cm,
1795~96년경, 삼성미술관 리움
화성을 출발하여 서울로 올라오면서 시
흥행궁 앞에 다다른 정조의 어가 행렬과
구경 나온 백성들을 '갈 지'자 구도에 담
았다. 기록화로서의 의미뿐 아니라, 풍
속화로서도 대단히 훌륭한 명작이다.

되어 있고, 이외에 낱폭으로 전해지는 것들도 있다.

「화성능행도」 병풍에는 행사를 기록한 그림과 함께 행렬 주변에서 백성들이 자유롭게 구경하고 장사를 벌이는 흥겨운 축제 장면을 그린 것도 있어 주목된다. 이를 통해 당시 생활과 놀이문화를 볼 수 있다는 점에서 풍속화로서의 의미 또한 크다.

삼성미술관 리움에 소장되어 있는 「화성능행도」 8폭 병풍 가운데 제7폭인 「시흥환어행렬도始興還御行列圖」(한양으로 돌아오는 임금의 행차가 시흥을 지날 때 모습을 그린 그림)는 회화성과 풍속성이 뛰어난 걸작이다. 길 양옆에서 구경하는 수많은 백성들의 다양하고 풍부하고 재미있는 모습들을 통해, 정조가 그토록 마음 썼던 백성들에 대한 애정까지 잘 표현되었다. 특히 주변 지형을 '갈 지之'자 형태로 구성함으로써 수천 명에 달하는 행렬과 주변 백성들을 효과적으로 묘사했다. 이처럼 소중한 사회상이 담겨 있는 「시흥환어행렬도」는 기록화로서의 의미를 넘어, 조선 최고의 풍속화라고 해도 지나치지 않을 것이다.

의궤를 통해 본 옛사람의 지혜

조선시대의 행사를 생생하게 담은 의궤는 오늘날 여러 분야의 연구에 많은 도움을 주고 있다. 복식사를 연구하는 사람은 반차도에 등장한 인물들이 입고 있는 옷차림을 꼼꼼하게 관찰한다. 궁중음식을 연구하는 사람은 잔칫상에 올랐던 음식의 종류와 재료에 관심을 기울인다. 전통음악 연구자는 행사에서 연주된 음악과 악기 그림을 살피

고, 고건축을 연구하는 사람은 의궤에 그려진 건물과 재료를 분석한다. 그뿐 아니다. 의궤에 기록된 공문서를 보면, 조선시대 관청에서 어떤 일을 했는지도 상세히 알 수 있다.

기록물로서 의궤의 중요성은 여기서 그치지 않는다. 의궤에는 또 하나의 특별하고도 중요한 가치가 담겨 있다. 그것은 왕실 행사를 준비하는데 참여한 수많은 관리와 장인 그리고 백성의 이름을 일일이 기록했다는 사실이다. 김노미, 김돌쇠 같은 신분이 낮은 사람의 이름은 물론, 연심, 진월, 명애 같은 궁중 무용에 참여한 기생 이름까지 기록하여 무척 흥미롭다. 아무리 작은 역할을 맡았다고 해도 자신의 이름이 의궤에 적혀 길이 남는다고 생각하면 누구라도 더 열심히 일하지 않았을까? 비록 낮은 신분으로 살면서 천한 대접을 받았지만, 왕실 최고의 행사에 이름을 올려 자부심을 갖게 했던 조상들의 배려에 따뜻한 감동이 느껴진다.

다른 나라에도 훌륭한 문화와 전통이 많지만, 조선왕조 의궤만큼 상세하고 아름다운 기록은 드물다. 그런 연유로 2007년에는 의궤가 유네스코 세계기록유산에 등재되었다. 『조선왕조실록』과 『승정원일기』에 이은 쾌거였다. 무딘 붓을 가지고 기록한 것으로도 총명함을 이긴다는데, 우리 선조들은 예리한 붓으로 정성을 다해 의궤를 만들었으니 세계기록유산으로 인정받기에 충분하다. 조상들의 기록 정신과 지혜가 담긴 의궤를 통해, 기록의 중요성을 거듭 확인하며 '둔필승총'의 교훈을 마음 깊이 새겨본다.

처음으로 우주선을 타고 한눈에 지구 전체 모습을 바라본 우주비행사들은 이 특별한 경험을 통해 인생관이 완전히 바뀌었다고 한다. 자기 자신을 포함한 인류와 지구 전체를 다시 돌아보게 되는 이 새로운 체험은 시각적 경험 이상이었다. 미국 작가 프랭크 화이트는 우주비행사들이 우주를 다녀온 후 폭넓은 관점에서 세상을 바라보게 된 경험을 조망 효과, 즉 '오버뷰 이펙트the overview effect'라고 명명했다.

 우주비행사처럼 삶의 큰 사건은 없었지만, 옛 그림을 공부하면서 코앞의 일에만 집중하던 근시안적 태도에서 벗어나 다소 멀리서 내 위치를 조망하는 시선을 갖게 되었다. 그 결과 이전에 바라던 것을 바라지 않게 되었으며, 바라지 않던 것을 바라게 되었다. 또한 세상에는 성공과 실패만 있는 것이 아니라, '실패적 성공'과 '성공적 실패'도 있음을 알게 되었다. 지금 우리에게 필요한 것은 '오버뷰 이펙트'가 아닐까?

三. 어지러운 세상에도
새 바람은
불어와

제복의
품격

몸 상태가 좋지 않아 소파에 파묻혀 하루를 보내다 TV를 켰던 게 화근이었다. 드라마 보는 걸 시간 낭비라 생각했던 내가 「태양의 후예」에 빠져버리고 만 것이다. 드라마는 사라졌던 젊은 날의 설렘을 자극했다. 중년에게 다시 회복될 것 같지 않던 설렘을 가져다준 이는 다름 아닌 남자 주인공이다. 특전사 알파팀 유시진 대위는 모든 여성이 사랑할 수밖에 없는 남성 캐릭터의 전형이다. 매력적인 얼굴에 유머 감각을 갖춘데다가 남성미까지 넘친다.

이 모든 장점을 가진 그에게서 발견되는 더 큰 매력이 있었으니, 그것은 바로 제복의 멋이다. "여자도 제복 판타지가 있어요"라는 여자 주인공의 말처럼, 여성에게도 제복에 대한 환상이 있다. 드라마에서 그는 제복 판타지를 제대로 보여주었다. 육군 장교 정복부터 특전

사 전투복, 해외파병부대 군복까지 다양한 제복을 입고 등장했다. 국 방색 티셔츠에 군복바지 차림의 자유로운 모습조차 멋있었다.

멋진 군복을 입고 슈퍼맨처럼 활약하는 매력적인 군인을 보다가 문득 조선시대 제복은 어떻게 생겼을지 궁금해졌다. 서둘러 화집을 찾아보니 신윤복의 「월야밀회月夜密會」(달밤의 밀회)와 「주사거배酒肆擧盃」(술집에서 술잔을 들다), 「유곽쟁웅遊廓爭雄」(기방 앞에서 난투극을 벌이다) 등에서 제복 입은 인물을 확인할 수 있었다. 이참에 옛 그림에 등장하는 제복 패션에 대해 살펴보기로 했다.

군복 입은 남자의 빗나간 사랑법

「월야밀회」는 한밤중에 벌어진 세 남녀의 삼각관계를 다룬 그림이다. 조선시대 한양의 밤, 인적이 끊긴 담장 아래에서 남녀가 어우러져 깊은 정을 나누고 있다. 그런데 이게 웬일인가! 담 모퉁이 옆에서 두 사람을 지켜보는 또다른 여인이 있다. 이 여인은 깃과 겨드랑이, 고름을 자주색으로 꾸민 삼회장저고리에 푸른색 갖신(가죽신)을 신고 있다. 게다가 녹색 장옷까지 걸쳤다. 화려한 복식으로 미루어 기생임에 틀림없다. 반면 남자와 정을 나누는 여인은 수수한 차림새에 짚신을 신고 있다. 한눈에 보기에도 낮은 신분임을 알 수 있다. 이들은 과연 어떤 관계일까? 여러 가지 정황을 추측할 수 있겠지만, 남자가 다른 여인과 부적절한 관계를 맺고 있음이 분명하다.

이 그림에서 문제의 인물은 군복 입은 사내다. 여인의 허리를 힘

신윤복, 「월야밀회」,(「혜원전신첩」에서), 종이에 채색, 28.2×35.6cm, 18세기 후반, 간송미술관
한밤중에 군복 차림의 포교가 애정행각을 벌이고 있다. 그가 입고 있는 옷은 전형적인 조선시대 무관의 복식이다.

있게 감싼 남자는 소매 없는 '전복戰服' 안에 '동달이'를 입고 있다. 동달이는 군복 두루마기에 해당하는 옷으로, 소매가 좁은 것이 특징이다. 또한 그는 머리에 '전립戰笠'을 쓰고, 왼손에는 고리가 달린 '철편鐵鞭'을 들었다. 포졸은 육모방망이를 들고 다녔지만, 포교捕校는 철편을 들고 다녔기에 그의 신분이 포교임을 알 수 있다. 포교란 포도청 소속 군관으로, 오늘날 지구대장이나 경찰서 과장급에 해당된다. 이러한 정황으로 보아 한 포교가 순찰 업무는 뒤로 한 채 애정행각을 벌이는 중임을 알 수 있다.

세 남녀의 미묘한 관계를 그린 이 그림은 볼수록 야릇한 흥분이 느껴지는 독특한 매력이 있다. 상황이 주를 이루는 김홍도의 그림과 달리 이처럼 신윤복의 그림은 감정이 주가 된다. 인간의 욕망을 세련되게 묘사한 표현법이 탁월하다.

나장과 별감의 단골 선술집

「월야밀회」에 포교가 등장한 데 이어 「주사거배」에서는 선술집에 행차한 의금부 '나장羅將'이 묘사되었다. 나장이란 병조 소속으로 나졸이라고도 한다. 다른 관청에도 나장이 있지만 의금부 나장의 끗발이제일이다. 의금부는 왕명을 받들어 죄인을 문초하는 곳으로 꽤나 권세가 있었기 때문이다.

일단 그림을 보자. 구도를 보면 저 멀리 바라보이는 담장 너머로 옆집을 내려다보는 것 같다. 마당에는 봄꽃이 화사하게 피어 있고,

세간이 놓인 대청이 보인다. 부뚜막에는 솥단지와 술잔, 굽이 달린 접시가 놓여 있다. 트레머리를 한 여인이 부뚜막에서 국자로 술을 뜨고 있고, 그 옆으로 5층 찬장이 보인다.

중앙에 붉은색 옷을 입고 노란색 초립을 쓴 사람이 눈에 띈다. 그의 신분은 '별감別監'이다. 별감에 대해서는 다음에 나오는 「유곽쟁웅」에서 자세히 다루기로 하겠다. 이 그림에 등장하는 또 한 명의 군인은 화면 가장 오른쪽에 있는 소매 없는 푸른 옷을 입은 인물이다. 갓을 쓰고 있는 다른 사람들과 달리, 그는 모자를 쓰고 있다. 이 사내가 바로 의금부 나장이다. 나장이 쓰고 있는 모자는 '깔때기전건'이라고 하는데 실제로 깔때기처럼 위가 뾰족하다. 맨 위에 걸치고 있는 푸른색 격자무늬 상의는 '까치등거리' 혹은 '더그레'라는 옷이다. 허리에는 전대를 두르고 있다. 이것이 전형적인 나장의 복식이다.

그림 속 상황을 보면, 별감이 안주를 집고 있고 별감 주위의 인물은 차례를 기다리는 중이다. 나장을 포함한 오른쪽 사내들은 이제 그만 가자고 재촉하고 있다. 묘사가 얼마나 세밀한지 작은 그림임에도 현장의 느낌이 생생하게 전해진다.

영조는 사회의 풍속을 해칠까 우려하여 금주령을 내렸다. 하지만 정조 대에 오면서 술을 빚고 파는 것이 허용되었다. 이런 사회 분위기로 인해 술집을 드나드는 것이 자유로웠다. 「주사거배」는 조선 후기 선술집의 모습을 보여주는 훌륭한 사료다. 이 그림으로 인해 우리는 조선시대 선술집 광경을 상상할 수 있다. 이처럼 풍속화는 당시

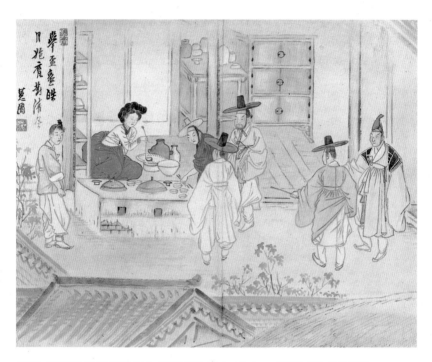

신윤복, 「주사거배」(「혜원전신첩」에서), 종이에 채색, 28.2×35.6cm, 18세기 후반, 간송미술관

조선시대 선술집 풍경이다. 붉은색 옷을 입은 '별감'과 푸른색 격자무늬 상의를 걸친 '나장'이 눈에 띈다. 양반의 복장이 흰색 위주인데 비해, 조선시대 제복은 상당히 적극적이고 과감한 색채 감각을 보여준다.

사회상을 정확히 반영한다는 점에서 그림 이상의 의미를 지닌다. 이 것이 바로 풍속화의 힘이다.

조선시대 패션 리더, 별감

「유곽쟁웅」은 기방 앞에서 벌어진 싸움 장면을 그린 그림이다. 술집에서 왜 난투극이 벌어졌을까? 신윤복이 살았던 정조 대에는 금주령이 느슨해지면서, 술집이 폭발적으로 늘어났다. 그만큼 술집을 찾는 일이 잦아졌고 술에 취하다보니 사소한 일에도 주먹이 난무했다.

이 그림에서는 중앙에 윗옷을 걸치고 있는 남자가 이긴 쪽이고 왼쪽에 상툿바람으로 인상을 찡그리고 있는 사내가 패한 쪽이다. 화면 맨 오른쪽에 망가진 갓과 갓끈을 쥐고 있는 이는 얻어맞은 사내와 한패다. 옷이 구겨지고 흙이 잔뜩 묻은 걸 보니 한데 뒤엉켜 싸운 모양이다. 이 그림에서 가장 눈에 띄는 사람은 붉은색 옷을 입고 싸움을 말리는 별감이다. 얼핏 보면 별감이 기생집에서 일어난 분쟁을 해결하기 위해 정의롭게 출동한 것처럼 보인다. 하지만 실상은 달랐다.

강명관 교수의 『조선의 뒷골목 풍경』에 의하면, 조선시대 기생은 독립적으로 기방을 운영한 게 아니라 배후에 '기부妓夫'가 있었다고 한다. 기부는 문자 그대로 '기생 서방'이다. 기생에게 기방을 내어주고 기부가 영업권을 가졌던 것이다. 기부가 되는 데도 자격제한이 있었다. 기록에 의하면 별감, 포교, 나장 등이 기부가 될 수 있었다고 한다. 이들은 대개 잡직관리로서 양반과 상민의 중간층인 중인 신분

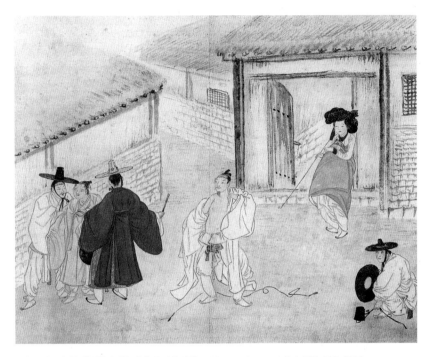

신윤복, 「유곽쟁웅」(『혜원전신첩』에서) 종이에 채색, 28.2×35.6cm, 18세기 후반, 간송미술관
기생집 앞에서 난투극이 벌어졌다. 기생은 장죽을 물고 술 취한 남자들의 싸움을 한심하다는 표정으로 구경하고 있다. 붉은색 옷을 입고 싸움을 말리고 있는 사내가 유난히 눈에 띈다. 그는 누굴까?

이다. 그중 별감의 권세가 가장 막강했다. 별감은 국왕이나 세자를 호위하는 역할을 하는 권력의 최측근이었기 때문이다. 그들은 사치스러운 복색으로도 유명했다. 조선시대 남자 의복의 패션을 주도한 이들이 별감이라고 보면 된다. 이 그림의 경우, 뒷모습이긴 하지만 겉옷인 붉은색 '철릭' 밑으로 푸른색 옷을 입고 있어 그 화려함을 엿볼 수 있다.

풍속화뿐 아니라 문학작품에도 별감이 언급된 예가 있다. 18세기 가사문학인 「한양가」에는 사치스러운 별감의 복식이 상세하게 묘사되었다. 자료를 종합하면, 별감의 복장은 우리 시대 군복 이상으로 멋있다. 문제는 그림에 등장하는 별감이 화려한 제복을 입고 싸움을 말리고 있기는 하지만 드라마 속 정의로운 군인과는 거리가 있다는 사실이다. 그는 기방의 운영자로서 자신의 영업장에서 발생한 분쟁을 해결하는 중일 뿐 제복에 걸맞은 영웅적 인물은 아니었다.

정의를 입다

조선 후기 유흥가를 주름잡았던 별감이나 나장, 그리고 한밤에 애정행각을 벌이는 포교를 보면서 제복의 의미에 대해 다시 생각해본다. 제복을 입고 있다고 해서 모두 다 멋있는 건 아니다. 어쩌면 「태양의 후예」에서 제복이 유난히 빛났던 건 제복 속에 '정의'가 살아 있기 때문이 아니었을까? 판단력과 책임감을 갖춘 주인공의 성숙한 인격미가 제복을 더욱 빛나게 했던 것 같다.

옷은 그릇과도 같다. 같은 그릇이라도 무엇을 담느냐에 따라 가치가 달라지듯, 옷의 품격을 결정하는 것은 옷 자체가 아니라 입는 사람의 인격임을 알 수 있다.

◆
◆

새벽,
희망이 움트는 시간

행여 일출을 못볼까 노심초사하여, 새도록 자지 못하고, 가끔 영재
를 불러 사공다려 물으라 하니, "내일은 일출을 쾌히 보시리라 한다"
하되, 마음에 믿기지 아니하여 초초하였다. 먼데 닭이 울며 계속해
서 날새기를 재촉하니, 기생과 여자노비를 혼동하여 어서 일어나라
하니, 밖에 급창이 와, "관청 감관이 다 아직은 너무 일러 못 떠나시
리라 한다." 하되 곧이 아니 듣고, 다급히 재촉하여, 떡국을 쑤었으되
아니 먹고, 바삐 귀경대에 올랐다.

순조 32년(1832)에 의유당 남씨가 쓴 「동명일기東溟日記」의 부분이
다. 새벽녘 일출을 보겠다는 기대로 잠도 자지 않고 동행한 이들을
재촉하는 여인의 들뜬 마음이 실감나게 묘사되었다. 동틀 무렵의 새

벽은 무척이나 짧다. 그 찰나의 순간을 놓칠까 조바심에 안달하는 정황을 얼마나 사실적으로 묘사했는지 흡사 그 광경을 눈앞에서 보는 듯하다.

의유당 남씨에게 새벽은 기필코 일출을 보리라는 각오와 설렘으로 가슴 벅찬 시간이었다. 의유당뿐이랴. 우리도 소풍이나 수학여행을 앞두고 잠을 설친 채 일찍부터 일어나 부산을 떨던 기억이 있다. 이렇듯 동이 터오는 새벽은 하루를 시작하는 이들에게 희망을 가져다주기도 하고, 무엇이든 이룰 것 같은 용기를 주기도 한다.

또한 새벽은 예술가에게 자기 안에 잠들어 있던 창조성을 일깨워주는 시간이기도 하다. 프랑스의 시인 폴 발레리는 24세 되던 1894년부터 사망할 때까지 50년간 날마다 새벽에 일어나 떠오르는 단상과 잠언을 노트에 기록했다. 이 기록은 후에 『노트Cahiers』라는 제목의 책으로 출간됐다. 전 29권, 3만 페이지에 달하는 방대한 양도 놀랍지만 지금도 학자들이 연구할 정도라니, 새벽 노트의 중요성을 새삼 깨닫게 된다. 이처럼 새벽은 짧지만 수만 가지의 얼굴을 가진 시간이다. 그만큼 의미가 있기 때문에 예나 지금이나 새벽을 소재로 한 문학작품을 어렵지 않게 만날 수 있다.

조선의 인상주의 화가, 강희언

문학에 비해, 우리 전통미술에서 새벽을 그린 그림은 드물다. 수묵이라는 재료의 한계와 하늘을 칠하지 않고 여백으로 남겨두는 전통으

로 인해, 새벽의 미묘한 분위기를 표현하기 어려웠기 때문일 것이다. 그러나 18세기 이후 중국을 통해 서양화법이 들어오면서 마침내 새벽을 묘사한 그림이 등장하게 된다. 조선 후기 화가 강희언이 그린 「북궐조무北闕朝霧」(북궐의 새벽 안개)가 그것이다. (본래 북궐은 경복궁을 뜻하나 이 시기의 경복궁은 유허로 존재했다. 따라서 이 그림은 창덕궁을 그린 것으로 추정된다.)

「북궐조무」는 새벽녘 안개에 싸인 창덕궁을 원근법으로 그린 그림이다. 원근법이란 사물이 뒤로 갈수록 작아 보이는 현상을 그린 투시화법으로, 3차원의 공간을 2차원의 화면에 담는 서양화의 공간 표현법을 말한다. 우리 전통미술에서는 실제로는 좁아지지 않음에도 좁아 보이는 착시 현상을 방지하기 위해, 오히려 뒤쪽을 넓게 표현하는 '역원근법'을 사용했다. 이런 회화 전통을 염두에 둔다면 수묵 산수화에 서양식 원근법을 적용한 「북궐조무」는 당시로서는 획기적인 시도였다.

이 그림에 대해 강세황은 "(화가가) 새벽녘에 시간을 기다리다가 신발에 서리가 가득하게 되었다니, 내 어찌 이 그림의 묘미를 알 수 있으리오!"라며 칭찬했다. 강세황은 김홍도의 스승으로 뚜렷한 서화관과 높은 감식안을 갖춰 작품활동과 서화평으로 당대 화단을 이끈 예술계의 리더였다. 그의 언급으로 미루어, 강희언이 안개 자욱한 새벽 정경을 표현하기 위해 마치 서양의 인상주의 화가들처럼 이른 시간 실제 장소에 나가 그림을 그렸음을 알 수 있다.

강희언, 「북궐조무」, 종이에 수묵담채, 26.5×21.5cm, 1770년대 후반, 개인 소장
새벽 안개 자욱한 창덕궁의 모습을 원근법으로 그린 그림이다. 이 그림을 그린 강희언은 인상주의 화가들처럼 이른
새벽 거리에 나가 현장을 직접 보면서 그렸다. 조선시대 화가로는 매우 선구적인 시도였다.

조선 후기 새롭게 유입된 서양화법을 접한 강희언은, 특유의 호기심으로 그것을 조선의 상황에 맞게 그려내고 싶어 했다. 실험 정신이 돋보이는 그의 그림은 조선 후기 화단에 신선한 충격이었고, 뛰어난 작품들이 탄생할 수 있는 토대가 되었다.

마지막 화원의 바람

강희언이 안개에 싸인 창덕궁의 새벽 광경을 그린 이래, 새벽이라는 시간에 더욱 특별한 의미를 부여한 화가가 있었으니 바로 심전 안중식이다. 조선 말기에서 근대기에 활동한 안중식은 「백악춘효白岳春曉」(백악의 봄 새벽)에서 동양화 기법으로 안개를 묘사하여, 새벽녘에 본 경복궁과 광화문의 장엄한 분위기를 효과적으로 표현했다.

안중식이 55세 되던 해인 1915년에 그린 「백악춘효」는, 수묵과 채색이 조화를 이루는 안중식 특유의 화풍이 잘 나타나 있다. 백악산(지금의 북악산)은 수묵의 미점米點으로 부드럽게 처리한 반면, 나무 표현에서는 색채가 진한 청록산수화풍이 강하게 나타난다. 동시에 서양식 원근법도 적극적으로 사용된 것을 확인할 수 있다.

특이하게도 안중식의 「백악춘효」는 두 폭이 전해진다. '백악의 봄 새벽'이라는 제목과 달리, 한 폭은 1915년 여름에 그려졌고, 다른 한 폭은 가을에 그려졌다. 구도는 광화문을 향한 시선의 방향만 약간 다를 뿐 두 그림이 거의 흡사하다. 그렇다면 안중식은 두 번이나 「백악춘효」를 그리면서 무엇을 표현하고 싶었던 것일까? 그에게 있어 백

안중식, 「백악춘효」, 비단에 수묵담채, 192.2×50cm, 1915년 여름, 국립중앙박물관

1915년 여름, 조선의 마지막 화원 안중식은 경복궁의 위용을 섬세한 필치로 화폭에 담았다. 백악산을 배경으로 봄날 새벽을 맞이하는 경복궁의 모습을 통해, 대한제국의 희망찬 미래를 보고 싶었던 것 같다.

안중식, 「백악춘효」, 비단에 수묵담
채, 192.2×50cm, 1915년 가을,
국립중앙박물관

안중식은 1915년 여름에 이어 가을에 또
한 점의 「백악춘효」를 완성했다. 이 그림에
서 그는 광화문의 벽돌 한 장까지 정확하게
묘사했다. '백악의 봄날 새벽' 광경에 이토
록 공을 들인 이유는 무엇일까?

악의 봄날 새벽은 어떤 의미를 지니는 것일까?

안중식은 「백악춘효」에서 백악산과 경복궁을 실제에 가깝게 충실히 묘사했다. 백악산 기슭에 있는 바위벽이나 산성은 물론, 궁궐의 지붕과 처마 또한 본래의 모습으로 그렸다. 하지만 이 그림은 1915년 당시의 경복궁 실경이 아니다. 실제로 이 그림이 제작될 무렵, 경복궁의 모습은 너무나도 암담하고 절망적이었다. 경복궁의 전각은 일제의 탄압 아래 박람회용 건물을 짓기위해 파괴되고 있었다. 경복궁을 둘러싼 성벽은 관리가 제대로 되지 않아 무너져내린 곳이 많았다. 파괴되고 무너지는 경복궁의 모습은 흡사 퇴락의 길을 걷는 조선왕조의 모습과도 같았다.

이렇듯 스러지는 우리 궁궐의 모습을 보존하기 위해, 조선 왕가의 일을 맡아보던 관청인 이왕직李王職은 안중식에게 경복궁의 원래 모습을 그려달라고 요청했다. 이에 안중식은 안타깝게 남아 있던 현장의 모습 위에 사진과 궁중기록을 참고하여 옛날 질서정연했던 경복궁과 광화문의 위용을 되살려냈다.

국망의 상황에서 안중식은 심혈을 기울여 「백악춘효」 여름본을 완성한 후, 곧이어 그해 가을에 '백악의 봄 새벽'이 오기를 바라는 간절한 소망을 담아 또 한 점의 「백악춘효」를 그렸다. 특히 가을에 제작된 그림에서는 광화문의 세 개의 홍예문虹霓門(아치형 문)과 바로 위에 있는 여섯 개의 누혈漏穴(빗물이 흘러내리도록 구멍을 뚫어놓은 돌)과 벽돌의 개수까지 정확하게 세어서 그렸다.

그는 조선왕실의 마지막 화원으로서 자신의 모든 기량을 동원하여 절박한 심정으로 그림에 임했을 터이다. 하나의 점을 찍고 하나의 선을 그을 때마다 광복의 동이 트기를 바라는 간절한 마음을 붓 끝에 담았을 것이다. 안중식이 정성을 다해 그린 「백악춘효」를 보면, 그림 속 새벽이 얼마나 가슴 떨리는 순간일지 절로 짐작하게 된다. 결국 '백악의 봄 새벽'은 진정으로 나라의 광복을 바라는 깊고도 절실한 의미를 지닌 시간임을 알 수 있다. 안중식은 이 그림을 그린 4년 뒤인 1919년, 3.1 운동과 관련되어 옥살이를 하다 59세로 생을 마감했다.

어둠을 헤치고서

어느덧 「백악춘효」가 그려진 지 100년이 넘었고, 안중식이 '백악의 봄 새벽'으로 상징했던 '광복'을 맞은 지 73주년이 지났다. 우리나라는 광복 후, 참혹한 전쟁을 겪었음에도 엄청난 발전을 이루었다.

한국의 10년은 다른 나라의 100년보다 길다는 말이 있을 정도로 열심히 달려왔다. 하지만 빛이 강하면 그림자도 진하기 마련이듯, 고속 성장에 따른 부작용도 만만찮다. 이제는 무조건 앞만 보며 달릴 것이 아니라 '속도보다 깊이'를 향한 사회가 되었으면 한다. 의유당 남씨가 일출을 보려는 기대로 기쁨 가득한 새벽을 맞이하듯, 대한민국의 봄날 새벽 또한 새로운 희망으로 다가오기를 고대한다.

의인이
그리운 시대

"정情! 인류애죠. 사랑이에요."

'의리'의 대명사인 배우 김보성은 의리가 뭐냐는 질문에 이렇게 대답했다. 한동안 그가 출연한 식혜 광고가 대박을 터뜨리면서 가히 신드롬이라 할 만큼 세간에 '의리 열풍'이 불었다. 그런데 요즘 시대에 장풍을 날리며 나타난 의리의 사나이는 얼핏 보면 빛바랜 사진 같다. 그럼에도 '의리'라는 말이 새롭게 유행하는 것은, 지금 우리 사회에 의리가 부족하다는 뜻이리라. 자기만 살겠다고 하는 사람들이 많은 것이 현실이다보니, 의로운 사람을 그리워하는 심리가 작용한 게 아닐까.

짐작하듯이 김보성이 보여주는 '의리의 사나이'는 무협지에 등장하는 '협객俠客'에서 비롯되었다. 협객은 자객刺客이라고도 하는데, 합

법적 혹은 물리적 힘의 한계 때문에 하기 어려운 일을 몰래 해내는 존재다. 의리를 간직한 채 정의를 실현함으로써 사람들의 마음을 시원하게 해주는 역할을 한다. 하지만 그들의 행위는 불법이기에 노출을 꺼리며 그림자처럼 살 수 밖에 없다.

그런 협객이 세상에 뚜렷이 드러나게 된 계기가 있었다. 전한시대 역사가인 사마천司馬遷 덕분이다. 사마천은 흉노와의 전쟁에서 패하여 투옥당한 이릉 장군을 변호하다가 남근을 잘리는 치욕적인 궁형宮刑을 당했다. 그럼에도 방대한 역사책인 『사기史記』를 써서 '인간이란 무엇인가'를 규명한 위대한 사나이다.

사마천의 『사기』에서 가장 독창적인 부분은 다양한 인물의 전기를 다룬 '열전列傳'이다. 그중에서도 「유협열전游俠列傳」은 그의 본심을 드러낸 부분이라 할 수 있다. '유협游俠'은 협객과 같은 말로, 약자를 돕거나 정의를 위해 자객 활동을 하는 의협심 많은 사람을 말한다. 사마천은 자신이 어려움을 당했을 때, 협객의 도움을 받았던 경험으로 역사서에 협객들의 전기를 다룬 「유협열전」을 쓰게 되었다고 한다. 「유협열전」으로 인해 부각된 협객의 이미지는, 송과 원나라를 거치면서 『삼국지』나 『수호전』과 같은 소설 속 영웅 이미지로 발전되었다.

정의의 실천자

중국뿐 아니라 조선시대에도 검객이나 무사 이야기를 다룬 소설들이 전해진다. 흥미로운 것은, 무협소설 가운데는 무사들과 함께 여성 검

객들이 묘사된 대목도 있다는 사실이다. 유교가 지배하던 전통 사회에서 여성이 바깥출입조차 자유롭지 못했던 정황을 감안하면, 소설이라 해도 여성 검객의 존재는 매우 이례적이다.

더구나 여성 협객을 주제로 한 그림도 여러 점 남아 있어, 그들의 존재에 더욱 관심을 갖게 된다. 조선 후기 김홍도의 「비선검무飛仙劍舞」(검무를 추며 공중을 나는 신선)와 신윤복의 「쌍검대무雙劍對舞」(양손에 칼을 들고 마주보며 춤추다), 이재관 李在寬, 1783~1837의 「여협도女俠圖」 등이 그것이다. 이런 유형의 그림이 빈번히 그려진 것은 소설의 발달과 무관하지 않다. 실제로 김홍도의 「비선검무」와 이재관의 「여협도」는 당나라 전기 소설 『홍선전紅線傳』의 주인공 홍선을 그린 것이라고 한다. 홍선과 같은 여성 검객의 활약을 다룬 소설은 조선에서도 찾아볼 수 있다.

조선시대 여성 검객을 주인공으로 한 소설로는 「검녀劍女」가 대표적이다. 「검녀」는 조선 후기 학자 안석경安錫儆의 저술인 『삽교만록霅橋漫錄』에 수록되어 있는데, 그 내용을 요약하면 이렇다.

양반가의 여인 경운은 아홉 살 때, 세도가에 의해 재산을 몰수당하고 가족이 모두 죽임을 당한다. 몸종 초옥과 함께 도망친 경운은, 남장을 하고 스승을 찾아가 검술을 배운다. 5년 정도 지나자 둘은 칼을 휘둘러 타고 공중을 날아다닐 수 있게 되었다. 그 후 큰 도회지를 돌아다니며 놀이판 춤꾼이 되어 검무를 추며 천금을 모았다. 마침내 경운은 그 돈으로 보검寶劍을 사서 원수의 가족을 모두 죽이고, 여복으

김홍도, 「비선검무」, 비단에 엷은 채색, 34×58.2cm, 18세기, 개인 소장
여성 검객이 힘차게 공중으로 날아오르며 숲속에서 무예를 연마하고 있다. 그녀는 왜 칼을 들었을까?

로 갈아입은 후 자결한다는 것이 이 소설의 결말이다.

　어린 소녀의 몸으로 집안의 원수를 갚고 스스로 생을 마감하는 과정이 무척이나 슬프다. 아무리 소설이라고 해도 사회적으로나 물리적으로 힘이 없는 여인들이 왜 직접 나설 수밖에 없었는지 의문이 생긴다. 그것은 권력을 쥐고 있던 세두가의 횡포로 인해, 공권력이 제대로 행해질 수 없었음은 물론 사회에 정의가 바로서지 못했기 때문이다. 이렇듯 정당한 방법으로 세상을 바로 잡으리라는 기대를 할 수 없을 때, 여협이 나타나 '칼'로 악의 무리를 해치우는 이야기는 답답

한 백성들의 마음을 시원하게 뚫어주는 역할을 했을 것이다.

여성 검객을 그린 여협도 또한 사회정의를 기대하며 읽혔던 소설의 유행과 같은 맥락으로 그려졌다고 볼 수 있다. 실제로 소설 「검녀」와 조선시대 여협도를 비교해 보면, 서로 깊은 연관성이 느껴진다. 예를 들어, 「검녀」의 내용 가운데 '5년 정도 검술을 익혔을 때 칼을 휘둘러 타고 공중을 날아다닐 수 있게 되었다'는 대목은 김홍도의 「비선검무」를 연상하게 한다.

「비선검무」 속 여인은 머리를 위로 묶고 붉은색 상의에 바지를 입었다. 얼마나 높이 뛰어올랐는지 수풀마저 저만치 아래에 보인다. 손동작이나 바람에 휘날리는 옷태는 여성적이다. 하지만 공중에서 걷는 것 같은 힘찬 발놀림은 강인한 기운을 뿜어낸다. 마치 가족을 해친 원수를 갚기 위해 숲속에서 칼을 들고 무예를 연마하는 경운의 모습을 보는 듯하다. 이 그림을 그린 김홍도는 정조의 총애를 받았던 화원화가답게 부드러우면서도 힘찬 여성 검객의 복합적 이미지를 탁월하게 표현해냈다.

검을 든 여성

소설 「검녀」의 내용 가운데 '검술을 배운 후, 큰 도회지를 돌아다니며 놀이판 춤꾼이 되어 검무를 추었다'는 대목은 신윤복의 「쌍검대무」와 맞아떨어진다. 「쌍검대무」를 보면, 앞쪽의 악공樂工과 뒷줄의 구경꾼들 사이에서 두 여인이 칼춤을 추고 있다. 빨간색 치마를 입은

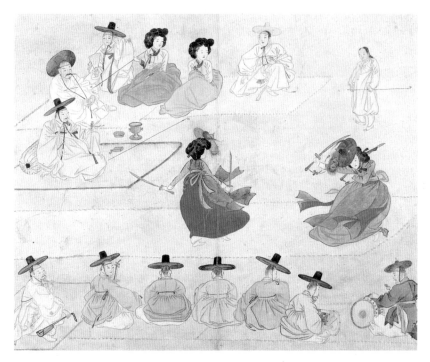

신윤복, 「쌍검대무」(『혜원전신첩』에서), 종이에 엷은 채색, 28.2×35.6cm, 18세기 후반, 간송미술관
양손에 칼을 든 무녀들이 악공들의 연주에 맞춰 검무를 추고 있다. 춤을 추는 여인들의 동작이나 바람에 날리는 옷자락의 표현에 서 공연의 흥이 절정에 달했음을 알 수 있다.

여인을 그림의 중앙에 배치하고 청색 치마의 여인을 그 옆에 두어, 색채의 대비를 통해 시각적 효과를 고조시킨 점이 특히 주목된다. 양 손에 칼을 든 채 세차게 돌면서 춤추는 무녀들의 힘찬 동작과 나부끼는 옷자락이, 검무의 격정적 분위기를 실감나게 보여준다. 인물의 동작과 옷자락 등의 세부묘사는 물론, 뛰어난 색채감각이 참으로 절묘하여 신윤복의 기량이 최고조에 달한 것을 짐작할 수 있다. 실제로는 작은 화면이지만, 얼마나 사실적인지 공연장에 와 있는 것 같은 현장 감마저 느껴진다. 더구나 이 그림은, 경운과 초옥이 보검 살 돈을 모을 요량으로 놀이판에서 검무를 추었다는 소설의 내용을 상기하면서 보면 그 감흥이 더욱 커진다.

「검녀」의 마지막 부분에는 경운이 자결하고 나서 홀로 남은 초옥이 자신의 몸을 의탁했던 진사 소의천과 이별을 앞두고 검무를 추는 장면이 나온다.

그녀는 흰 연화검 한 쌍을 들고 의천에게 절하고 나서, 제비처럼 훨훨 날더니 별안간 칼을 휘둘러 끼고 높이 솟아, 처음에는 사방으로 흩어지되 마치 꽃잎이 떨어지는 듯 얼음이 부서지는 듯하다가 중간에는 눈이 휘몰아치는 듯 번개가 치는 듯하더니 끝에는 고나나 학이 훨훨 나는 듯하였다.

이 대목은 그 자체로 이재관의 「여협도」를 연상시킨다. 이재관의 「여협도」의 여인 또한 소설 속 초옥처럼 '학이 훨훨 나는 듯' 힘차게

**이재관, 「여협도」, 종이에
채색, 139.4×66.7cm,
19세기, 국립중앙박물관**
칼을 번쩍 들고 하늘 높이 솟
아오르는 여성 검객의 기상 앞
에서 세상의 모순과 불의는 단
칼에 사라질 듯하다. 얼마나
높이 솟아올랐는지 보름달이
발 아래에 있다.

공중으로 날아오른다. 칼을 번쩍 들어 하늘을 가르는 동작에서 흡사 초옥이 휘두르는 칼바람의 위력이 그대로 전해지는 것 같다. 화면 아랫쪽 정경을 보니, 때는 보름달이 휘영청 밝은 가을밤이다.

의리, 부조리를 향한 처방

예로부터 칼은 인간의 탐욕과 번뇌를 끊어내는 상징물이었다. 옛 선비들은 머리맡에 검劍을 걸어두면, 몸을 지키고 사악한 것을 물리칠 수 있다고 믿었다. 김홍도의 「포의풍류布衣風流」나 선비의 초상화에 칼이 소품으로 등장하는 이유가 여기에 있다.

이렇듯 남성의 전유물이었던 칼이 여성의 손에도 쥐어졌다. 칼을 휘두르고 있는 여성 검객을 그린 여협도는 낯설면서 신선하다. 공리공론을 일삼으며 권력다툼만하는 남성들에 대한 비판의 목소리가 담긴 듯하다. 조선 후기 문신 이식李植은 「여협도」를 보면서 "의롭지 못한 사내들을 경계시키기에 충분한 그림"이라고 격찬했다.

세상이 많이 좋아졌다고 해도 정의가 부족한 것은 예나 지금이나 마찬가지인 듯하다. 그럼에도 최근 용기 있는 여성들이 자신이 겪은 수치스런 경험을 만천하에 고발하며 사회적 변화를 이끌어낸 것은 무척 고무적이다. 이분들을 보면 200년 전 그림 속 여성 검객들이 환생한 것만 같다. 이제부터 시작이다. 여기서부터 희망이다.

돈의
진정한 의미

옛날 어떤 부자가 엽전을 꿰어 농에다 구렁이처럼 쌓아두었다. 돈을 베풀지 않고 자꾸 재어놓기만 하니 그 집 아들이 장가를 들려고 날을 받았을 때 사달이 났다. 아들이 타고 갈 말의 죽을 끓이던 하인이 야단스레 작당하는 엽전들의 소리를 엿들었다. 어떤 돈은 장가가는 길을 방해할 물이 되고, 다른 돈은 딸기밭 독사가 되고, 또다른 돈은 장인 집 댓돌에 숨은 살모사가 되겠다는 내용이었다. 엽전들은 해코지를 하겠다고 저마다 떠들어댔다. 장가 가는 날, 돈의 해코지를 피하기 위해 하인은 도령의 말을 후려갈겨 길을 재촉하고, 장인 집에 들 때는 도령의 상투를 쥐고 엉덩이를 차서 신방에 쳐넣었다. 영문을 모르는 도령은 생각할수록 분하여 하인을 문초했다. 이에 하인은 그간의 일을 설명하며 궤짝 안에 있는 돈을 없는 사람들에게 전부 나눠

주라고 했다. 자초지종을 들은 부자는 하인의 말대로 한 덕분에 화를 면할 수 있었다.

『한국구비문학대계』에 나오는 「주인을 죽이려고 한 돈」이라는 이야기다. 옛사람들은 돈이 모여 한자리에 오래 있으면 '돈귀신'이 되어 해코지를 할 수도 있다고 믿었던 모양이다. 애당초 돈이라는 말이 '돌고 돌아서' 돈이라 부르게 되었다고 하지 않던가. 그래서 그런지 옛 그림 가운데는 가난한 이들에게 돈을 갖다주고 힘든 일을 도와주러 다니는 신선을 그린 그림들이 전해진다.

환상의 짝꿍, 유해와 두꺼비

돈을 나누어주는 신선 그림을 이해하기 위해서는 '유해劉海'라는 인물을 알 필요가 있다. 유해는 본명이 유조劉操인데, 중국의 오대 혼란기에 후량後梁의 재상을 지낸 인물이다.

어느 날 정양자正陽子라는 도인이 동전 위에 계란 열 개를 쌓아놓고 유조에게 보여주었다. 많은 녹을 받는 재상으로서 우환을 무릅쓰고 사는 일은, 금전 위에 쌓은 계란보다 훨씬 위태롭다는 것을 넌지시 암시한 것이다. 이에 유조는 크게 깨우친 바가 있어 재상직을 헌신짝처럼 버리고 신선이 되었다. 신선이 된 유조는 이마에 머리카락을 내려 어린아이 같은 모습을 하고, 두꺼비를 타고 다니면서 어려운 백성들에게 돈을 나누어주었다고 한다.

예로부터 두꺼비는 부富와 행운을 상징하는 동물로서 그림에 자주

등장한다. 우리 동요 「두껍아 두껍아」에서 "두껍아 두껍아 헌집줄게 새집다오"라고 하는 것처럼 두꺼비는 새집, 즉 재화를 가져다주는 존재로 이해되었다. 두꺼비의 존재감은 유해와 단짝을 이룰 때 가장 빛난다. 유해가 타고 다니던 두꺼비는 세 발 달린 영물로, 그를 세상 어느 곳으로든 데려다줄 수 있는 능력이 있었다. 이처럼 두꺼비蟾를 타고 다니거나 어깨에 메고 다닌다고 해서 이 신선의 호가 '해섬자海蟾子'가 되었다. 성씨를 따서 흔히 '유해섬劉海蟾' 혹은 줄여서 '유해'라고 한다. 또한 두꺼비를 한자로 하마蝦蟆라고도 하므로 그를 '하마선인蝦蟆仙人'이라 부르는 경우도 있다.

두꺼비와 함께하는 나눔의 기쁨

조선시대에는 두꺼비와 유해를 그린 그림을 집 안에 걸어두면, 큰돈이 생기거나 복이 온다고 믿었기에 이런 종류의 그림이 인기를 끌었다. 조선 중기에 활동한 화가 이정이 그린 「기섬도騎蟾圖」(두꺼비를 타고 다니다)는 유해가 두꺼비를 타고 세상을 돌아다니는 모습을 그린 것이다.

세 발 달린 거대한 두꺼비가 신령스러운 입김을 피우면서 느릿느릿 걸어가는 모습이 무척 재미있다. 게다가 두꺼비 위에 걸터앉아 세상을 관조하는 유해의 얼굴이 두꺼비와 닮은 듯하여 그림을 보고 있으면 절로 웃음이 난다. 부부가 오랫동안 같이 살다보면 얼굴마저 닮는다더니 유해와 두꺼비도 그런 모양이다.

조선 후기에 활동한 문인화가 심사정沈師正, 1707~69이 그린 「유해희섭劉海戲蟾」(유해가 두꺼비를 희롱하다)은 유해가 세 발 달린 두꺼비와 노는 모습을 그린 것이다. 유해를 태우고 다니던 두꺼비는 가끔 우물 속으로 도망쳐버려 유해를 골탕 먹이곤 했다. 그럴 때면 이 신선은 돈을 좋아하는 두꺼비의 심리를 이용하여 긴 끈에 동전을 매달아 두꺼비를 유인했다.

심사정의 「유해희섭」은 이 장면을 그린 것이다. 맨발에 남루한 옷을 입은 유해가 동전을 묶은 끈으로 두꺼비를 끌어올리고서 야단치고 있다. 이를 드러내고 꾸짖는 화난 선인과 대조적으로, 동전을 본 두꺼비가 다리 하나만을 땅에 디딘 채 뛸 듯이 좋아하는 모습이 코믹하다. 두꺼비나 선인 모두 동작이 격렬하여 화면 전체에 역동적인 분위기가 물씬 풍긴다. 빠른 붓놀림으로 대충 그린 듯한 그림이지만, 얼마나 생동감이 넘치는지 흡사 동영상을 보는 것 같다. 이런 경지는 죽는 날까지 손에서 붓을 놓지 않았던 심사정이었기에 가능했다.

한편, 조선 말기에서 근대로 이어지는 시기에 활동했던 안중식은 표주박을 타고 물속에 있는 두꺼비를 희롱하는 유해를 재미있게 그렸다. 풀어헤친 짧은 머리와 웃음을 머금은 선인의 표정에서 천진난만한 소년의 장난기가 느껴진다. 두꺼비를 유인하기 위해 들고 있는, 동전을 매단 빨간 끈이 이 그림의 감상 포인트다. 동전의 숫자까지 선명하게 묘사된 사실적 표현과 동전을 향한 두꺼비의 애틋한 표정이 그림을 보는 재미를 더해준다. 출렁이는 푸른 물결의 역동적인 구

이정, 「기섬도」, 종이에 수묵, 30.3×23.9cm, 17세기, 이화여자대학교박물관
가난한 사람들에게 돈을 나누어 주는 신선, 유해가 세 발 달린 두꺼비를 타고 세상을 돌아다니는 중이다. 부와 행운을
상징하는 두꺼비는 유해와 단짝이 되어 그를 세상 어디로든 안내해주는 역할을 한다.

심사정, 「유해희섬」, 비단에 수묵담채, 22.9×15.7cm, 18세기, 간송미술관

유해를 태우고 다니던 두꺼비는 가끔 심술궂게 우물 속으로 숨어버려 유해를 골탕 먹이곤 했다. 돈을 좋아하는 두꺼비를 동전으로 유인해서 낚아 올린 후, 유해가 두꺼비를 꾸짖는 중이다. 거친 수묵의 묘사가 화난 유해의 감정을 말해주는 것 같다.

안중식, 「하마선인도」, 종이에 수묵담채, 126.2×
33.2cm, 1898년, 서울대학교박물관
유해가 표주박을 타고, 동전 달린 붉은색 끈으로 물속에 있는 두꺼비
를 희롱하는 중이다. 동전에 마음을 뺏긴 두꺼비의 표정이 재미있다.
출렁이는 물결의 묘사와 색채감각이 돋보이는 걸작이다.

도와 사실적인 대상 묘사로 인해 두꺼비의 신화적 이미지가 드라마 틱하게 표현되었다.

유해에게 배우는 돈의 철학

조선의 화가들은 재물을 상징하는 두꺼비와 돈을 나누어주는 신선, 유해를 다양한 모습으로 그렸다. 유해 그림을 감상하면서 알게 된 중요한 사실은 돈의 진정한 의미가 '쓰임'과 '나눔'에 있다는 것이다.

19세기 독일의 철학자 게오르그 짐멜은 『돈의 철학』에서 돈이란 '사람들 사이의 상호관계의 표현이자 수단'이라고 정의했다. 돈의 가치는 상호관계 속에서 사용될 때 발생한다는 뜻이다. 그러니 앞서 「주인을 죽이려고 한 돈」 이야기처럼 돈을 쌓아두기만 하는 것은 돈의 본성에 어긋난다. 결국 가난한 사람들에게 돈을 나누어주는 유해야말로 돈의 본성을 제대로 이해한 사람이라 할 수 있다.

해마다 연말이면 구세군 냄비에 이름을 밝히지 않은 사람들이 큰 돈을 두고 갔다는 뉴스를 듣는다. 몇 년 전에는 명동에 있는 자선냄비에서 "돌아가신 부모님 뜻을 받들어 작은 씨앗을 숭고한 숲속에 띄워 보낸다"는 편지와 함께 1억 570만 원짜리 수표가 나왔다고 한다. 선행은 유행처럼 번져 충북에서는 여든 살의 노점상 할머니가 사회단체를 찾아와 "어려운 곳에 써달라"며 1억 원이 든 봉투를 놓고 갔다고 한다. 추측컨대 이분들은 가난한 삶을 살면서도 나눔을 실천했던 유해의 화신임에 분명하다.

유해의 또다른 별명은 '각춘脚春'이다. '걸어 다니는 봄'이라는 뜻이다. 춥고 가난한 사람들에게 돈을 나눔으로써 추운 겨울도 봄처럼 느껴지게 하니 그에게 딱 맞는 별칭이라 생각된다. 이처럼 돈은 쓰임에 따라 사람들을 따뜻하게 해주는 소중한 존재임에 틀림없다. 이참에 우리도 돈을 쌓아두었다가 화를 당하기 전에, '걸어다니는 봄'이 되어보는 건 어떨까?

만남의
즐거움

화가 렘브란트를 일찍이 20대의 젊은 나이에 돈방석에 앉힌 건 다름 아닌 단체 초상화였다. 17세기 네덜란드에서는 각종 시민단체의 활약이 두드러졌고, 그들은 모임을 기념하고자 단체 초상화를 주문했다. 당시 단체 초상화는 흔한 졸업 사진처럼 사람들을 한 줄로 세워두는 천편일률적 구도였다. 렘브란트는 이런 통속적이고 단순한 화풍에서 벗어나 새로운 방식을 시도했다. 인물의 개성을 살리면서도 극적 긴장감을 불러일으키는 파격적인 구도를 사용했던 것이다. 그 대표작이 1632년에 제작된 「튈프 박사의 해부학 강의」다.

이 작품은 외과의사들의 길드에서 1년에 한 차례 해부학 강의를 하는 튈프 박사와 수강생들을 그린 그림이다. 어둠에 싸인 배경 속에서, 시신을 앞에 두고 강의하는 튈프 박사를 비롯해 인물의 얼굴에만

렘브란트 판 레인, 「튈프 박사의 해부학 강의」, 캔버스에 유채, 169.5×216.5cm, 1632년, 헤이그 마우리츠하이스

조명을 비춘 듯 밝게 처리했다. 그 결과 전체적으로 통일감을 유지하면서, 누가 보아도 참석자들이 누구인지 분명히 알 수 있었다. 이처럼 렘브란트는 작품성과 현실적 요구를 모두 충족시킴으로써 많은 사람들에게 사랑받을 수 있었다.

렘브란트가 활동했던 것보다 100년 앞선 조선시대에도 만남의 추억을 그림으로 그린 작품이 있다. 요즘 사람들이 어떤 행사가 있을 때 기념으로 단체사진을 찍는 것처럼, 조선시대 문인들은 풍류를 즐기

고 친목을 도모하는 모임을 그림으로 남겼다.

예나 지금이나 누군가를 만난다는 것은, 자신만의 생각에서 벗어나 사고의 폭을 확장시키는 좋은 기회가 된다. 공자의 언행을 기록한 책인 『논어』는 '배우고 때로 익히면 기쁘지 아니한가, 멀리서 벗이 찾아오면 즐겁지 아니한가學而時習之不亦說乎 有朋自遠方來不亦樂乎'라는 문장으로 시작된다. 이는 배운 것을 홀로 익히며 얻는 기쁨과 벗을 만나 서로의 생각을 나누는 즐거움이, 공부하는 사람에게 있어 무엇보다 큰 행복임을 말해준다.

조선시대 선비들은 공자의 가르침대로, 벗들과의 만남을 통해 인식의 지평을 넓히는 것을 즐거움으로 여겼다. 나아가 만남을 성장의 기회로 여겨 소중하게 생각했고, 기념하고 싶어 했다. 이처럼 문인들이 시와 술을 즐기며 어울린 모임을 계회契會라고 한다. 계회의 광경을 그림으로 그린 것이 바로 계회도契會圖이다. 그렇다면 계회도는 렘브란트 시대의 단체 초상화와 같은 의미에서 그려진 것임을 알 수 있다. 비슷한 시기에 지구 반대편에서 일어난 우연의 일치가 내게는 그렇게 반가울 수가 없었다.

계회의 유래와 종류

계회의 역사적 유래는 4세기 동진의 왕희지王羲之가 소흥 난정에서 41명의 명사들과 어울렸던 모임인 난정수계蘭亭修契에서 비롯되었다. 이 전통이 우리나라에도 전해져 조선시대까지 계속되었다. 오늘날에

도 다양한 계모임이 존재하는 것을 생각하면, 참으로 역사가 깊은 전통이다.

조선시대 계회는 크게 두 종류로 나뉜다. 하나는 만 70세 이상의 문인 사대부를 대상으로 한 기로회耆老會이고, 다른 하나는 관아官衙의 동료나 과거를 함께 본 사람들끼리 만든 일반 계회다. 이 같은 문인들의 계회는 고려시대에도 있었지만, 조선시대에 와서 본격적으로 성행했다. 조선의 문인들은 계회를 할 때마다 참석한 사람들의 명단과 모임의 장면을 그린 계회도를 제작했다. 이처럼 계회도는 기록화로서의 의미와 함께 풍속화적인 성격도 띠고 있어 당시 문인들의 삶을 이해하는 데 도움이 된다. 또한 제작연대가 분명하여 남아 있는 작품이 적은 조선 초기와 중기의 회화 연구에 매우 유용한 자료이다.

뜻깊은 만남을 기념하세

계회는 야외에서 열리기도 하고 건물 안에서 열리기도 했다. 야외의 계회 장면을 그린 경우에는 실제 경치에 가깝게 그린 예도 있지만, 기존의 산수화를 응용하여 관념적으로 그린 것이 더 많았다. 실경이 아니라 아름다운 자연이라는 상징성만 살려 그렸던 것이다. 대표적인 예로 1540년에 제작된 「미원계회도薇垣契會圖」를 들 수 있다. '미원薇垣'은 조선시대 언론을 담당했던 기관인 사간원司諫院의 별칭이다. 따라서 이 그림은 사간원 관리들의 계회 장면을 그린 것임을 알 수 있다.

작자 미상, 「미원계회도」, 비단에 먹, 57×49cm, 1540년경, 보물 제868호, 국립 중앙박물관

사간원의 관리들이 강이 내려다보이는 언덕에 모여 계회를 열고 있다. 기록화이지만 자연을 즐기는 선비들의 풍류를 느낄 수 있다.

「미원계회도」 부분
소나무가 있는 언덕 아래에서 의관을 갖춘 선비들이 둘러앉아 있다. 탁자 위 술동이에 담긴 술이 만남을 더욱 기쁘게
해줄 것이다.

　전현직 사간원의 관리들이 강이 내려다보이는 언덕에 모여 계회
를 열고 있다. 두 그루 소나무가 있는 언덕 아래에서 의관을 갖춘 선
비들이 둘러앉아 있고 그들 앞에는 개별 반상이 놓여 있다. 야외에
서 이루어진 모임이지만, 격식을 차린 모습이다. 계원들 옆에는 탁자
가 있는데, 그 탁자 위에는 큰 술동이가 자리잡고 있다. 술동이에 담
긴 술은 서로의 마음을 여는 역할을 하며 만남의 즐거움을 배가시킬
것이다. 앞쪽에는 시중드는 사람들이 분주하게 음식을 장만하고 있
고, 언덕 뒤로는 어깨에 짐을 진 사람이 다리를 건너오고 있다. 계회
에 필요한 물품을 조달하는 중이다. 강에는 고기잡이배가 떠 있어 계
회 장면에 운치를 더해준다.

　그림의 왼쪽 여백에는 조선 중기의 문신 성세창成世昌의 시와 '경자

중춘庚子仲春'이라는 연기가 적혀 있어, 이 계회도가 1540년 봄에 제작된 것임을 말해준다. 하지만 16세기에 제작된 작품임에도 화면의 구도와 표현법은 15세기 안견의 화풍을 충실히 따르고 있다. 산과 언덕 등 전체 구성이 대각선의 한쪽으로 쏠려 있으며, 구름처럼 표현된 산의 표면 처리 등은 안견의 작품에서 두드러지는 특징이다. 이는 기록화일수록 새로운 화풍을 시도하기보다 전통성을 선호하는 경향이 있음을 시사한다.

이 그림에서는 주제인 계회 장면보다 배경이 되는 산수가 화면의 대부분을 차지할 정도로 비중 있게 표현되어 눈길을 끈다. 이는 자연을 중시하는 당시 풍조가 반영된 때문일 것이다. 조선의 선비들은 자연을 벗 삼아 풍류를 즐기거나, 자연에서 호연지기浩然之氣를 기르는 것을 중요하게 생각했다. 해서 계회의 주인공인 인물보다 배경의 산수가 강조되었다.

특이한 것은 조선 초기 계회도는 거의 같은 형식으로 제작되었다는 점이다.「미원계회도」에서 보듯이, 계회도는 대부분 3단으로 구성되어 있다. 맨 위 상단에는 전서체篆書體로 제목을 크게 적었고, 중단에는 산수를 배경으로 계회 장면이 그려진다. 하단에는 계회에 참석한 구성원의 이름과 관직, 본관 등을 적은 좌목座目이 들어간다. 이런 형식의 계회도는 중국이나 일본에서는 그려지지 않은 조선 회화만의 독특한 방식이다.

조선시대 문인들에게 있어 계회는 뜻깊은 모임이었다. 소중한 모

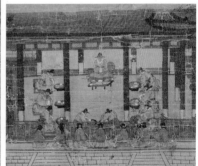

작자 미상, 「호조낭관계회도」, 비단에 먹과 채색, 93.5×58cm, 1550년경, 보물 제870호, 국립중앙박물관
호조에 소속된 관리들의 모임을 그린 것으로, 건물 안에서 이루어진 계회 장면이 상세하게 묘사되었다. 안쪽 중앙에 있는 판서를 중심으로 서열에 따라 앉은 모습에서 당시 문인들 삶의 일면을 엿볼 수 있다.

임인 만큼 오래도록 마음에 간직하고 싶었을 것이다. 그래서 참가자의 수대로 계회도를 제작해서 나누어 가졌다. 같은 제목의 계회도가 여러 점 전해지는 것은 바로 이런 연유에서였다.

한편, 「미원계회도」보다 불과 10년 뒤에 제작된 「호조낭관계회도」에서부터 눈에 띄는 변화가 나타난다. 주목되는 것은 건물 내에 자리한 계원들이 이전보다 훨씬 자세하게 그려졌다는 사실이다. 참석자들은 의관을 바르게 하고 안쪽 가운데 인물을 중심으로 좌우로 둥글게 앉아 있다. 중앙에 앉아 있는 인물은 다름 아닌 호조판서다. 판서의 존재감을 강조하느라 특별히 크게 그린 것이 흥미롭다. 안쪽에서 멀어질수록 인물들을 작게 표현한 것은 판서를 중심으로 그들 간의 서열을 나타내기 위한 것으로 보인다. 이처럼 「호조낭관계회도」에서 산수보다 계회의 광경이 중요하게 표현된 것은 16세기 중반에 일어난 새로운 시도라 할 수 있다. 이 후에 제작된 계회도에서는 건물 안에서 열리는 계회 장면을 부각시키는 경향이 두드러졌다.

70세 이상 퇴직 고위 관리들의 모임

조선 후기에 이르면 계회도 형식에 큰 변화가 일어난다. 세로로 표구된 계축契軸보다 화첩 형식의 계첩契帖이 유행했던 것이다. 숙종 46년에 완성된 『기사계첩耆社契帖』이 화첩 형식 계회도의 대표적인 예다. 이는 1719년 4월 17일과 18일에 열린 70세 이상 퇴직 고위 관리의 모임인 기로회耆老會를 기념하기 위해 제작된 화첩이다.

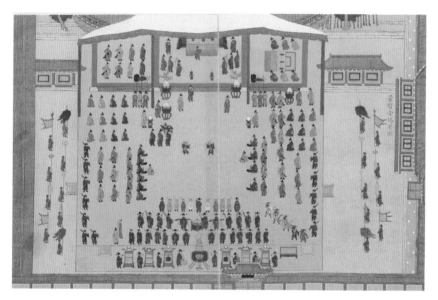

김진여 · 장태흥 외, 「경현당석연도」(『기사계첩』에서), 종이에 채색, 36×52cm, 1720년, 보물 제929호, 국립중앙박물관

70세 이상의 퇴직 고위 관리들의 모임인 기로회를 기념하기 위해 제작된 화첩이다. 산수 표현은 사라지고 계회 장면 위주로 그려져 있어 시대의 경과에 따른 양식의 변화를 분명하게 보여준다. 「경현당석연도」는 숙종이 경현당에서 베푼 잔치 장면을 그린 것이다.

『기사계첩』 중 「경현당석연도」를 보면, 이제는 철저하게 계회 장면을 중심으로 그려졌다는 것을 알 수 있다. 더구나 참가자들은 관복을 착용한 모습으로, 18세기 초의 전형적인 초상화 기법을 사용한 것이 눈에 띈다. 16세기 초에 제작된 「미원계회도」에서는 자연이 위주가 되고, 인물은 먼 거리에서 포착되어 아주 간략하게 처리되었다. 「미원계회도」를 생각하면 『기사계첩』은 표구 형식이나 묘사 방식에서 크게 변화된 모습이라 할 수 있다.

이 같은 조선시대 계회도의 변천사를 살펴보면, 계회도의 양식이 하나의 생명을 가진 유기체처럼 성장하고 변모해가는 것을 볼 수 있다. 독일의 미술사학자인 빙켈만은 『고대미술사』에서 미술 양식도 살아 있는 생명체와 같이 생성, 발전, 소멸한다는 이론을 제시한 바 있다. 조선시대 계회도를 공부하면서 그가 주장한 이론이 우리 미술에도 그대로 적용된 것을 보니 과연 그의 이론이 틀리지 않았다는 생각이 든다.

아름다운 우연

조선시대에는 렘브란트보다 100년 정도 앞선 시기부터 화가를 불러 각종 모임의 내용을 기록했다. 조선 초기와 중기에는 계회를 기념한 글이 수백 편에 이르고, 현재 전하는 계회도만 해도 100점이 넘는다. 특히 명종·선조 연간에 크게 유행하였기에 16세기는 계회도의 시대라고 해도 지나치지 않을 정도였다. 렘브란트가 단체 초상화로 일약

스타덤에 오른 17세기에는, 우연의 일치겠지만 계회도의 화풍도 모임에 참석한 인물이 강조된 형태로 그려졌다. 게다가 18세기 화첩형식 계회도에서는 등장인물이 초상화 기법으로 상세하게 그려지기까지 하여 더욱 흥미롭다.

미술사를 공부하다보면, 계회도와 네덜란드 단체 초상화처럼 서로 연관이 없는 상황에서도 공통된 현상이 발견되기도 한다. 그럴 때마다 역사와 문화는 달라도 결국 인간은 본질적으로 같은 속성을 지녔음을 확인하게 된다.

어느 시대 어느 장소에서나 사람과 사람은 만나고 헤어지게 마련이다. 만남을 통해 새로운 자신을 발견하고 성장하는 경험을 한다면, 그 만남은 영원히 기념하고 싶어질 것이다. 그런 의미에서 조선시대 계회도나 네덜란드 단체 초상화는 만남의 추억을 담은 성장의 기록이자 아름다운 정표라 할 수 있다.

삶이 그대를
속일지라도

시 한 편에 삼만 원이면/ 너무 박하다 싶다가도/ 쌀이 두 말인데 생
각하면/ 금방 마음이 따뜻한 밥이 되네// 시집 한 권에 삼천 원이
면/ 든 공에 비해 헐하다 싶다가도/ 국밥이 한 그릇인데/ 내 시집이
국밥 한 그릇만큼/ 사람들 가슴을 따뜻하게 덮여줄 수 있을까/ 생각
하면 아직 멀기만 하네// 시집이 한 권 팔리면/ 내게 삼백 원이 돌
아온다/ 박리다 싶다가도/ 굵은 소금이 한 됫박인데 생각하면/ 푸른
바다처럼 상할 마음 하나 없네

_함민복, 「긍정적인 밥」(『모든 경계에는 꽃이 핀다』, 창비, 1996)

함민복 시인의 시는 서민들의 팍팍한 삶을 조명하고 있지만 결코
어둡지 않다. 그는 삶의 고통과 눈물을 초월적 시각으로 노래한다.

223

시는 슬프지만, 그 속에는 긍정이 있다. 그의 시를 읽을 때마다 나는 동료 시간강사들이 생각난다. 생활비에도 못 미치는 강사료를 받으면서도 공부에 대한 열정을 불태우는 그들과 겹치는 부분이 있어서다.

인간은 누구나 다양한 욕구를 가지고 있다. 그중에서도 생존에 대한 욕구는 가장 기본적인 것이다. 미국의 심리학자 매슬로우는 인간의 욕구를 다섯 단계로 구분했다. 그에 따르면 인간에게는 생존의 욕구, 안전의 욕구, 소속에 대한 욕구, 존경받고 싶은 욕구, 자아실현의 욕구가 있는데, 사람들은 기초적인 욕구부터 차례로 충족하려 한다는 것이다. 하지만 내 생각은 다르다. 우리 삶이 혼란스럽고 힘이 드는 이유는, 이 욕구들이 순차적으로 생기는 것이 아니라 동시다발적으로 발생하기 때문이다. 생존 문제를 해결하면서 안전하게 살고도 싶고, 가족이나 친구와 유대도 돈독히 하고 싶다. 뿐만 아니라 사회적으로 인정받으며, 자아실현도 하고 싶다.

삶의 다양한 욕구를 충족하는 것도 어려운 노릇이지만, 우리를 더욱 힘들게 하는 것은 상대적 빈곤감이다. 시간강사들은 자코메티 조각 같은 빈약한 강사료마저 없는 방학이 되면 닥치는 대로 아르바이트를 해야 한다. 뉴스에서는 휴가철을 맞아 해외여행을 떠나는 출국자 수와 국민이 해외에서 소비하는 외화가 연일 최고치를 경신한다고 보도한다. 이런 뉴스를 접할 때마다 채널을 돌리고 싶다. 어떻게 하면 충족되기 어려운 욕구와 상대적 빈곤감 사이에서 흔들리지 않고 마음의 중심을 잡을 수 있을까? 가난한 삶을 살았지만 빈곤의 고

단함을 예술로 승화시킨 옛사람들에게서 삶의 지혜를 배워보자.

파초 위에 펼쳐진 낭만

중국 당나라 때 초서를 잘 쓰기로 유명한 회소懷素라는 승려가 있었
다. 그는 어려서부터 글씨 쓰기를 무척 좋아했다. 하지만 집이 가난
하여 종이 살 돈이 없었다. 어떻게 할지를 고민하던 가운데 문득 마
당에 심어져 있던 파초에 눈길이 닿았다. 파초를 보는 순간 좋은 아
이디어가 떠올랐던 것이다.

그는 넓은 파초 잎을 하나 따서, 먹을 갈아 붓을 적시고는 거기에
글씨를 써보았다. 종이에 비할 바는 아니지만, 글씨를 연습하기에는
부족함이 없었다. 그날 이후 회소는 집 주변은 물론 마을 전체에 무
려 만 그루나 되는 파초를 심었다. 만 그루의 파초 잎이 회소의 글씨
연습을 위한 종이가 되어준 것이다. 종이가 없다고 붓마저 꺾은 것이
아니라, 파초 잎으로라도 글씨 연습을 계속했기에 명필로 이름을 남
길 수 있었다.

회소를 시작으로 당나라 때 시인 백거이白居易도 "한가할 땐 파초
잎을 뜯어다가 시 써서 읊는다閑拈蕉葉題詩詠"고 노래했다. 이후 파초
잎에 글씨를 쓰고 시를 적는 것은 문인들의 고상한 취미가 되었다.

이재관의 「파초선인芭蕉仙人」(파초 아래의 신선)은 바로 회소의 이야
기를 소재로 한 것이다. 이재관은 조선 후기에 활동한 중인 화가로,
집안이 가난하여 어릴 때부터 그림을 팔아 홀어머니를 봉양했다. 그

이재관, 「파초선인」, 종이에 채색,
139.4×66.7cm, 19세기, 국립
중앙박물관
집이 가난하여 파초 잎에 글씨를 써
서 넝필이 되있던 회소의 이야기를 그
린 것이다. 먹을 갈면서 미소를 머금
고 바라보는 동자와 달리, 글씨를 쓰
는 선비의 표정이 사뭇 진지하다.

가 그린 「파초선인」에는 파초가 있는 야외에서 먹을 가는 동자와 파초 잎에 글씨 쓰는 선비가 등장한다. 한 손으로 파초 잎을 누른 채, 다른 한 손으로 글씨를 쓰는 선비의 표정이 사뭇 진지하다. 동자는 그 모습이 신기한 듯 호기심 가득한 눈으로 바라보고 있다. 병풍처럼 우뚝한 바위 앞에는 선비의 사랑방에서 옮겨온 듯한 탁자가 있다. 탁자 위에는 문방도구가 꽂혀 있는 청동기와 도자기, 향로, 찻잔 등 선비의 애장품들이 놓여 있어 이곳이 마치 사랑방인 듯 편안한 분위기를 연출한다.

굵은 붓에 농묵을 듬뿍 찍어 유려한 필치로 그린 이 그림은 이재관의 숙련된 기량을 여실히 보여준다. 또한 파초 잎에서는 그의 뛰어난 색채감각이 엿보인다. 연두색에서 청록색에 이르기까지 다양한 색의 조합으로 이루어진 파초의 표현은, 그림에 낭만적 정취를 더해준다.

같은 주제의 그림이 여러 점 전해지는 것으로 미루어, 이재관은 회소의 고사에 특별히 마음이 끌렸던 듯하다. 가난한 삶을 살았지만 파초에서 대안을 찾은 회소는 물론, 그의 이야기를 그림으로 그린 이재관으로 인해 가난의 미학을 배울 수 있었다.

고난 속에서 피어난 정신적 풍요

우리 미술사에서 가난을 이야기할 때, 가장 자주 거론되는 화가는 심사정일 것이다. 그는 태어나면서부터 기구한 일생이 예견되었다. 그의 조부인 심익창이 역모죄로 낙인 찍혀 가문이 몰락했기 때문이다.

심사정은 고단하고 가난한 생활 속에서 오직 그림에만 전념했다. 유일한 위안처가 그림이었기 때문이다. 덕분에 어느 누구보다 독창적이고 풍성한 예술세계를 펼칠 수 있었다. 그의 작품 가운데 물놀이를 즐기는 선비를 그린 「선유도船遊圖」는 가난 속에서도 역동적이고 낭만적인 정서를 지녔던 그의 내면세계를 반영한다.

「선유도」는 그리 크지 않은 화면에 엷은 채색으로 은은하게 그려졌다. 용솟음치는 거친 파도의 묘사가 얼마나 생동감 넘치는지 화면 밖으로 물방울이 튀어나올 듯하다. 사공은 파도와 싸우며 노 젓기에 여념이 없는데, 물을 감상하는 선비들은 이 정도 파도쯤은 두렵지 않다는 듯 편안한 모습이다.

느긋하고 담담한 그림 속 선비들과 달리, 나는 이 그림을 볼 때마다 어딘지 불편함을 느꼈다. 그 이유는 사공 뒤에 놓인 탁자 때문이다. 선비의 공부방에나 있음직한 탁자 위에 책과 화병이 있고, 그 옆에는 고목과 학이 있다. 뱃놀이를 하면서 물에 젖기 쉬운 서책과 깨지기 쉬운 화병 등을 가지고 간다는 것이 납득이 되질 않는다. 화면 오른쪽에 적혀 있는 화제를 보면, "갑신신추사 현재甲申新秋寫 玄齋"라고 되어 있어, 이 그림이 1764년 그의 나이 58세에 그려졌음을 알 수 있다. 심사정은 중년의 나이에 왜 이토록 비현실적인 그림을 그렸을까? 화가의 삶을 이해하지 않고서는 그림을 온전히 감상하기 어려울 것이다.

심사정, 「선유도」, 종이에 엷은 채색, 27×39.5cm, 1764년, 개인 소장
바다에 배를 띄우고 두 선비가 느긋하게 파도를 감상하고 있다. 일생 동안 가난의 굴레를 벗어날 수 없었던 심사정은 이런 상상을 통해 카타르시스를 느꼈는지도 모르겠다.

그림으로 고통을 이겨내다

심사정은 매우 불우한 화가였다. 그의 집안은 증조부 심지원이 영의정까지 지낸 명문가였다. 하지만 조부 심익창이 과거시험을 감독할 때 부정을 저질러 유배를 가게 되면서 몰락하기 시작했다. 불행은 여기서 그치지 않았다. 영조가 즉위하면서 심익창이 세자 시절의 영조를 살해하려는 음모에 가담했던 것으로 밝혀져 집안이 풍비박산 나고 말았다. 이처럼 심사정은 대역죄인의 후손으로 낙인찍혔기에 사대부로서의 모든 것을 포기하지 않을 수 없었다. 세상사와 무관하게 살았던 그가 1769년 63세로 사망했을 때는 장사를 치루기조차 어려울 정도로 가난했다고 한다. 이러한 사실만으로도 그의 생애가 얼마나 고달팠을지 짐작되고도 남는다.

이토록 불행한 삶 속에서 그를 지탱한 유일한 힘은 붓을 잡고 그림을 그리는 것이었다. 묘비명에는 그가 어려운 가운데서 "하루도 붓을 쥐지 않는 날이 없었으며, 몸이 불편하여 보기에 딱한 때도 물감을 다루면서, 궁핍하고 천대받는 쓰라림이나 모욕을 받는 부끄러움도 염두에 두지 않았다"라고 적혀 있어, 오직 그림으로 고통을 감내했음을 알 수 있다. 그렇다면 「선유도」에서 파도치는 뱃전에 앉아 물을 감상하는 선비는, 생존의 위협을 예술로 승화시킨 심사정 자신을 모델로 한 것인지도 모르겠다.

한 사람의 크기는 상황이 좋지 않을 때, 힘에 부칠 때 진짜 모습이 드러나게 마련이다. 돈이 없어서 극심한 불안감을 안고 사는 사람이

어떻게 이런 여유 있는 그림을 그릴 수 있었을까? 이 그림에서 느껴지는 낭만적 정서는 다름 아닌 심사정의 자유자재한 정신세계에서 비롯된 것으로 보인다. 평생 가난의 굴레를 벗어날 수 없었던 심사정은 이런 상상을 통해 카타르시스를 느꼈던 것으로 짐작된다.

곤궁한 삶이라도 벗과 함께라면

자연을 즐기는 선비의 모습을 담은 「선유도」를 감상하다보니, 헨리 데이비드 소로의 『월든』이 생각난다. 『월든』은 시인이자 철학자인 소로가 월든 호숫가에서 오두막을 짓고, 2년여 동안 생활한 경험을 기록한 책이다. 이 책에서 가장 눈길을 끈 것은 '자발적 빈곤'이라는 말이었다.

소로는 스스로 검소한 삶을 선택하여, 때로 「선유도」 속의 선비들처럼 월든 호수에 배를 띄우고 여유롭게 살았다. 하버드 대학을 졸업한 대부분의 동료와 달리, 부와 명예를 따르기보다 자연을 벗 삼아 초월적인 생활을 실천했던 것이다. 『월든』에서 보여준 소로의 삶은 한마디로 맑고 담백했다. 우리식으로 표현하면 그는 '맑은 가난', 청빈淸貧을 실천한 셈이다.

청빈은 조선시대 선비정신을 지탱하는 중요한 덕목이었다. 한평생 곤궁하게 살았으나 주눅 들지 않고 꿋꿋하게 살았던 선비로는 문인화가 허필許佖, 1709~68이 유명하다. 어느 날 그는 가난의 가치는 담백함에 있다고 하며 당당하게 자신의 가난을 고백했다.

'담백淡泊'이라는 제목의 시 첫 소절에서 "담백함은 가난뱅이가 살아가는 법/ 등불 없어 달 뜨기만 기다린다"라고 하여, 담백함은 가난함의 다른 표현이라고 했다. 사실 담백한 삶은 불편하기는 하지만 자연친화적이라는 면에서 좋은 점도 있다. 월든 호숫가에서 소로가 그랬던 것처럼, 어둠을 밝힐 등불이 없으면 달이 뜨기를 기다리면 되는 것이다.

함께 교유했던 문인 이용휴李用休는 허필에 대해 "성품이 온화하고 분명했으며 편안하면서도 꿋꿋함이 있었다" "집이 가난하여 끼니를 잇지 못하는 날이 많았어도 태연했다"고 묘사했다. 이로 보아 그가 가난 속에서도 고상한 품격을 갖추었음을 알 수 있다.

허필은 조선 후기 문화사를 빛낸 강세황의 친구로도 유명하다. 강세황은 '허필이 나 자신보다 나를 더 잘 안다'라고 할 정도로 두 사람은 절친했다. 또한 '강세황의 서화첩에 허필의 평이 없으면 점잖은 선비가 갓을 쓰지 않은 것과 같다'고 할 만큼 서로의 예술세계에 영향을 미쳤다. 이처럼 강세황과 허필은 서로의 작품을 감상하거나 함께 그림을 그리면서 예술에 대한 이해를 넓혀갔다.

고려대학교박물관에는 강세황과 허필이 합작한 「선면산수도扇面山水圖」가 한 점 있다. 몇 년간 고려대학교에서 강의를 한 적이 있는데, 강의 가는 날이면 박물관에 들러 이 그림을 감상하곤 했다. 하나의 부채 위에 왼쪽에는 허필이, 오른쪽에는 강세황이 산수화를 그린 작품이다. 사이좋게 각자의 방식으로 그린 산수화는 다르면서도 비슷

허필·강세황 합작, 「선면산수도」, 종이에 엷은 채색, 22.4×55.4cm, 조선 후기, 고려대학교박물관
부채라는 제한된 공간에 왼쪽에는 허필이, 오른쪽에는 강세황이 각자 산수화를 그려넣었다. 벗과 함께 그려서일까? 그
림에서 우정의 향기가 전해지는 듯하다.

한 데가 있어 서로에 대한 각별한 마음이 느껴진다. 그림을 보고 있으면, 아름다운 우정의 기운이 그림 밖으로까지 전해지는 듯해서 무척 행복했다.

미술작품을 보면서 충격과 감동으로 인해 심장이 빨라지거나 어지러움을 느끼는 현상을 '스탕달 신드롬stendhal syndrom'이라고 한다. 이탈리아 산타크로체 성당에서 미술품을 감상하고 나오면서 현기증을 느꼈던 스탕달의 체험에서 비롯된 말이다. 허필과 강세황의「선면산수도」를 보았을 때, 나도 비슷한 경험을 했다. 어지러움을 느낄 정도는 아니었지만 그림을 볼 때마다 가슴 두근거리는 흥분과 함께 절로 미소를 머금게 되었다. 참으로 신기한 경험이었다. 작은 그림임에도 그만큼 아우라가 컸던 것이다.

함께「선면산수도」를 그린 강세황도 허필과 마찬가지로 가난한 삶을 살았다. 비록 곤궁한 삶이어도 이 두 화가들처럼 서로를 알아주고 마음을 나눌 친구가 있다면, 정신적 풍요를 넘치게 누릴 수 있음을 알게 되었다.

특별한 노후대책, 자발적 빈곤

성실한 부모님 덕분에 경제적 곤란을 겪지 않았던 나는 예방주사를 맞지 않아 병에 취약한 사람처럼, 돈에 대한 불안이 있었다. 맹자가 말하기를, '보통 사람은 일정한 재산이 있어야 일정한 마음을 지니지만, 오직 선비는 일정한 재산이 없어도 일정한 마음을 지닌다無恒産而

有恒心者 惟士爲能 若民則無恒産 因無恒心'라고 했다. 나는 오랜 세월 학교도 다녔고 책도 읽었으니, 옛날로 치면 선비에 가깝다고 할 수 있다. 하지만 맹자의 가르침과 달리, 통장잔고가 줄어들면 급격히 위축되고 우울해진다.

이제부터라도 돈에 대한 불안에서 자유로워지기 위해 대책을 세워야 했다. 그래서 생각해낸 것이 소로가 제시한 '자발적 빈곤'이다. 일정 기간 자발적 빈곤을 경험한다면 돈에 대한 강박이 현저히 줄어들 것으로 기대되었다. 돌이켜보면, 이름이 알려진 성자聖者치고 가난하지 않은 분이 있었던가? 석가모니 부처님은 석가족의 왕자로서 금수저를 갖고 태어났지만, 그 분의 옷은 세상 사람들이 내다버린 천 조각, 분소의糞掃衣였다.

지금 내 옷장에는 분소의보다 든든하고 따뜻한 옷들이 가득하고, 책장에는 읽으려고 사둔 책들이 넉넉히 꽂혀 있다. 언제든 전화하면 마음을 나눌 친구도 있다. 무엇보다 돈이 없어도 훌륭한 업적을 이루어낸 화가들에 대한 자료가 공부방에 넘치도록 있다. 이제는 옛 화가들에게서 배운 가난의 미학을 교훈삼아 '프로 가난러'가 되어보려 한다. 앞으로 다가올 노후에는 물질이 아니라, 정신의 풍요를 누리는 여유롭고 품격 있는 사람이 되고 싶다.

◆
◆

무엇을
남길 것인가

빈센트 반 고흐는 「별이 빛나는 밤에」 「해바라기」 등 뛰어난 작품으로 유명하지만 생전에 많은 병을 앓았던 것으로도 유명하다. 그런데 그가 앓았던 병의 증상이 그림에 반영되었다는 견해가 있어 주목된다. 「해바라기」에 나타나는 강한 노란색은 그가 즐기던 압생트라는 술의 부작용 때문이고, 하늘이 빙빙 도는 것 같은 「별이 빛나는 밤에」는 메니에르병과 관련이 있다는 것이다. 메니에르병은 귀 안쪽에 림프액이 차면서 어지러움과 구토가 생기는 증상이다. 그로 인해 반 고흐 특유의 화풍이 생겼다니 흥미롭기 그지없다.

프랑스의 인상주의 화가 모네도 그가 앓았던 병으로 인해 독특한 화풍이 형성되었다고 한다. 모네의 대표적인 작품은 단연코 「수련」이다. 몽환적이고 신비한 분위기의 「수련」은 다름 아닌 그의 눈 질환

에서 비롯된 것이라고 한다. 말년에 그가 앓았던 백내장 때문에 물체가 흐릿하게 보여 그런 화풍이 만들어졌다는 것이다. 화가에게 치명적인 눈 질환이 오히려 개성 있는 화풍을 만드는 결과를 낳았다는 것은 아이러니가 아닐 수 없다.

병마의 고통을 딛고 그림에 대한 열정을 불태운 화가로는, 멕시코의 프리다 칼로가 유명하다. 소아마비로 다리가 불편했던 그녀는 열여덟 살에 교통사고까지 당하게 되었다. 그런 불행에도 굴하지 않고 누워서 할 수 있는 일을 찾다가 그림을 그리기 시작했다고 한다. 그녀가 마지막으로 남긴 작품은 강렬한 붉은색의 수박을 그린 것인데, 수박의 붉은 속살에 'VIVA LA VIDA(삶이여 만세)'라고 써넣었다. 삶의 마지막 순간에도 생명력 가득한 그림을 그렸다는 일화는 무척이나 감동적이다. 이처럼 예술가의 건강 상태는 알게 모르게 작품에 영향을 미친다. 미술사의 이면을 들여다보면 이외에도 화가의 질병으로 인해 독특한 작품이 탄생한 예는 수없이 많다.

병든 국화로 비유된 삶의 아픔

우리 미술사에도 정신적 육체적 한계를 극복하고 예술에 대한 열정을 꽃피운 사례가 있다. 그중 이인상李麟祥, 1710~60의 「병국도病菊圖」가 대표적이다. 원래 가장 늦게 피고 늦도록 향기를 잃지 않아 겸손과 지조로 칭송받는 꽃이 국화다. 특이하게도 이인상은 메마른 먹색으로 병들어 시든 국화를 그렸다. 바위를 울타리 삼아 자란 국화는

이인상, 「병국도」, 종이에 먹,
28.6×15cm, 18세기, 국립
중앙박물관
병들어 시들어가는 국화를 통해, 삶
의 아픔을 비유적으로 표현한 그림
이다. 대상을 사실적으로 묘사하기
보다 화가의 정신을 더 중요하게 여
긴 격조 높은 문인화의 경지를 보여
준다.

기력을 잃어 제 꽃송이의 무게를 견디지 못하고 축 처졌다. 대나무를 버팀목으로 세워놓았지만, 병든 국화의 무게를 감당하기에는 벅차 보인다.

이인상은 왜 국화 중에서도 병든 국화를 그렸을까? 우선 그림의 여백에 적힌 제발을 보자. 제발에는 "남계의 겨울날 우연히 병든 국화를 그렸다南溪冬日偶寫病菊"라고 적어 병든 국화를 의도적으로 그렸음을 밝혔다. 남계는 그가 찰방으로 근무했던 함양을 말한다. 그가 함양에서 근무하던 시절, 병으로 인한 육체적 고통과 사회 부조리에 대한 분노 때문에 편할 날이 없었다고 한다. 당시에 쓴 편지를 보면, 「병국도」를 그리게 된 배경을 어느 정도 짐작할 수 있다. 1748년, 그가 39세에 사촌동생에게 쓴 편지에는 이렇게 적혀 있다.

건강이 좋지 못한 데다가 가을로 접어들면서 불쾌한 심사가 자꾸만 늘어가네. 말세에 태어나서 하급관리 노릇을 한다는 것은 수명을 단축시키는 것이 아니면 정신이상 생기기 알맞은 일일세. 정말 한탄스러운 일이야. 둑을 쌓아 국화를 심어놓고 돌아다니느라 구경을 못하게 되니 내 돌아가서 시들은 꽃을 꺾어본댄자 (……) 나그네의 쓸쓸한 심정이 더욱 스스로 우스꽝스럽네.

그가 남긴 편지로 짐작컨대, 그는 몸이 허약한데다 불의에 타협하기 어려운 성격 탓에 관직을 그만두고 싶었던 것 같다. 그 무렵 국화

를 심었는데, 오래 자리를 비웠더니 국화는 속절없이 시들고 말았다고 한다. 여기에 이인상의 신분적 한계에 대해 알고 나면, 병든 국화를 그린 의도가 더욱 선명해진다. 그는 인조 때 영의정을 지낸 이경여의 후손으로, 대대로 영의정과 우의정을 배출한 명문가 출신이었다. 하지만 증조부가 서자였기에 서출이라는 신분의 한계를 안고 살았다. 결국 높은 학문적 성취에도 미관말직을 전전할 수밖에 없었던 서출의 한을 시들어가는 국화에 비유한 것으로 보인다.

　우리 미술사를 통틀어 병든 국화를 그린 사람은 이인상이 유일하다. 그래서 더욱 의미심장하다. 그림을 보고 있으면, 그 속에 담긴 화가의 인품과 마음이 느껴진다. 서양에서는 작품을 논하면서 작가의 인품을 이야기하는 경우가 거의 없다. 이처럼 서양에는 없고 동양에만 있는 독특한 장르를 문인화라고 한다. 문인화는 직업 화가가 아니라, 공부하는 문인文人이 여가에 그린 그림이다. 따라서 작품의 기교보다 화가의 품격이 그림의 가치평가에 더 큰 비중을 차지한다. 「병국도」에서 보여준 이인상의 숭고한 문인화의 경지는 역사에 뚜렷한 자취를 남겼다.

예술로 마감한 위대한 삶의 여정

이인상으로 인해 한층 높은 수준에 도달했던 문인화는 조선 말기의 문신이자 서화가인 김정희에 이르러 절정에 달한다. 조선시대를 대표하는 문인화가인 김정희는 이인상의 서화를 자신이 본받아야 할

모범으로 삼았다.

제주도 유배 중에 아들 상우에게 보낸 편지에서 "이인상의 예서법과 화법에는 모두 문자기文字氣가 있으니 이를 관찰함으로써, 문자기를 갖춘다는 것이 무엇인가를 터득할 수 있을 것이다"라고 썼다. 이인상의 서화야말로 문인화의 정수라는 것이다.

여기서 주목하고 싶은 것은 김정희가 언급한 '문자기'다. 문자기는 '문자향서권기文字香書卷氣'의 준말로 문인화의 핵심 개념이다. 직역하면 '문자의 향기와 서책의 기운'이라고 해석할 수 있다. 즉, 서법 수련과 독서를 통해 그림과 글씨에서 문자의 향기가 나고 책의 기운이 풍긴다는 뜻이다. 김정희는 '평생 열 개의 벼루를 밑창 내고, 천 자루의 붓을 몽당붓으로 만들었다'고 했다. 또한 '가슴속에 만 권의 책이 들어 있어야 그것이 흘러넘쳐서 글씨가 된다'고도 했다. 독서와 함께 치열한 서법 수련이 병행되어야 문자기를 얻을 수 있다는 뜻이리라.

알려진 바와 같이, 김정희의 예술은 제주도 유배를 기준으로 크게 변했다. 유배 생활 동안 병을 달고 살았던 그는 유배지인 제주도 모슬포의 바람을 독풍毒風이라 불렀다. 이 같은 고통의 시간을 견딜 수 있었던 힘의 원천은 독서와 서예였다. 평생의 역작으로 꼽히는 「세한도」와 추사체는 그렇게 탄생했다. 연암 박지원의 손자인 박규수는 김정희의 추사체에 대해 다음과 같이 묘사했다.

김정희, 「판전」 현판, 77×
181cm, 1856년, 서울
봉은사
김정희가 별세하기 사흘 전에
병든 몸으로 쓴 절필작이다.
예술로 충만한 위대한 삶의
결정체라 할 만하다.

추사의 글씨체는 어려서부터 늙을 때까지 여러 번 변했다. (……) 만
년에 제주도 귀양살이로 바다를 건너갔다 돌아온 다음부터는 여러
대가의 장점을 모아서 스스로 일법一法을 이루게 되니, 신이 오는 듯
기가 오는 듯 바다의 조수가 밀려오는 듯하였다.

박규수의 언급은 추사체에 대한 설명 가운데 가장 탁월한 표현으로 여겨진다. 그런 추사체의 여정이 마무리 되는 것이 바로 봉은사의 「판전板殿」 현판이다.

김정희는 1819년 24세에 문과에 급제하여 순탄한 벼슬길을 누렸다. 하지만 중년에 이르러 정쟁에 휘말리면서 귀양과 유배를 반복하게 된다. 북청 유배 이후 말년에는 더이상 관직에 연연하지 않고 부친의 묘소가 있는 과천에 은거했다. 과천에서 초당을 짓고 살면서, 틈나는 대로 봉은사를 방문하여 마음의 안정을 찾았다.

당시 봉은사는 화엄경을 판각하는 불사佛事가 이루어지고 있었다. 완성된 판각을 보관하는 건물이 판전인데, 이 판전의 현판을 김정희가 썼다. 그가 별세하기 사흘 전에 썼다는 '판전' 글씨는, 어딘지 서툰 듯 천진한 느낌이 든다. '신이 오는 듯하고, 바다의 조수가 밀려오는 듯하다'는 추사체와는 거리가 있어 보인다. 그럼에도 볼수록 묘한 깊이감과 조화가 느껴진다. 노자의 「도덕경」에 나오는 '훌륭한 기교는 오히려 서툰 것처럼 보인다'라는 대교약졸의 경지가 이런 것이 아닐까? 하는 생각이 든다.

현판 왼쪽에는 세로로 '칠십일과병중작七十一果病中作'이라는 글씨가 조그맣게 적혀 있다. 여기서 '과果'는 추사가 만년에 거처했던 과천을 의미한다. 결국 현판의 글씨는 '71세의 과천 노인이 병을 앓는 가운데 쓰다'라는 뜻이다. 이로써 우리는 그가 병든 몸으로도 글씨 쓰기를 멈추지 않았음을 알 수 있다. 문자향서권기의 경지조차 넘어서버

린 어린아이와 같은 순진무구한 글씨를 남기고, 사흘 뒤 그는 홀연히 눈을 감았다. 병석에 누워 죽음을 기다린 것이 아니라, 끝까지 생을 보낸 것이다. 언제 죽음을 맞이할지는 아무도 모르는 일이다. 하지만 선생처럼 마지막까지 자신이 뜻하는 일을 할 수 있다면, 그보다 의미 있는 삶은 없으리라.

내려놓지 못한 권력에 대한 욕망

김정희의 서예와 묵란화풍을 가장 잘 계승한 사람은 흥선대원군 이하응李昰應, 1820~98이다. 이하응은 젊은 시절 김정희 문하에서 서예와 묵란을 익혔다. 당시는 안동김씨가 세도를 잡고 왕실과 종친에 위협을 가하던 시기였기에, 이하응은 무능한 왕족 행세를 하며 한묵翰墨으로 시간을 보내고 있었다. 그는 특히 예서와 묵란에 뛰어났다. 얼마나 대단했던지, 김정희로부터 "석파石坡(이하응의 호)의 묵란은 압록강 동쪽에 그와 견줄 만한 작품이 없다"는 극찬을 들을 정도였다.

　스승에게 각별한 사랑을 받은 이하응의 묵란화는, '석파란石坡蘭'이라 불리며 조선은 물론 중국에까지 그 명성을 떨쳤다. 이하응의 생애 전체를 볼 때, 그의 묵란화에서 최고의 기량이 발휘된 작품은 1891년, 그의 나이 72세에 제작된 일련의 「석란도石蘭圖」(바위를 중심에 두고 위아래 난을 배치한 그림) 병풍이다. 1831년 열두 살에 결혼한 이하응은 60년 뒤인 1891년에 회혼回婚을 맞게 된다. 일흔 살까지 살기도 드문 시절에 회혼을 맞는다는 것은 당시로서는 대단한 경사

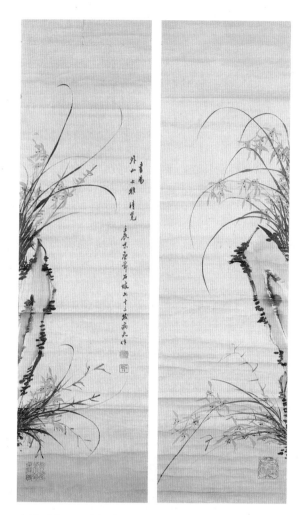

이하응, 「석란도」, 대련, 비단에 수묵, 각 123×32.3cm, 1892년, 국립중앙박물관

이하응이 '외산'이라는 일본 정치인에게 그려준 그림이다. 73세의 고령에다 와병 중에 그렸다는 점에서 권력을 향한 그의 집착이 어느 정도인지 짐작하게 한다. 전성기를 넘어선 시기에 병든 몸으로 그렸지만, 필력은 여전하다.

가 아닐 수 없었다. 부인 여흥 민씨와 사이가 좋았던 그는 회혼을 기념하기 위해 많은 작품을 제작했다.

특이한 것은 72세를 넘긴 이듬해부터 화풍이 급격하게 변한다는 사실이다. 1891년 회혼 기념작에서는 회화성 넘치는 다양한 괴석 표현이 주를 이루는 반면, 1892년에 제작된 「석란도」부터는 괴석이 단순하게 처리되어 형식화되는 경향을 보인다. 아마도 회혼례를 치른 이듬해 병을 앓으며 기량이 한풀 꺾이게 되었던 듯하다.

1892년, 73세 가을에 제작된 「석란도」 대련對聯(두 폭이 한 벌로 제작되는 서화 형식)은, 바위 아래 위에 난이 배치된 전형적인 석파란의 구도를 보여준다. 오른쪽 폭에 적힌 제발에는 '서위외산대아청람 임진말경절 석파칠십삼세병부작書爲外山大雅請覽 壬辰末庚節 石坡七十三歲病夫作' 이라고 적혀 있어, 제작시기와 경위를 말해준다.

제발에 의하면, 이 「석란도」 대련은 73세 가을 무렵 와병 중에 그린 노년의 유작임을 알 수 있다. 병중에 그렸음에도, 바위 틈에서 자라나 완곡하게 퍼지는 난엽의 필치에서 생기가 느껴진다. 긴 꽃대에 많은 꽃봉오리가 달려 있는 아름다운 혜란의 표현도, 이하응 특유의 난초 묘사법이다. 병든 몸으로 그린 난이지만 필력은 전성기의 흔적을 보여주고 있어, 그의 깅인한 징신력을 암시하는 듯하다.

사실 이 그림에서 주목하고 싶은 것은, 난 그림이 아니라 제발의 내용이다. 제발의 시작 부분에는 '외산대아를 위해 쓰노니 청컨대 감상해주시기 바랍니다書爲外山大雅請覽'라고 되어 있다. 이어서 '임진말

壬辰末 경절庚節'에 그렸다고 적었다. 여기서 '경절'은 제왕이나 태자의 생일을 의미한다. 따라서 이 그림은 1892년 11월 3일 메이지 천황 생일에 '외산外山'이라는 일본인에게 그려준 것으로 볼 수 있다. 외산은 당시 일본의 문부대신 '도야마 마사카즈外山正一'로 추정된다. 이러한 사실로 미루어 그 무렵 이하응은 유폐나 다름없는 생활 속에서도 끊임없이 정계복귀를 꿈꾸었던 듯하다. 결국 이 「석란도」는 외산이라는 자와 모종의 관계를 맺기 위해 병든 가운데서도 붓을 들어 완성했던 그림으로 짐작된다.

정권에 대한 이하응의 집착은, 마침내 명성황후 시해사건과 관련해 일본공사 미우라에게 이용당하는 빌미를 제공하고 말았다. 미우라는 이하응이 시해사건을 주도했다는 인상을 주려고 공덕리 아소정에 있던 그를 궁중으로 데려왔다. 그 직후 이하응은 원하던 대로 다시 정권을 잡기는 했다. 하지만 일본과 주도권 싸움에서 밀려났고, 무엇보다 고종이 러시아공사관으로 피신하여 친러파가 대두하면서 한 달 만에 축출되고 말았다.

이 「석란도」를 볼 때마다, 그가 말년에 이르기까지 정치적 야망을 내려놓지 못했다는 생각을 떨칠 수 없다. 스승 김정희가 불가의 선禪을 실천하며 어린아이 같은 순수한 경지로 삶을 마감한 것과는 너무나 대조적이다. 그의 그림을 보고 있으면, 권력에 대한 욕망에서 끝내 자유롭지 못했던 인간적 한계가 느껴져 씁쓸하기까지 하다.

이루어야 할 나의 업은 무엇인가

얼마 전 화분을 옮기다 허리를 삐끗했다. 허리를 조금 다쳤을 뿐인데, 아무것도 할 수가 없었다. 할 일은 많았지만 손도 까딱하기 싫었다. 몸이 아프고 보니, 육체의 한계에도 불구하고 작품에 매진했던 분들이 얼마나 위대한지 새삼 깨닫게 되었다. 병든 몸으로 그림 그리기를 멈추지 않은 반 고흐나 세상을 뜨기 사흘 전까지 손에서 붓을 놓지 않았던 추사가 보여준 업業의 치열함에 절로 고개가 숙여졌다.

마지막 순간에도 예술의 길을 걸었던 분들을 보며, 우리의 삶을 돌아보고 싶다. 하늘이 이 땅에 우리를 보낼 때는 반드시 이유가 있을 것이다. 병에 걸렸다고 해서 막연히 죽음을 기다릴 것이 아니라, 하늘로부터 부여받은 소명召命이 무엇인지 성찰했으면 한다. 자신의 소명을 알게 된다면 '할 일이 많아~서 못 간다고 전해~라'고 노래하며, 끝까지 삶에 충실할 수 있을 것 같다. 한번 생각해보자. 다가온 죽음의 그림자 앞에서 반드시 완성해야 할 그 무엇이 우리에게는 있는지.

마치며

옛 그림에서 길을 찾다

스마트 시대라 불리는 요즘, 손 안에서는 마법 같은 일이 일어나고 있지만, 오히려 마음은 불편하고 힘든 것이 사실입니다. 삶은 편리해졌는데, 왠지 행복과는 더욱 멀어지고 있는 듯합니다. 이런 현실을 생각하면, 떠오르는 이야기가 하나 있습니다. 박지원의 『열하일기』에 나오는 '서화담과 장님 이야기'입니다.

어떤 장님이 40년 만에 눈을 떴는데, 오히려 집을 찾지 못하고 당황한 끝에 울음을 터뜨리고 맙니다. 지팡이에 의지했을 때는 자기 집을 잘도 찾아갔던 사람이, 갑자기 눈을 떠서 모든 정보를 받아들이게 되니, 어디가 집인지 몰라 길을 잃고 말았던 거지요. 이때 서화담이 슬쩍 답을 알려줍니다.

"그렇다면, 도로 눈을 감으시오."

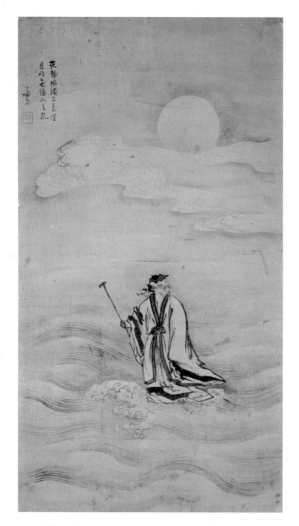

정선, 「선인도해(仙人渡海)」, 종이에 수묵, 124×67.8cm, 17세기 후반, 국립중앙박물관

지팡이를 든 신선이 바다를 건너고 있습니다. 우리도 과거의 상처와 미래의 불안을 털어버린다면, 인생이라는 고해를 신선처럼 가뿐하게 건널 수 있지 않을까요?

우리는 간혹 이야기 속 장님처럼 디지털 세상에서 뜨인 눈을 도로 감고, 다시 아날로그 시대로 가고 싶을 때가 있습니다. 이럴 때는 옛 그림에서 길을 찾아보면 어떨까 하는 생각을 해봅니다.

『성경』에 '하늘나라는 밭에 숨겨진 보물과 같다'라는 구절이 있습니다. 제게는 옛 그림이야말로 인생이라는 밭에 숨겨진 보물과 같습니다. 삶을 성찰하게 하고, 사는 방법을 모색케 하며, 때로 진리를 깨닫게 해주니까요. 그러니 옛 그림에서 삶의 의미를 찾는 저의 보물찾기는 앞으로도 계속될 것입니다.

책을 준비하면서 미술사 분야를 비롯해 많은 인문학 서적을 읽었습니다. 덕분에 옛 그림의 세계를 더 잘 이해할 수 있었습니다. 이 자리를 빌려, 어려운 여건에도 우리 문화사 연구에 매진해온 연구자분들께 존경과 감사의 뜻을 전합니다.

끝으로, 출간을 허락해주신 아트북스 정민영 대표님과 편집부 김소영 님, 북디자인을 담당한 엄자영 님에게 진심으로 고마운 마음 전합니다. 또한 그동안 힘이 되어주신 모든 분들과 이 책을 읽어주신 분들께도 머리 숙여 감사드립니다.

참고문헌

단행본

강명관, 『조선의 뒷골목 풍경』, 푸른역사, 2003

　　　　『조선 풍속사 1—조선 사람들 단원의 그림이 되다』, 푸른역사, 2010

　　　　『조선 풍속사 2—조선 사람들 풍속으로 남다』, 푸른역사, 2010

　　　　『조선 사람들 혜원의 그림 밖으로 걸어나오다』, 푸른역사, 2007

　　　　『홍대용과 1766년—조선 지성계를 흔든 연행록을 읽다』, 한국고전번
　　　　역원, 2014

고연희, 『조선시대 산수화, 아름다운 필묵의 정신사』, 돌베개, 2007

　　　　『그림, 문학에 취하다—문학작품으로 본 옛 그림 감상법』, 아트북스, 2011

　　　　『선비의 생각, 산수로 만나다—산수화』, 다섯수레, 2012

고연희 외, 『한국학, 그림을 그리다—우리 시대 인문학자 32인의 그림읽기, 문
　　　　화 그리기』, 태학사, 2013

김교빈·이현구, 『동양 철학 에세이 1—혼란 속에서 피어난 철학의 향
　　　　연』, 동녘, 2005

김교빈, 『동양 철학 에세이 2—삶의 지혜에서 혁명의 철학으로』, 동녘, 2014

김선현, 『마음으로 동양화 읽기』, 이담북스, 2011

김정숙, 『흥선대원군 이하응의 예술세계』, 일지사, 2004

백인산, 『선비의 향기, 그림으로 만나다—화훼영모·사군자화』, 다섯수레, 2012

서신혜,『열정―천한 광대 樂人의 비범한 삶』, 현암사, 2006

송희경,『아름다운 우리 그림 산책―선비정신, 조선회화로 보다』, 태학사, 2013

아잔 브라흐마,『술 취한 코끼리 길들이기―몸·마음·영혼을 위한 안

　　　　내서』, 류시화 옮김, 이레, 2008

안대회,『조선의 프로페셔널―자신이 믿는 한가지 일에 조건 없이 도전한 사람

　　　　들』, 휴머니스트, 2007

오주석,『옛 그림 읽기의 즐거움 1』, 솔출판사, 1999

　　　　『옛 그림 읽기의 즐거움 2』, 솔출판사, 2005

　　　　『오주석의 한국의 美 특강』, 솔출판사, 2003

유홍준,『완당평전 1―일세를 풍미하는 완당바람』, 학고재, 2002

　　　　『완당평전 2―산은 높고 바다는 깊네』, 학고재, 2002

　　　　『명작순례―옛 그림과 글씨를 보는 눈』, 눌와, 2013

이선옥,『선비의 벗 사군자』, 보림, 2005

이성미,『가례도감의궤와 미술사―왕실 혼례의 기록 』, 소와당, 2008

　　　　『조선시대 그림 속의 서양화법』, 소와당, 2008

이예성,『현재 심사정―조선 남종화의 탄생』, 돌베개, 2014

이태호,『옛 화가들은 우리 땅을 어떻게 그렸나』, 생각의나무, 2010

임태승 외,『동아시아예술과 유가미학』, 세창출판사, 2013

정민,『책 읽는 소리』, 마음산책, 2002

정민·김동준 외,『한국학 그림과 만나다―젊은 인문학자 27인의 종횡무진 문

　　　　화읽기』, 태학사, 2011

정민,『한시 속에 새 그림 속의 새』(첫째 권), 효형출판, 2003

정병모,『무명화가들의 반란—민화』, 다할미디어, 2011

조인수,『군자의 삶, 그림으로 배우다—인물화』, 다섯수레, 2013

차미애,『공재 윤두서 일가의 회화—새로운 시대정신을 화폭에 담다』, 사회평
론, 2014

최완수,『겸재의 한양진경—북악에 올라 청계천 오간수문 바라보니』, 동아일보
사, 2004

킴바라 세이고,『동양의 마음과 그림』, 민병산 옮김, 새문사, 2003

허균,『우리 민화 읽기』, 북폴리오, 2006

황광욱,『동양철학 콘서트—인간과 세계에 관한 동양철학의 30가지 개념』, 두
리미디어, 2009

도록

『(서거 250주년 기념)겸재 정선, 붓으로 펼친 천지조화』, 국립중앙박물관, 2009

『왕의 글이 있는 그림』, 국립중앙박물관, 2008

『조선시대 선비의 묵향』, 고려대학교 한국학연구소, 1996

『청록산수, 낙원을 그리다—국립중앙박물관 소장 조선시대의 청록산수화』, 국
립중앙박물관, 2006

『표암 강세황—시대를 앞서 간 예술혼(탄신 300주년 기념 특별전)』, 국립중앙
박물관, 2013

『한국의 도교문화—행복으로 가는 길』, 국립중앙박물관, 2013

사전

『한국역대 서화가사전 상·하』, 국립문화재연구소, 2011

『한국민족문화대백과사전』, 한국학중앙연구원, 1995

그 마음을 그대는 가졌는가

옛 그림이 오늘의 당신에게

ⓒ김정숙 2018

초판 인쇄　2018년 11월 19일
초판 발행　2018년 11월 27일

지은이　　김정숙
펴낸이　　정민영
책임편집　김소영
편집　　　임윤정
디자인　　엄자영
마케팅　　정민호 이숙재 정현민 김도윤 안남영
제작처　　한영문화사

펴낸곳　　(주)아트북스
출판등록　2001년 5월 18일 제406-2003-057호
주소　　　10881 경기도 파주시 회동길 210
대표전화　031-955-8888
문의전화　031-955-7977(편집부) 031-955-3578(마케팅)
팩스　　　031-955-8855
전자우편　artbooks21@naver.com
트위터　　@artbooks21
페이스북　www.facebook.com/artbooks.pub

ISBN　　　978-89-6196-342-8 03600